台灣近現代水墨畫大系
Contemporary Taiwanese Ink Painting Series

藝術家出版社
Artist Publishing Co.

台灣近現代水墨畫大系

Contemporary Taiwanese Ink Painting Series

Contemporary Taiwanese Ink Painting Series
Contemporary Taiwanese Ink Painting Series
Contemporary Taiwanese Ink Painting Series
Contemporary Taiwanese Ink Painting Series
Contemporary Taiwanese Ink Painting Series
Contemporary Taiwanese Ink Painting Series
Contemporary Taiwanese Ink Painting Series
Contemporary Taiwanese Ink Painting Series
Contemporary Taiwanese Ink Painting Series
Contemporary Taiwanese Ink Painting Series
Contemporary Taiwanese Ink Painting Series
Contemporary Taiwanese Ink Painting Series
Contemporary Taiwanese Ink Painting Series
Contemporary Taiwanese Ink Painting Series
Contemporary Taiwanese Ink Painting Series
Contemporary Taiwanese Ink Painting Series
Contemporary Taiwanese Ink Painting Series

余承堯

時潮外的巨擘

林銓居／著

藝術家出版社

出版序

　　源自中國的水墨畫在九○年代台灣本土化熱潮中，曾經是備受冷落的畫種，即使是具有實驗性質的「現代水墨畫」，也有著眾說紛紜的界定與論述。然而邁入廿一世紀，隨著中國大陸的經濟力所帶出的活絡華人藝術市場，其關切的焦點必然屬於民族性畫種的水墨畫，故此，水墨畫似乎已有重新站上歷史舞台的聲勢。

　　相對於中國大陸近年來相繼出版了不少水墨畫大師的畫集或套書，台灣針對此方面的論述出版品似乎較為薄弱。藝術家出版社有感於台灣缺乏一套系統性的水墨畫論述出版品，故在今年以系列性、階段性的方式，出版《台灣近現代水墨畫大系》套書。

　　《台灣近現代水墨畫大系》不僅可以建構出另一種觀點的台灣美術史，也可以促進台灣水墨畫創作的發展，當可謂推動台灣現代水墨繪畫奮力向前的重要里程碑。為使此一系列套書能引起當代藝壇的重視，同時對台灣水墨畫研究提出相當分量的學術價值，不僅藝術家具有代表性，著者亦為一時之選，他們對其所執筆撰寫的藝術家均有深入研究，以突顯這套叢書的時代性與代表性。

　　本套書第一階段前十本的著者與藝術家包括：蕭瓊瑞撰寫高一峰、黃光男撰寫傅狷夫、巴東撰寫張大千、詹前裕撰寫溥心畬、鄭惠美撰寫鄭善禧、倪再沁撰寫江兆申、吳超然撰寫黃君璧、胡永芬撰寫沈耀初、林銓居撰寫余承堯、潘襎撰寫陳其寬。

　　《台灣近現代水墨畫大系》套書採菊八開平裝，文長約四萬字，內容包括前言（畫家風格特徵）、藝術生涯介紹（師承及根源、風格及發展、斷代等）、繪畫作品賞析（代表作、特質、分期、用印等）、評價論述（傳承及對後人影響）、結語（評價及美術史位置）、畫家年譜。畫家代表作品圖版約一二○幅，並有畫家生活照片，編輯體例嚴謹。

　　畫家風格不同，著者用筆各異，然而提供讀者生活傳記與論述兼具的內容、具有可讀性與引導作品賞析的作用，同時闡述正確美術史定位及藝術作品價值，是我們出版本套書的宗旨與期許。相信這是一套讓我們親近台灣近現代水墨畫大師的優良讀物。

藝術家出版社發行人

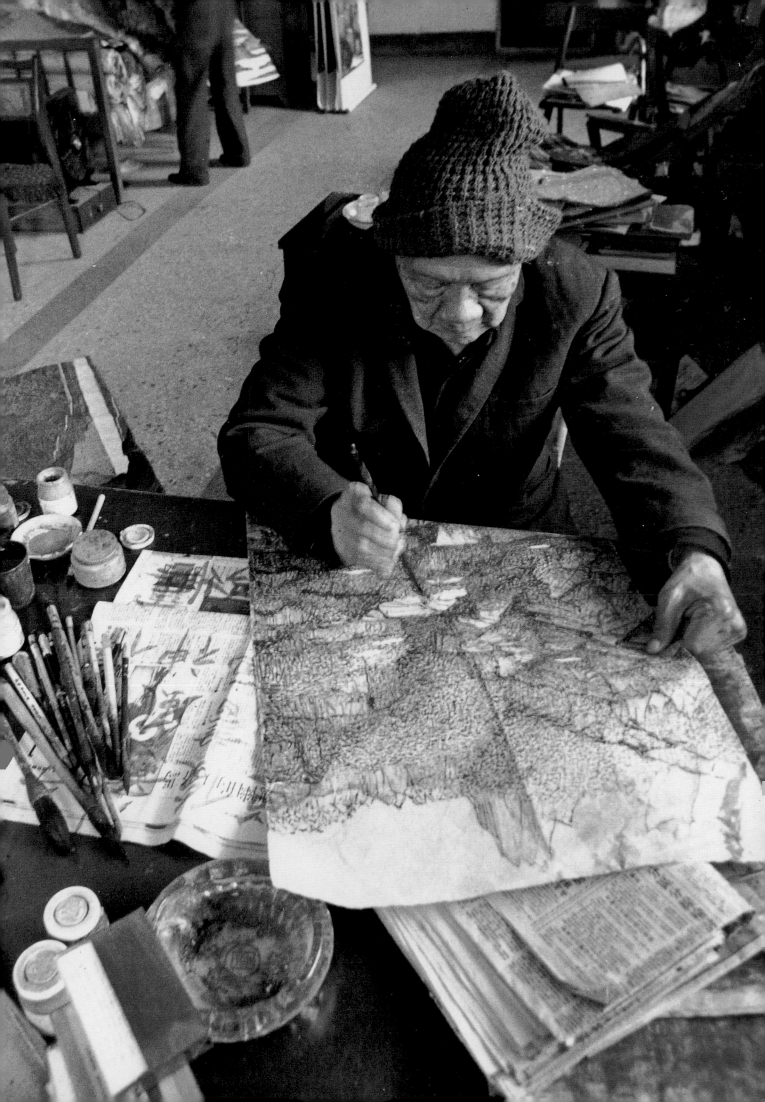

目錄

前言：歷久彌新的大傳統

一九九六年，筆者寫成《隱士‧才情‧余承堯》一書，事隔將近十年，又再次答應《藝術家》出版社援筆寫一本余承堯的專書。大部分人會以爲重做一件熟悉的事，應是事半功倍，但於我卻不然。究其原因，乃因近幾年的創作著重在散文寫作與繪畫上，久而久之，不免「積重難返」，尤其在寫作上的行文風格、思考模式逐漸個人化之後，似乎與專題的、研究性質的書寫漸行漸遠；其間又夾雜著展覽旅行等個人瑣事，因此寫停停、數斷其稿。儘管寫作過程並不順暢，但始終抱著極其虔敬與愉快的態度在面對這個題目，那種虔敬乃是經由精神上與一位傑出藝術家之間的美好對話所產生的昇華感與崇高性，這是難得的書寫狀態——因爲對筆者個人而言，余承堯牽涉到的議題不只是一本書而已，且是涉及一個完整的人、一部活的歷史，以及在嚴格的人格要求與巨大的歷史遺產之下，仍能保持高度自由與個性的藝術創作本身。個人、歷史與創造三者，成就其一已屬難能，余承堯卻將之統合得不著痕跡：做爲一個藝術家，余承堯非常接近傳統士人所苛求的完整的個體，他的遊歷、詩書、繪畫、音樂的修養，他的急流勇退、隱士精神，在在地切合了古來人物品評的理想與標準；他藝術實踐的基礎深植於傳統，卻能走出舊有的形式，舉重若輕地證明了中國繪畫之發展既不到窮途末路，也無須仰仗西學，亦無所謂新舊體用之爭，且仍然是一條可以前進或拓寬的活路；而他在藝術上講究的獨創精神與個性，恰恰又證明了上述的歷史意識與文化遺產不但不妨礙一個充分自覺的個體之發展，反而是藝術得以深化、博大，甚至是得以解放的能源。因此，每思及余承堯特殊的藝術成就，以及他對水墨畫界已發生、或可能發生的影響，仍不時感到這是一個非常值得書寫且令人振奮的題目，筆者認爲余承堯毫無疑問是廿世紀最具深度與啓發性的藝術家，樂觀的預

余承堯自甘澹泊、隱居作畫三十年後，畫名終於廣爲人知，成爲廿世紀台灣水墨畫壇最傳奇的人物。

測，透過出版社的推廣，余承堯的藝術不僅會在台灣持續地獲得回響，也可能將在大陸發揮他的影響力。另一方面，也期望將來有更多作者或學者可以在筆者微薄的基礎上，對余承堯多面向的藝術做進一步的研究探討——對於余承堯古樂理論的研究現在幾乎闕如，而他大量的劇作遺稿、詩抄，亦未經基本的、系統性的整理，其價值有如埋金一般有待發掘。

回顧過去十年，關於余承堯的畫展、畫冊出版、作品的收藏是在一個緩慢但相對穩定的情況下進行，但關於他生平的研究資料，重新被發現的並不多。已知余承堯生前十分有意識地專注於南管、詩詞與書畫的創作，並刻意忽略生活瑣事與外界對他的評價，[註1]這使得他的相關資料長期地被忽略。舉例來說，余承堯在海外的第一次個人畫展應在一九七七年紐約中華文化中心，而非一九八九年香港漢雅軒畫廊，類似的錯誤記錄早已發生，他在生前卻從未要求修正，因此一些以訛傳訛的記敘一再發生。筆者在一九九六年重訂余承堯年表時，曾經逐頁地爬梳過他的遺稿遺物，因此修訂過後的年表基本上應較正確，至於他生平事蹟，除了必要性的增刪修改之後，本書大致延用此前幾次撰寫余承堯專文所得的資料加以重新彙整或詮釋。[註2]但另一方面，因為美術館和畫廊的展覽，以及港台藝術市場的需求所致，余承堯的畫作在過去十年來重新曝光、重新被整理出來的數量則相當

多，本書乃趁此之便介紹、收錄一些此前的著作未曾收錄的書畫作品，並以此做為比對和研究的根據，將余承堯作品風格的分期視為本書書寫的重點之一。此外本書的書寫順序先談余承堯的生平，再述他的創作、風格與歷史成就，並重點地節錄部分評論家和藝術家對余承堯的客觀評價，最後選編余承堯的詩詞和論書論畫的自述。筆者認為〈繪畫自述〉與〈畫後吟〉幾首詩的內容，是余承堯作為一個特立獨行的藝術家最完整的精神面貌與思想精華，讀者細細品味、並對照他的藝術實踐，當會發現其中精髓與歷代最深刻的藝術家如宗炳、王維、蘇軾或石濤所留給我們的畫論無異；個人認為那即是創作的心源，也是中國詩畫藝術能夠與時俱進、歷久彌新的內在動力。當我們思及余承堯這樣一位貌不驚人、過著像「離休幹部」退隱生活的畫家，在他居住之所創作出千巖萬壑的山水、寫出像〈繪畫自述〉那樣引人深思的字句時，也彷彿看到了中國繪畫或曾式微、卻從未斷喪過的博大傳統。

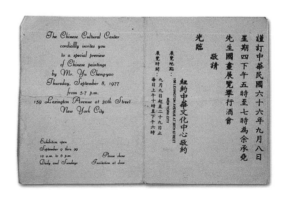

■ 余承堯在紐約中華文化中心首度舉辦海外個展的邀請函（1977）

註1：八〇年代末期，繼雄獅畫廊、台北漢雅軒、歷史博物館的展覽後，余承堯的知名度與畫價扶搖直上。人問及此，余承堯曰：「干我若何？干我若何？」。

註2：筆者任職於《典藏》雜誌時兩度製作「余承堯專輯」（1993／1995）。為台灣大學藝術史研究所「余承堯研究基金會」撰寫〈余承堯畫傳〉，1995。《隱士・才情・余承堯》由雄獅圖書出版，1998。為台灣省立美術館「余承堯百歲回顧展」撰寫序文，1999。為《藝術新聞》撰寫〈余承堯風格分期〉，2004。

巧手出師自立、靠雕作維生，在成為畫家以前已留下一些木器實物供後人研究；余承堯不如齊白石幸運，他碰到一個苛刻的木器店老闆，學徒們平常三餐總是以稀飯芥菜果腹，新年或節慶期間老闆殺豬謝神，也從未想到分享學徒。原先說好每個月三塊錢的工資，年度結算時卻只剩下七毛錢。余承堯難忍老闆的背信，於是憤而離去，發願讀書。

余承堯進到小學就讀時已十四歲，三年之後跳級考取永春十二中學。唸中學期間，他經常寫一些古詩在當地的報章雜誌上發表，詩名已經在鄉間傳開。由此看來，余承堯在少年時期已顯出了夙慧的天資。余承堯還在永春十二中學讀書時，學校曾經一度因軍閥盤據而停課。戰事帶來了動盪的氣息，但也將山村以外的世局帶進余承堯的眼界裡，似乎投筆從戎的念頭開始隨著這些事件的發生而在他心頭萌生。在軍閥退走後不久，地方重回平靜，有一次一位高級軍官在張貼徵兵文告時，看到少年余承堯已經能完全無誤地閱讀艱深的檄文，立刻詢問他是否有從軍的意願，這一因緣發問，便將余承堯帶入了國民革命軍北伐的行列。

一九一七年政府軍平定北洋軍閥，余承堯旋即解甲回鄉，但在回洋上老家的路上，途經南安山區，意外地遭到土匪洗劫。回到老家時他已身無分文，但仍在大哥的主持下娶同鄉鄭智小姐為妻。余承堯回憶說，父親去世時，分別為五哥和他留下了兩份「某本」（娶妻的經費），五哥為了鼓勵他讀書，把自己那份娶妻的錢讓出來供他唸書，隻身到馬來西亞謀生。由於南洋氣候酷熱，五哥在工作時中暑，不幸病死異鄉。

余承堯結婚之後，與妻子在鼓浪嶼渡過了短短三個月的新婚生活。從他此時所寫的七言詩「一灣海色蔚藍天，風靜無雲散碧煙；芳樹連蔭花競麗，微香日渡午時眠。」[註3] 看來，生活似乎相當美好閒適，又對照他日後兵馬倥傯、感時憂事的諸多詩作，這種旖旎纏綿的句子，就像巨變時代中偶得的平靜，只短暫地閃現，隨即消逝。又寓居鼓浪嶼的同時，余承堯結識了日籍律師瀧野，瀧野建議他一起搭船到台灣研習日文，然後轉赴日本留學深造，余承堯欣然往赴。他七十歲時隻身隱居陽明山，想起年輕時和瀧野一同在台北登山、泡溫泉，曾寫下以下詩句紀念這位老朋友：

> 耿介無為有浩然，厭親塵務好臨淵。
> 懷新危壑來時路，尋往高林去後天。
> 倚艇垂綸同海上，觀空撫事共山前。
> 舊遊蹤跡尋難覓，木落葉飛催老年。[註4]

從這首詩裡，可以發現瀧野人品耿介、瀟灑出塵，雖然是個律師，卻討厭「塵務」而喜歡登臨山水。那是余承堯第一次來到台灣，停留的時間可能不長，但他在這裡學習日文、轉而留學日本，確實開拓了一番視野，改變了一生的際遇。

二〇年代初期的中國，軍閥才剛敉平，社會秩序亟待重建，余承堯到日本之後本來打算學習一套經綸治世之道，但因經費不足，只得寫信向新加坡富商李承俊求助。李承俊是永春同鄉、新加坡著名的華僑，不但家世殷富，而且雅好詩文，在余承堯二十歲以前即因為余的文名而結識，接到余的信函後，專程從新加坡趕赴東京探望余承堯，並慨然饋贈學費，余承堯才得以順利進入早稻田大學研讀經濟。此時

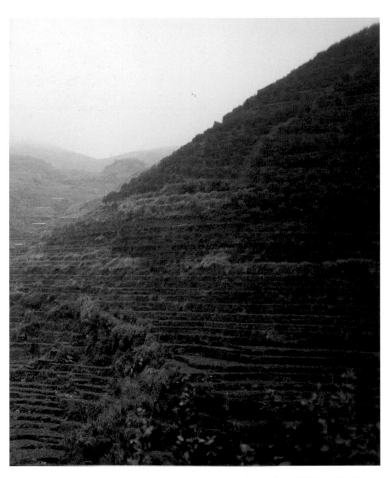

余承堯擔任軍職二十六年間，走過中國十餘省，看遍壯麗山川。圖中分別為閩南的茶園、永春縣洋上鄉梯田實景，以及余承堯離開大陸數十年後，憑著回憶所繪之作品。（本頁圖）

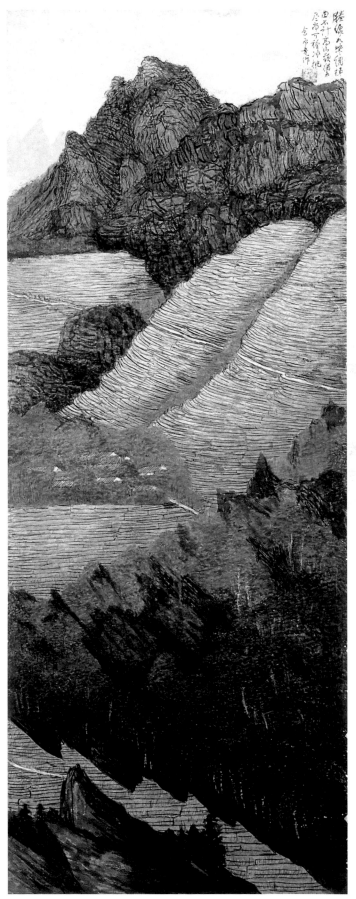

余承堯因有家累，亟欲經商賺錢，但他考慮到賺錢只是利己一身，不能充分發揮他為社會、國家做事的心願，於是一年之後轉入日本士官學校就讀，專攻軍事。

在余承堯還未正式進入士官學校之前，校方先安排新生到位於大阪東郊的和歌山聯隊接受入伍訓練。有一個晚上，師團長以下的將校級軍官集會聚餐，余承堯以留學生的身分被邀與會。師長在用餐之後下令所有人摘去肩章，眾人不分階級高低盡情談笑作樂。席間所唱的「難波節」和「長唄」，讓余承堯立即想到福建故鄉的弦管樂，一問之下，才知道這音樂果然是在明朝從中國傳入日本，最早有樂人魏君山先後在長崎和大阪教授學生，德川幕府以至明治時代都有派系傳承，直到中日甲

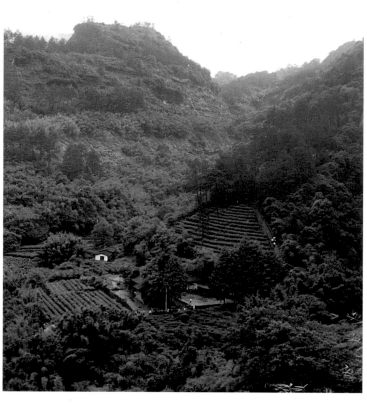

■ 實景與創作對照，可見出余承堯吸取大自然景色入畫的源頭。（本頁圖）

午戰爭之後才逐漸式微。「其中歌的大半是長唄（三撩或七撩），聲調韻味，幾與弦管老唱相似，說是從福建傳來的明清樂，使我得一個甚深的印象。在故鄉時，都說是土腔土調，想不到會在日本生根發葉，為外夷人士所樂唱。」(註5)日本人將懂得南管樂器（琵琶、洞簫、三弦等）演奏的人列為國寶，使余承堯感到十分驚喜，同時也感慨自己國家的音樂在異地受到如此崇隆的對待與保存，在中土反而不受重視，因而埋下了他畢生發揚南管音樂的宏願。

余承堯從日本士官學校學成歸國後，即出任黃埔軍校的戰術校官。三〇年代中期以後，余承堯長期擔任軍隊督察的工作，可見其人品與能力受到相當

程度的信賴與倚重。一九三三年，蔡廷鍇的十九路軍在福建謀反，企圖自立政府，閩籍革命元老宋淵源於是向當時的軍政部長何應欽推薦余承堯，派他參與入閩平亂的計畫。恰巧十九路軍的翁照垣旅長，原是余承堯留學日本士官學校時的同學，余便說服翁照垣從中策反，與國民政府軍裡應外合，順利地瓦解了蔡廷鍇的人民政府。閩變翌年，余承堯再晉升為「興泉永討逆軍司令」，成為閩南一帶出色的將官。此後官運亨通，累官至戰區軍風紀中將副團長，就在這十年之間，余承堯因公務之便，走遍了大江南北十八個省分，看盡華夏的壯麗山川，胸中丘壑獲得前所未有的滋養。

　　一九四六年，對日抗戰勝利之際，黨政軍界各方人士無不加冠晉祿，慶幸太平歲月的到來，但余承堯卻在四十八歲的壯年、仕途可望更加平步青雲之時，作出退休的決定。導致他提前退休的原因有三：1.如他自己所言，軍人的天職即是作戰，「二十多年的征戰生涯裡，

他雖從未親手殺死過別人，但卻間接的與無以數計的生靈的死有關」，(註6)他厭倦這種以殺戮和征戰為本質的工作。2.余承堯長期擔任軍紀督察工作，早已洞察時局與軍政的腐敗，再加上國共失和，兩黨才剛結束外患，便開始內鬥，國家的前景堪憂。3.余承堯出任南京軍事

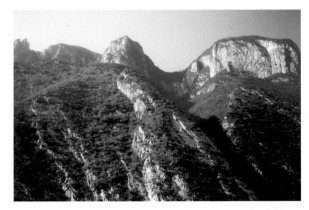

■〈春盛江山美〉作品與長江三峽實景對照（本頁圖）

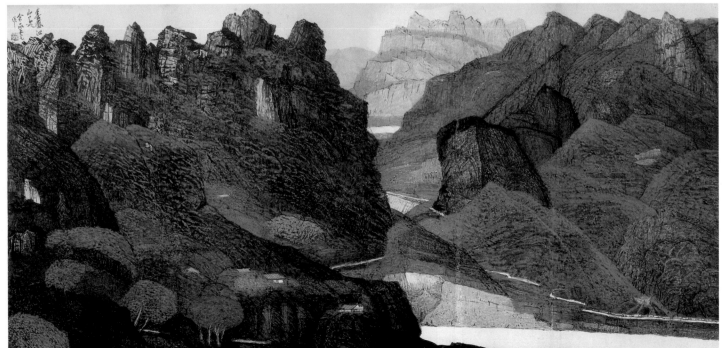

委員會委員時，對同樣系出日本士官學校的蔣介石作風不能認同，(註7)於是毅然辭去中將職位，回到福建老家。

從以下幾首余承堯寫成於行伍之中的詩作裡，可以發現他從軍二十年以來心境上的逆轉。在對日抗戰之初、南京淪陷的時候，他寫道：

無數健兒膏野草，將軍何以獨能歸？(註8)

當他看到許多部屬戰死沙場，覺得自己使命深重，做為一個統御兵士的將領，他又豈能苟活而求去？在惠陽陷入敵手、城鎮田園皆盡毀於戰火時他寫道：

風雨雖欺樑棟小，田園不廢亂離餘。
人心仍固山河壯，好共臥薪報閭閻。(註9)

即便在烽火摧殘之下、在離亂之中，似乎余承堯做為一個軍人還非常堅持報效國家社會的理念，對前景也抱著相對沉著而樂觀的態度。但是到了抗日後期（1942～1946），余承堯開始萌生思鄉、厭戰，乃至辭退軍職的意念，此一意念在他當時的詩作中一再地表露，例如：

困頓胡將死，衰遲老欲還；餘生思故土，料理舊絲弦。(註10)

高樓倦色，默默寒空歸思織。四十三年，幾度家山在眼前。

淒淒寂寂，獨自憑欄風雪急。几案塵清，爐火今宵陪到明。(註11)

萬里閩中雁斷，江湘戰鬥經年。鴻飛不到塞雲天。江春溪水漲地遠，悵風煙。

明月未懸谷口，柳絲不繫漁船。夢歸山館種冰蓮。新詞列座右，兒女共燈前。(註12)

上述的詩詞流露出行伍之人久戰思鄉的想法，以及遠征時「每逢佳節倍思親」的心理狀態，其中「幾度家山在眼前」似乎表明了常年遠離家鄉的懊悔，「夢歸山館種冰蓮」表現了

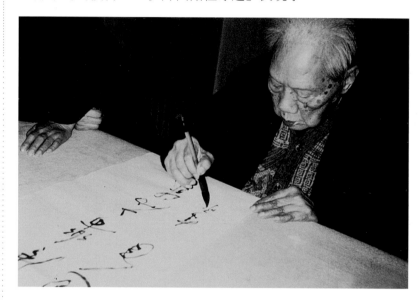

余承堯終生創作不輟，不知老之將至。這張提筆寫字的照片攝於廈門寓所，距離他去世僅十一天。

解甲歸田的浪漫情懷，而「兒女共燈前」則更是作為人父的普遍渴望，對於故鄉與家人的情深意切、魂牽夢繫，與前面所引述，對戰事的堅持已完全不可同日而語。而除了主觀上、內心感情上的轉變外，另一首五言律詩則呈現了客觀事實的考量：

將軍殊死戰，勇士久離家；
短劍驅烽火，長歌散炮花。
功成售駿骨，老後恐風沙；
片甲未生銹，深藏亦可嘉。(註13)

「功成售駿骨」一語，頗有「狡兔死，走

狗烹；鳥獸盡，良弓藏」的意味，亦可以解讀為一種警訊：一個軍人沒有戰死在沙場上已屬萬幸，將來如果還要面對官場爭鬥的「風沙」，豈不冤枉？何不趁著寶刀未老、身體健在，早日解甲歸田？此外，因為督察軍紀的工作使然，余承堯比別人更能看穿軍政界的腐敗，在許多感懷之作裡，他不時流露出對時局的沉痛批評與諷刺：

自昔豪華競逐，而今犬馬為雄。(註14)

濁水流，難濯滌，長翔鳥，不舒翼。暗年頭，律法庇貪墨，小吏沉酣幺鳳舞，滿荊棘。(註15)

帶著失望與憂慮，余承堯毫不眷戀地離開軍旅，正好實現了他「真欲有家歸浩蕩，無因長路失行程」(註16)的願望。退伍之後，他曾經短暫地出任廈門「漳嵩汽車公司」副總經理，在廈門一帶從事運輸服務，不久後轉入藥材的生意。民國三十六年，開始往來於新加坡、台灣和廈門之間，從事藥材買賣。三十八年政局更加混亂，國民黨軍隊全面潰敗，軍政人員退守台灣，此時余承堯剛好來台走訪舊識，不料大陸一夕變色，竟來不及將老家的妻小接出來。余承堯結婚將近三十年，為了留學、從軍、從商，與家人總是聚少離多，此後與家人一別，誰又料到竟然長達四十年之久。

（二）台灣之部

一九四九年以後，無法返回福建老家的余承堯決定暫時在台北落戶經商，靜待時局的轉變。他首先在台北西區的圓環天水路買下一棟三層樓房，繼續經營南洋和港台之間的藥材生意。當時有一位中醫師與他合夥生意，余承堯遂將一樓闢成店面，二樓供給中醫師全家居住，自己則住在頂層的閣樓。此後四、五年間，余承堯開始利用閒暇推廣南管，並且在延平北路永春同鄉會成立「古樂組」，與此同時，他開始逛畫廊、看展覽，最後自己動手作畫。關於余承堯最初的作畫動機，董思白的文章提到：「幾次畫展看下來，他胸中的『成山』使他對諸多的畫家所作的山水頗覺不滿。他覺得他們的山水太貧乏、太單調，一點都不像他所體會到的奇妙、複雜與雄渾。於是余承堯首度拿起畫筆，讓他胸中的『成山』在紙上現形。」(註17)此時是一九五四年，余承堯五十六歲。

越戰爆發那年（1965），與余承堯合作的中醫師對他謊報一批運往南洋的藥材在運送途中被炸沉，接著將整貨櫃的藥材轉往香港謀利，余承堯雖從同業中輾轉得知消息，但生性厚道的他並未揭穿這位中醫師的謊話。豈料不久余承堯接到房屋稅單，才發現連他的房子都被侵占了。余承堯在失望之餘，決心離開商場，遠離這個爾虞我詐的圈子。中醫師認錯後結算了二十餘萬元給余承堯作為賠償，余承堯帶著這筆錢，在陽明山買了一間三層樓房，從此過著隱士一般的新生活：他鎮日讀書、寫字、畫畫、研究古樂，展開他最富傳奇的後半生。

余承堯在一九六七年離開台北市區，搬到陽明山上住下；同年，他開始接受國家的津貼，自一九六七至一九八五年間，由蔣介石和蔣經國署名的佳節慰問金，按照春節、端午、

中秋三個節日依時寄來，金額從一千餘台幣到八千元不等。這些錢雖不豐厚，但也勉強能夠維持一份相對穩定、不假外求的物質生活，他平時甘之如飴的餐食就是滷蘿蔔或高麗菜乾這類的菜蔬。這樣貧乏的物質條件，對某些人來說或許是苦不堪言的窘境，但余承堯卻甘之如飴，完全像孔子所讚頌的顏回那般不改其樂，似乎在這個人生逆轉的階段，他所企求的恰是這種無須外求、又內在俱足的條件與狀態。評論家徐小虎記敘她第一次在台北近郊的中和見到余承堯時（1983）說：「他現在全靠退伍軍人的退休金過活。」可見他的簡樸生活持續十餘年，直到搬離陽明山猶未改善。（註18）關於余承堯的生活轉變，董思白在另一篇文章中形容「（余承堯）也曾在商場中腰纏萬貫、揮金如土過，但在他全心創作之時，卻又是家無長物，以門板充書桌，連最起碼裱畫的錢也拿不出來的，靠著微薄的退休金過日子的窮畫家。」（註19）

余承堯作品參加「中國山水畫的新傳統」，展出畫家還包括劉國松、陳其寬等人，此為當時留下的作品圖錄。（1966）

按現今的資料佐證，余承堯搬到陽明山以前已經有超過十年的作畫經驗了，他的作品因為著名國樂家梁在平的介紹，引起旅美的美術史學者李鑄晉的注意。一九六六年，李鑄晉與哈佛大學的學者羅覃（Thomas Lawton）共同籌劃了名為「中國山水畫的新傳統」（The New Chinese Landscape: Six Contemporary Chinese Artists）的展覽，試圖要向西方世界引薦面貌新穎的水墨畫家，參展名單中的畫家除了余承堯像個「時潮之外的隱士」，還包括陳其寬、王季遷、劉國松、莊喆、馮鍾睿等五人，都是當時畫壇上立意革新、鋒頭顯露的一時之選。此前，余承堯曾經於一九六三年在台北展出畫作，當時在藝壇與教育界舉足輕重

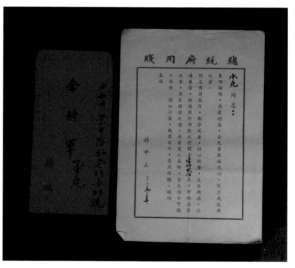

余承堯退出商場後，依靠國防部年節獎金簡樸度日。

的名畫家黃君璧還因為余的作品「純真脫俗，細緻而淡泊」，主動與余承堯互換一件畫作。（註20）從這些客觀條件與情勢看來，余承堯意外地失去了他的藥店和家產，雖是現實生活的一大挫敗，但卻失之東隅、收之桑榆，離開商場後，他得以順著自己的志趣，將精力完全投入藝術創作。

比較以下幾首余承堯興會遣懷的詩作，略

可看出他來台灣之初，及至隱居陽明山之後，心境上的轉變。來台初期，他在一首七言律詩〈悵望〉中寫道：

悵望港邊船不歸，台灣海峽勢多違；
桃源青使無來訊，淡水春江有落暉。
芳草但懷隨野曠，布帆何意掛雲飛？
空濛雨色橫天際，益覺艱難行旅非。（註21）

詩中余承堯不斷的流露出對時局的憂心，和做為一個異鄉旅人的孤寂，以及「問君歸期未有期」的焦慮。但遷居到陽明山之後，隨著時間與住所的變遷，他的心境有了顯著的轉化，在七首同樣題名為〈壬子（1972）春節即詠〉的詩作裡，分別出現了如下的句子：

不斷車聲風疾過，新妝今改舊山阿。
——〈壬子春節即詠〉之三
清光白日照青蔬，山靄林氛時在廬。
不道浮雲生與散，年年忽略世情疏。
——〈壬子春節即詠〉之六
灼灼杜鵑白如雪，胭脂獨秀色中妍。
自來山畔林邊住，淡薄生涯不問年。
——〈壬子春節即詠〉之七（註22）

從「空濛雨色橫天際，益覺艱難行旅非」的困頓感傷，到「杜鵑白如雪，胭脂色中妍」的客觀白描、平鋪直述，余承堯似乎坦然地接受了世事荒謬的排遣，心中漸漸生出一種看山是山、寵辱皆忘的意境；最後兩句「自來山畔林邊住，淡薄生涯不問年」則可以看出陽明山生活的出塵心情，既能親近自然，又有著淡泊的生活內容，也不計較時間過往。此外，在幾

首描寫台北現實生活的詩詞裡也出現了許多逆來順受、處之泰然的句子：

翠谷幽林，危樓高館魚鱗次。火山含水，不絕硫磺吐。且浴溫泉，滌掉千千慮。無愁霧。舊塵前影，盡向風吹去。（註23）

這首詩作描述的地點是北投。北投乃台北北郊的觀光名勝，與陽明山同樣以溫泉聞名，而它從日據時代以來的風月繁華，則比陽明山更勝一籌，舞榭歌樓依山而建，供鄉紳與旅人在此尋歡作樂。余承堯在這溫泉勝地浴後迎風，散盡憂慮，心情漸開，雖不致「不知何處是他鄉」的忘形，但亦明顯地擺脫了初抵台灣時的焦慮與憂傷。

事實上這種心境上的遞變，和他的創作情境可說是緊緊相扣、互為因果，亦即余承堯在沒有世情的牽絆之下，繪畫技術越得到精進、精神內容越顯得脫俗自得；另一方面，也因為他專注地寄情於書畫，世間的俗事與人情就顯得無足輕重，而吟遊自然似乎也是暫時忘掉牽掛的藥石。互為表裡地，余承堯心內的平靜淡泊、從容開闊，在他七十歲時已經完全落實在藝術創作當中，而他的山水畫此時正達到成熟、巔峰的狀態——從一九六七年搬到陽明山至七〇年代初，不到十年光陰，完成了畢生最重要的幾件代表作品，其中包括〈山水四連屏〉（約1969）、〈長江萬里圖〉初稿（1971）、〈山水八連屏〉（1972）、一九七三年的〈長江萬里圖〉長卷（1973），這幾件作品的尺幅之大、氣勢之連綿磅礴，在他數十年的創作生涯中佔有關鍵性的地位。

不過無論精神生活如何的富足、創作力如

何豐沛，我們仍不可忽略余承堯此時乃是一個高齡的獨居老人。在蟄居陽明山的晚期，因一次感冒咳嗽不止，引發背痛，醫生診斷後建議他從肺部抽水檢驗，結果不但沒有治好他的咳嗽，還使他全身動彈不得，甚至有癱瘓之虞。在健康受到威脅、老之將至的情況下，余承堯終於把陽明山的房子賣掉，搬到中和與姪子余金丹同住。這時是一九七六年，余承堯已經七十八歲。但即使年歲已高，他搬到中和後仍持續作畫不輟，而且創作量驚人。

從一九六七到一九八五年這漫長的二十年間，許多前去造訪余承堯的學者或畫家，無不為他陋巷中潮濕雜亂的畫室，與在案上、床下到處堆積的畫作留下深刻印象。在王季遷、徐小虎、陳其寬、何懷碩、石守謙等人的回憶文章或談話中，都可以發現他們與余承堯相會時那種戲劇性、奇遇一般的張力。舉例來說：王

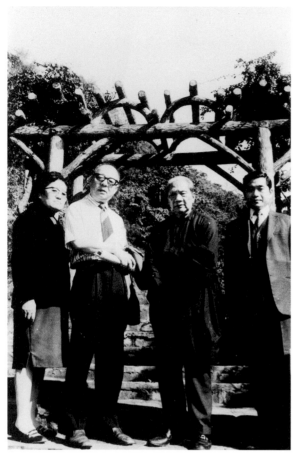

余承堯與王季遷夫婦、吳子丹攝於陽明山（1972）

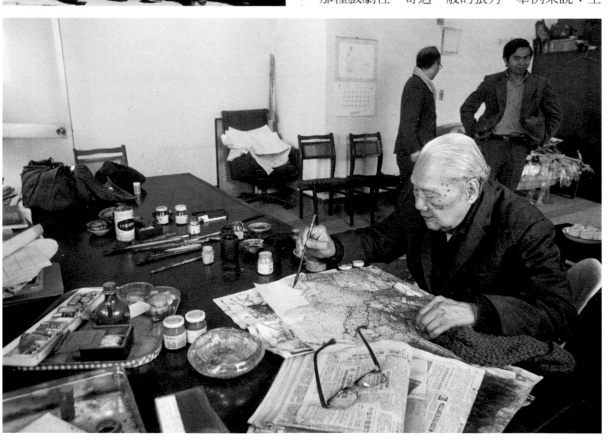

在家作畫的余承堯，背後二人為畫家陳其寬及《藝術家》雜誌發行人何政廣。（藝術家出版社提供）

季遷首次從紐約返台，到陽明山拜訪余承堯時，他的住處根本沒有足夠的椅子容同行的四位客人同時落座，他架板為床，吃飯所用的碗筷甚至收拾在臉盆裡，案上硯墨狼藉、完全沒有精墨妙筆的陳設，但在他出示部分畫作和〈山水四連屏〉後，一時彷彿滿室的凌亂和簡陋都被畫作的光輝所掩蓋，觀畫者人人為之屏息，對於余承堯在山水結構上的獨到表現，王季遷隨後甚至以「可能就是第二個王蒙」來給以定位與讚美；^{（註24）}徐小虎曾不計千里之遠、不嫌陋巷之僻來拜訪余承堯，並驚訝於余承堯的簡樸生活和豐富的創作力量；^{（註25）}何懷碩感佩余承堯賣畫時的灑脫不計較，甚至整批畫作被偷亦不怒不怨的胸襟；^{（註26）}而石守謙則不止一次在演講中提到余承堯如何以滷蘿蔔為自家的「珍饈」、大方地留客一起享用。在嚴肅的評論文章對照下，上述這些畫家、評論家所樂道與驚嘆的，乃是與巍峨儼然的繪畫成就形成鮮明對比的樸拙守真、安貧樂道的生活哲學，他們似乎都感到做為一個藝術同道，這等貧窮簡陋的生活簡直是「人也不堪其憂」，而余承堯卻「不改其樂」。而透過這些寫照，我們得以見到余承堯六○年代晚期到八○年代的生活基調，以及一個外表簡樸、內在豐富的藝術家最真實動人的形象。

余承堯與當時任職台灣大學藝術史研究所所長石守謙合影（上圖）

余承堯與堪薩斯大學藝術史學者李鑄晉（前排左）、漢雅軒畫廊張頌仁（後排右）、黃仲方（1987）（中圖）

余承堯參觀台北故宮博物院留影（1987）（下圖）

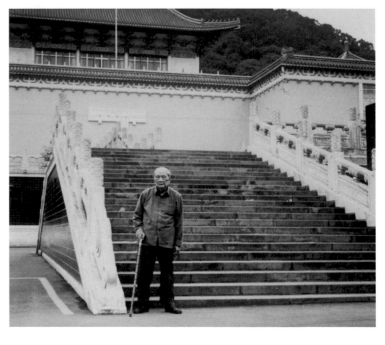

透過上述評論家的推波助瀾，一九八六年成了余承堯傳奇一生中最特殊的一年。這一年，《自由中國評論》（Free China Review）刊登了徐小虎撰寫的評介，這篇文章彰顯了余承堯安貧樂道的形象，並且以藝術史學者的研究角度和田野調查的方式，披露了余承堯對繪畫的大膽批評與獨特見解；藝術史學者董思白在《當代》雜誌創刊號上發表余承堯畫評，就他的繪畫結構與筆墨作深入剖析，董思白其人正是當時台灣大學藝術史研究所所長石守謙，文章一出更引起眾人的矚目。接著雄獅畫廊首度為余承堯舉辦個人展覽，《雄獅美術》並配合製作專輯。同年余承堯的作品還應邀參加「現代中國山水畫」聯展，在美國巡迴展出半年。緊接著，從一九八六到一九八八年間，余承堯除了在港台總共舉辦五次大型的個展之外，《余承堯的世界》、《The Art Of Yu ChengYao》與《千巖競秀》等專書也相繼問世。其中《The Art Of Yu ChengYao》由長期研究中國美術史的英國學者蘇立文（Michael Sulliven）主編，《千巖競秀》則由石守謙主編，這兩本專書的問世，並搭配在台北歷史博物館所舉辦的九十回顧展，幾已確立了余承堯在近代中國美術史上的特殊地位。此外，著名的學者李鑄晉、李渝等人的評介與推薦，以及漢雅軒畫廊等投入了大量的人力，記錄並呈現余承堯的生活面貌與人格特質，在所謂「余承堯傳奇」的背後，亦扮演著關鍵而富有建設性的角色。

除了畫名鵲起之外，余承堯的畫價也隨之水漲船高。其中最轟動的紀錄是一九九二年台北蘇富比的拍賣會上，他的〈山水四連屏〉以六百八十二萬元台幣被買走；原本這件作品的估價為三百二十萬至四百八十萬之間，但在收藏家們的競標下，落槌價竟超出預估底價的一倍，引為當時藝術市場的一件盛事。據估算這件由王季遷直接購自余承堯手中的作品，從個人收藏再到拍賣會以高價賣出，二十年間獲利超過五十倍。

此時余承堯已經九十高齡了，他靜靜的看著一切世態轉變，既不為遲來的榮耀流露喜色，也不曾回頭去抱怨備受冷落的過往，真正是寵辱不驚，好像世間這些突來的轉變都與他無涉。一九八九年他趁香港展覽之便返回福建老家，與睽違四十年的故土與妻兒見面，並在一九九一年告別了寓居四十餘年的台北，搬回廈門定居。對於一個九十三歲的老人而言，他靜待著天年消盡、落葉歸根。

在台灣的最後幾年，余承堯因為多年來推廣和研究南管音樂，蔚然有成，一九八七年獲

與家人睽違四十年後，余承堯於1987年返回故鄉永春與妻女團圓。

得教育部頒發的「民族藝術薪傳獎」；臨去廈門之前，他同時在雄獅畫廊和漢雅軒舉辦書法義賣，為「漢唐樂府南管梨園戲研究學會」的成立而籌措經費。這兩件事都與南管古樂有關，也是余承堯晚年真正主動、積極參與的文化活動。他的義女陳美娥在一篇悼文中寫道：「書畫涵養了余老清高的人格，繪畫造就了余老崇高的聲望，然而他從不以此自喜自傲，名利於他若浮雲，本非其欲之所求，因此身外褒貶、得失等凡塵俗慮，皆不在乎心田；唯有南管古樂之興衰與否，是余老刻骨銘心及至生命臨終，仍然牽掛不已的思念。」[註27] 這番話是客觀而中肯的，同時亦點出了歷來偉大藝術家的作品之所以博大精微，往往不在作品本身、一筆一墨的經營與鑽研，而是立基在這種「為而不有」的無我，以及「為往聖繼絕學」的無私所煥發出的精神面貌。

回到廈門以後，余承堯在美仁新村靈芝樓買了一間公寓住下。當時他的大兒子余伯翔已經在上海過世，因此大媳婦袁均銘從上海搬到廈門，與余承堯同住。余的次子余伯鴻在廈門擔任常州派駐當地的商務代表，也得以和他的夫人陪伺在余承堯的身邊、照顧老人的生活起居。因此余承堯的晚年可謂兒孫繞膝。除了靈芝樓以外，余承堯還在永春縣城裡買了一棟獨門獨院的樓房，該樓房距離三女余綺文位於永春醫院的宿舍不遠，他的妻子鄭智女士就在這裡養老。即便回到大陸，余承堯最後三年的生活仍然與藝術界保持著互動，除了幾位學者如廈門大學教授洪惠鎮和北京的藝術史學者郎紹君曾來過訪之外，陳美娥、李賢文和舊識的幾位藝文記者，都曾經到過廈門探望，遠道而來求字的人或採訪的新聞媒體也不絕於途。

晚年的余承堯神智還一直保持著清明，平時無事，總是閉目養神，或任由手指在椅子的扶手處游移點畫，彷彿寫字或背書一般。一九九二年十二月，余承堯不慎摔了一跤，造成輕微的血管栓塞。當醫生來替他診療時，還嘖嘖稱奇九十四歲高齡的老人，竟然腸胃、心肺和肝臟的功能都健康如常。翌年三月底，余承堯開始陷入昏睡狀態，四月四日凌晨於睡夢中安然逝去，享年九十五。

註3：余承堯，〈鼓浪嶼閒居睡起作〉，《乘化室詩稿》。

註4：余承堯，〈草山追憶瀧野先生〉，《乘化室詩稿》。

註5：余承堯，〈中國國樂清商樂（南管）樂論〉，《千巖競秀：余承堯九十回顧》，漢雅軒畫廊，1988年。

註6：葉子啟，〈住在陋巷中的隱士〉，《余承堯的世界》，雄獅圖書，1988年。

註7：余承堯三女余綺文之夫語筆者。

註8：余承堯，〈南京失陷〉，《乘化室詩稿》。

註9：余承堯，〈惠陽失陷〉，《乘化室詩稿》。

註10：余承堯，〈西安晤楊君少甫自前方歸來談竟夕〉，《乘化室詩稿》。

註11：余承堯，〈長安除夕〉，《乘化室詞稿》。

註12：余承堯，〈長安〉，《乘化室詞稿》。

註13：余承堯，〈聽楊公語記之〉，《乘化室詩稿》。

註14：余承堯，〈感懷〉，《乘化室詞稿》。

註15：同註14。

註16：余承堯，〈八月十八夜誌日本投降〉，《乘化室詩稿》。

註17：董思白，〈鐵甲與石齒的幻生〉，《當代》創刊號，1986年。

註18：徐小虎，〈余承堯的才華與靈視〉，《Free China Review》，1986年5月。

註19：董思白，〈余承堯傳奇背後的時代意義〉，《雄獅美術》，1993年7月。

註20：《中央日報》，1963年8月29日。

註21：余承堯，〈悵望〉，《乘化室詩稿》。

註22：上述三首詩作見《乘化室詩稿》。

註23：余承堯，〈北投〉，《乘化室詩稿》。

註24：吳子丹，〈記往〉，《樂之山水：余承堯畫展》，1995。

註25：同註18。

註26：何懷碩，〈悼念清淨自然、誠樸守拙的余承堯〉，《典藏》，1993年6月。

註27：陳美娥，〈世紀畫傑余承堯〉，《雄獅美術》，1993年7月。

二 得心源：從第一張畫開始

從一位退休將軍、藥商，變成一位隱士與藝術家，余承堯的一生有著表面上看來不可思議的戲劇性變化，但從他未曾間斷地遊歷、讀書、寫詩、練字、吟詠山川、研究音樂戲曲的行為模式來看，他最終成為一個出色的山水畫家似乎又存在著一種合理性與必然性，同時更吻合了中國繪畫與畫家人格、眼界相結合的內在規律。然而這一內在規律如何具體轉化並呈現在藝術表現上？余承堯對藝術的品味與眼界如何影響他對表現形式的取決？要尋找這個答案，不妨從他的第一張畫開始談起。

根據余承堯自己的回憶，大概是在五十五、六歲（1954年前後）開始作畫自娛。此時他已經在天水路經營中藥生意數年，過著利用閒暇讀書、賞畫、聆聽古樂以消時遣興的生活，同時還在台北永春同鄉會成立「古樂組」推廣南管音樂。很顯然地，他不願意只做一個汲汲營營生意人，在他心中有一股想要找到某種精神寄託的動力。而他開始提筆作畫的具體動機，又可分成兩個部分：第一是他個人對藝術——包括詩詞、書法、音樂和繪畫的總體興趣，其次是他對畫壇所見的繪畫風格和古代山水畫的普遍不滿。我們必得承認，有人認為余承堯繪畫成就的難以定位，或存在著「素人藝術家」的爭議之處，即來自他開始作畫的動機，幾乎與一般退休老人開始寫字作畫自娛無

異，而余承堯「從沒有立意要做畫家」，[註28]最初對自己作品能否成立也抱持著無所謂的態度，[註29]則加強了這種懷疑與爭議。因此我們今天定位余承堯的藝術，除了就他的詩、書、畫本身的高度來論斷之外，更須知以上述的第二個動機——即抱持著批判性、改革性的態度開始嘗試作畫這一事實來論斷，唯有如此，余承堯自甘忍受日後二、三十年的寂寞而作畫不輟，以及他之所以自覺地成為一個風格獨具的畫家才能得到合理的解釋。

對於余承堯作畫之初的批判性動機，徐小虎曾記錄了一段余承堯與她見面時的談話，他說：「古代的畫家？我曾在故宮博物院看過他們的作品。他們不曉得賦予山以真實的岩層結構，而且他們的水也沒有大自然裡瀑布流動的力量……他們顯然沒有走出戶外去研究過它們。……你一定得仔細研究分析水從高處流下來的樣子。雖然不可能每一寸都看得到，但它必然是相連的，出自一個源頭。在我的畫裡就是要改正這一些錯誤。」[註30]此外董思白的文章中提及，余承堯曾指出一張著錄在《南畫大全》書中的王原祁〈華山圖〉為「捏造」，「因為他（王原祁）根本沒有掌握華山岩形的力量，只是用學自元人的筆墨堆疊某一種宋人的山勢而已，完全失掉了華山本身的奇險。」[註31]對於當代山水畫家，余承堯也有批評與

余承堯
山色如春色
早期彩墨
60×43cm
（右頁圖）

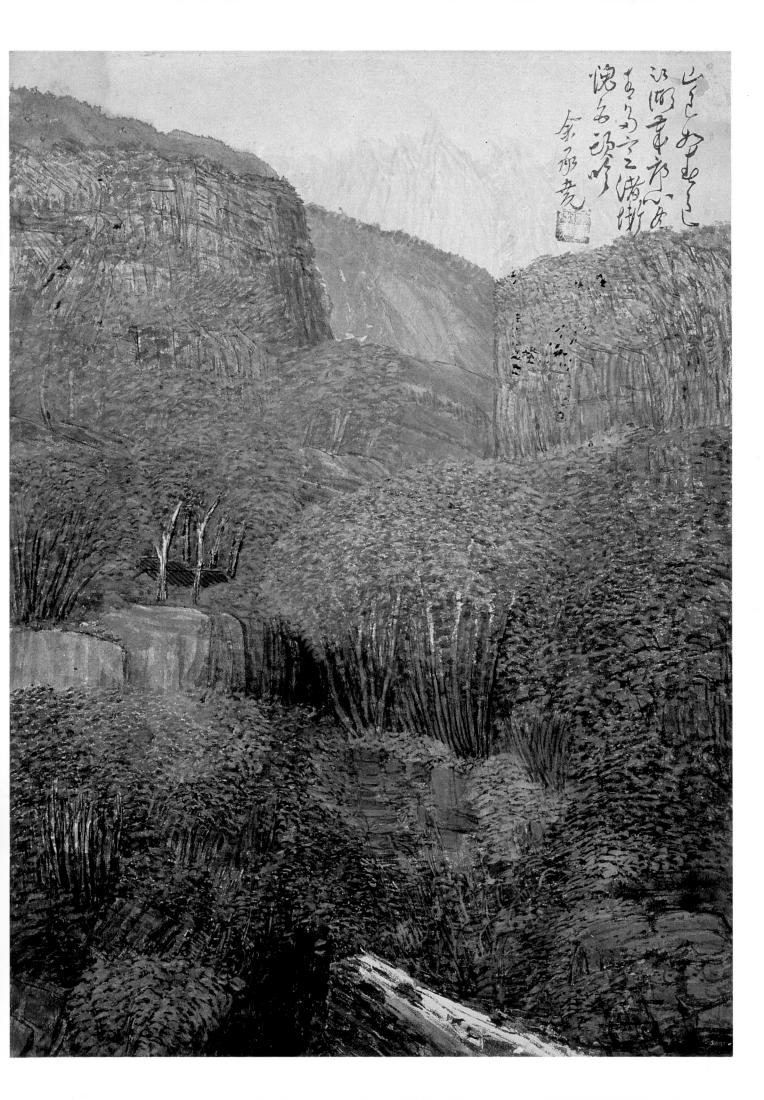

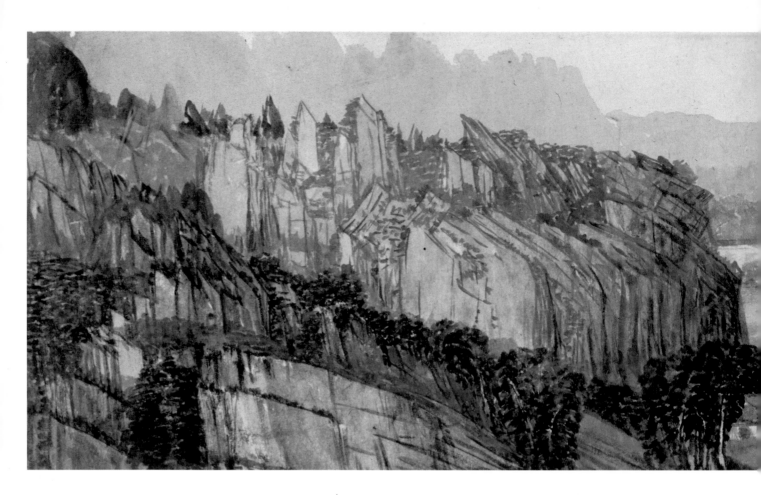

見地；徐小虎在上述的文章中寫道：「他（余承堯）曾批評一位目前的台灣書畫大家說：『作品氣魄小，技巧太繁複。……一個人的精神反應在他的運筆中。他雖然非常有名，但顯然名不符實。』」(註32) 與余承堯生前頗有交誼的陶藝家王修功說，余承堯在他面前讚美溥心畬的詩作、文章和書法，卻毫不掩飾地批評張大千的繪畫。(註33) 總之，余承堯對古今名家的批判與不滿，反應了他看似隨興無為的心態之下，嚴格的內在標準與異於尋常人的決心，因此余承堯幾乎是一開始就同時進行著繪畫技術的摸索——不可忽略的是這種摸索是建立在數十年不輟的書法功力和詩詞美學的基礎上——與自我風格的建立，他既不師法古人，也不取法今人，而是直接試圖用自己的方式重構他印象中的山水，亦即他記憶中、理解過的真實自然。他相當有意識地拒絕了傳統皴法套式，也拒絕了「霧裡看花，終隔一層」(註34) 的虛無縹緲之畫法。這個起點使他的風格和繪

畫技法，與以往從師承或臨摹入手的畫家產生根本上的差異。

　　一般有所師承或有流派得以皈依的藝術家，總是一入手就學得老師的畫風或某家某派的技法，爾後在筆墨形式上再上溯到歷代名家，此一途徑雖保證了畫家能快速地取得完善的繪畫樣式，但也有其巨大風險：這一條看似寬闊、平坦的繪畫之路，與造化心源的距離卻是晦澀而隔閡的。這類藝術家普遍囿於師承、受困於虛有其表的筆精墨妙之形式，終而難逃內容空洞化的命運。在台灣，部分傳統派的畫家也警覺到這種「師門」或「古法」的巨大限制，他們的因應之道便是以對景寫生來補充繪畫所需要的現實要素，結果形成了折衷的、以古代皴法畫台灣風景的「似真還假」的寫生山水畫，(註35) 雖有創新的思量與立意，最後卻流於表面形式而已，究其原由，還是不外乎受限於門派、束縛於法度與缺乏心源。而余承堯沒有走上這條方便道，他一開始就決定「不拾

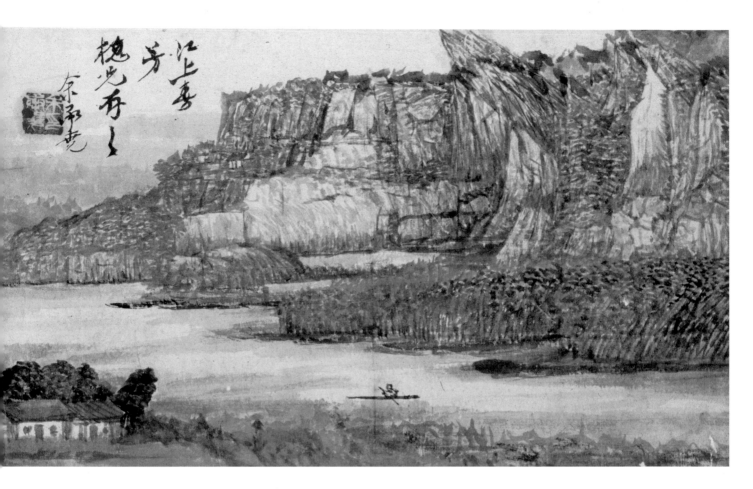

余承堯
江上春芳
早期彩墨
22.5×78.5cm

人餘唾」(註36)企圖自闢蹊徑，最初他的步履雖小，能否走到繪畫的理想境界似乎也不明朗，但在他心底，山水畫應該具備的怎樣精神是非常分明的——從余承堯對王原祁與張大千的強烈批評，甚至對故宮博物院中古畫的批評，以及此時他已經在書法、詩詞上浸淫數十年的眼界來看，他心中的定見是不容置疑的。雖然那個理想的終點——將外在造化、內在的心源，與能代表自我精神的筆墨合而為一——對初涉繪事的余承堯而言也是遙遠的，但他沒有落入師承或古法的圈套，他以筆直的路線趨近那個藝術家內心深處、共同歸趨的理想。

因此我們可以斷言，在繪畫創作上，余承堯是先建立了「有所不為」、不泥古摹古的認識，才摸索他「有所欲為」的形式與技巧。這一認識論直接地影響了余承堯的方法論，也就是觀念先行、認識論先行，接著帶動並影響了技巧的生成。余承堯在日後接受訪談，描述他起手作畫時的情形時說：「我先將山的形狀寫

出來，再一筆一筆描繪、更改，我天天畫，畫了三年才完成那第一張畫。」(註37)這一張前後耗時三年、一再琢磨的作品，大小只有二十公分見方——當然此時他也進行著別的畫作。他的摸索有如龜步，亦無方法遵循，「落紙縱橫，重疊濃淡，一時雖覺雜亂無章」，但是「作之久、習之熟，持之不捨，必有如暗室中，忽放光明，條理遂出，層次分明」，(註38)經過持之以恆、經年累月的練習與進步之後，當畫面層次「忽放光明」時，余承堯已漸次掌握了成為一個畫家透過筆墨去狀物寫形、去分層次遠近、去表達內心情境的能力了。然而在先決條件上，我們不能忽略余承堯早已經積累多年的書法運筆的功夫；而在繪畫實踐過程中，我們亦不能忽略他所謂「作之久、習之熟」的時間，乃是經年累月，遠比一般學院的專業訓練歷時更久。

一九九四年筆者去「漢唐樂府」蒐集相關資料時曾看過一批余承堯的早期繪畫，那些作

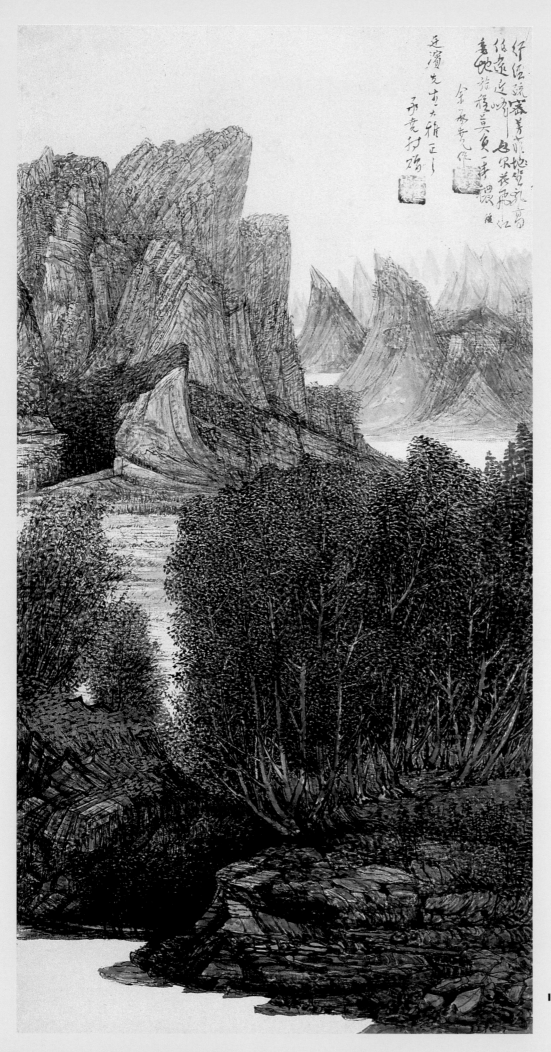

余承堯
行徑芳菲
早期彩墨
74×37.5cm

品當中，有些細筆的彩墨山水已經裱成掛軸，但還有一些水墨作品是整疊地被捧出來，看上去幾乎殘破到無法裱褙的程度，畫面上不但殘留著泛黃的水漬，許多角落也已經被蛀蟲噬咬得相當破碎，狀況極差。(註39)余承堯畫畫的習慣是一畫再畫，由淺到深、由簡到繁、由水墨到彩墨，他的完成作品務求光彩燦然、層次分明。但這些早期和未完成的作品卻保留了他探索的軌跡，相對於用色溫潤與層次豐富的成熟期作品，余承堯早期水墨作品的筆墨和整體效果較為生硬而平板，用筆疏朗，山水樹石造形簡單，墨色變化亦不大，但早期的彩墨作品在這個草創的基礎上，卻流露出細心經營，近似工筆雙鉤之後渲染的效果，唯其工整的風貌不似筆墨嚴謹，以青綠和金色為主的院體工筆畫，而近似宋代以前造形樸拙、帶有裝飾性美感、以青綠和赭紅為主的晉唐風格。

就造形的部分而言，一張余承堯淡彩山水〈泛舟〉，便具有創發初期、相對不成熟，但極具研究價值的典型性。在這張畫的近景處，樹木的造形像橫剖開來的標本，枝幹少有交錯，只是如同扇骨一樣幅射狀地展開，因此樹叢看起來相對扁平，缺乏立體感，與現今所存的魏晉壁畫、浮雕與盛唐的青綠山水中的樹木造形十分相似，所謂「列植之狀，則若伸臂布指」(註40)和「刷脈縷葉」，指的就是這種山水畫成熟之前的樹木造形。這種粗略而近乎笨拙的樹木畫法在唐代以前已經形成固定的樣式了，等到其他類型的畫家如王維、王墨、韋偃、張璪等人啟用潑墨與寫意畫法以後，這種簡單列植的林木才漸漸被新的造形和新的美感取代。余承堯剛開始入手畫樹時，樸拙的造形與「伸臂布指」和「刷葉縷脈」不謀而合，入手畫山石

岩壁時，亦出現了類似隋代展子虔〈游春圖〉中的「空勾無皴」的筆法，這個看似個人風格上的偶發，事實上可視為古今藝術家在尋求造形時所顯現的同理心，因此當李鑄晉在梁在平家第一次看到余承堯早期的山水畫時驚問：「這是宋朝以前的作品嗎？」絕非偶然。此後，隨著造形能力的增強，余承堯逐漸擴大山水畫結構的探索，並著重於筆墨的協調與完善，這一從草創到成熟的發展過程，亦完全符合山水繪畫從宋代以前到宋代以後的發展規律──就像溯回到「外師造化，中得心源」的初始源頭一樣，觀者對照著余承堯從第一張畫到成熟時期的山水，彷彿能夠從一個畫家身上，完整地溫習了中國山水畫由簡而繁、由裝飾性而精神性、由造形入手而成於筆墨的進化史。

又余承堯對文學藝術的品味與眼界，如何影響他對表現形式的取決？這一點我們可以回溯一九六三年六月余承堯在台北舉辦畫展時回答記者的詢答內容，他說：過去他看到的畫不多，八年前，他突然對畫感到極大的興趣，但是不知道從何著手學畫，一時也沒法子找到一位老師指導，後來在他最喜愛的杜甫詩集中，發現了一段有關繪畫的詩使他深受影響，此即杜甫〈戲題王宰畫山水圖歌〉。這首古詩中對畫家創作技術、態度與題材的文學性描述，成了余承堯作畫的法則，每天上午，他作四小時的畫，自己規定：作一張小畫，要畫一天；作一張大幅的畫，須費時一週。(註41)這段談話透露出幾個重要的訊息。

首先從外在環境所提供的藝術氛圍來看，余承堯所謂看畫不多的說法與當時的形勢相符，亦即在五○、六○年代，台灣的畫廊產業還未興起，革新派的畫家如李仲生等人的作品

余承堯
泛舟
早期彩墨
74×37.5cm

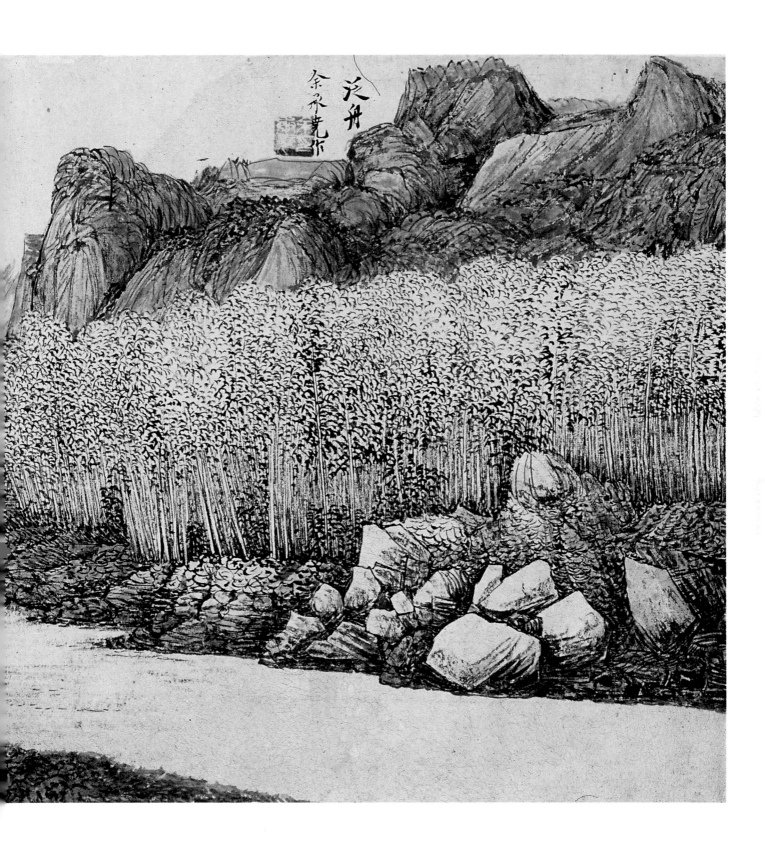

泛舟
余承光作

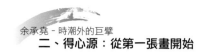

因政治因素相對地受到壓制，展覽中能見到的繪畫大抵僅有在學院教書或與依附官方體制的畫家，而他們的畫風普遍保守陳舊、脫離現實，尤其山水畫更與余承堯親身經歷過的真實山川有著巨大的差距。其次，若當代畫壇沒有足夠質量的繪畫可作參考，那麼他的美學養分從何而來？從這段訪談，並參酌余承堯其他的創作自述，我們可以發現杜甫詩中傳達的畫家王宰的創作態度，以及白居易所強調的時代精神，[註42] 先秦兩漢散文的素樸博大等透過文學作品所傳遞的文藝美學，深深地影響著他。再者從繪畫的實際操作上來看，余承堯的初期繪畫技巧的建立，即在細緻、緩慢的筆法中琢磨，這一特性也形成了他日後綿密厚實的繪畫風格。第四、從作畫的態度上來看，至少早在六○年代，余承堯已全心投入繪畫，每日作畫的時間已儼然像一個專職畫家。

此外，從杜甫詩作中也可以一窺余承堯所得到的啟示內容，並了解他如何從一個古代畫家的典故中尋找到創作精神的典型。杜甫〈戲題王宰畫山水圖歌〉原文為「十日畫一水，五日畫一石，能事不受相促迫，王宰始肯留真跡。壯哉崑崙方壺圖，掛君高堂之素壁。巴陵洞庭日本東，赤岸水與銀河通，中有雲氣隨飛龍。舟人漁子入浦漵，山木盡亞洪濤風。尤工遠勢古莫比，咫尺應須論萬里。焉得并州快翦刀，翦取吳淞半江水。」首先這首詩所描寫的王宰在繪畫態度上舒緩從容，在時間的應用上有非功利的、不受促迫的自發性傾向；第二、在處理比例的問題上，他的繪畫體現了「遠近山川，咫尺千里」的能力，人物、舟船與林木鉅細靡遺地融入整體山水畫中，在比例掌握得當的優勢下，所畫的山水甚至涵蓋了西到洞庭、東至東海的廣袤地貌，這種表現力似乎已經完全脫離了魏晉時期「人大於山，水不容泛」[註43] 的稚拙手法與裝飾風格；第三、從壯美、靈透、自由等特質來看，山水畫在王宰手中已漸漸邁向一個具有完整審美與神采的獨立畫種，不再是釋道人物畫的襯底背景；第四，在用色方面，王宰既能表達赤岸又能描繪銀河，完全能做到「以色貌色」的自由度，他隨類賦彩，色相豐富而飽滿。從這些技術上與精神上的標準來衡量，並證諸余承堯的繪畫與他日後畫出〈長江萬里圖〉的巨作來看，毫無疑問這首詩及相關的文學美學對余承堯的影響深刻而綿長。

如前所述，余承堯透過唐詩的描述而「取法」唐人的繪畫精神，但在實際操作上卻採取不師古法、批評今人的立場，在歷代的繪畫中，他首推范寬的〈谿山行旅圖〉，而已知的近代書畫家僅讚美過溥心畬一人而已。

但余承堯是否在繪畫語彙上全盤地忽略傳統呢？一張〈攜琴訪友圖〉似乎又為此說提出了一個反證：這件作品在他典型的綿密繁複的山水結構中，於掩映窈小斜迤的山道上，點綴了一位身穿長衫、隻手抱琴的古人；這張畫是送給研究古樂的梁在平，因此應景在畫中補上一個抱琴的古裝人物是可以理解的，但與此同時也反應出余承堯對古典造形與畫法並非全然地一屑不顧，亦即在借鑑與不借鑑之間，他曾經不斷思考並做出選擇與調整——這種選擇、借鑑與自我表現的調整在他的書法創作上尤其明顯。

此外，除了古裝人物，在早期的山水畫中，余承堯還會在水流平闊處偶而加上小舟與人物作為點景，但等他自覺已能充分掌握到山

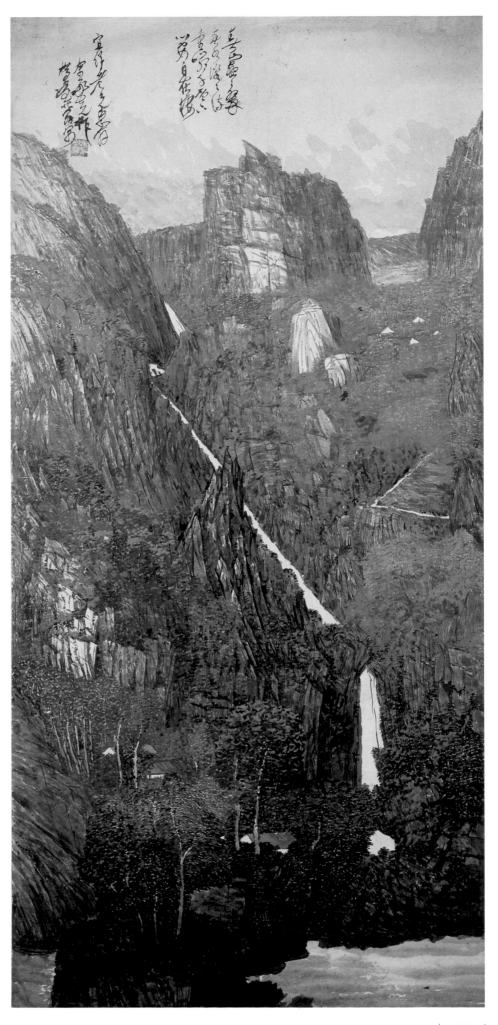

余承堯
春山疊翠
早期彩墨
120×60cm

水整體的層次和結構，或說他的山水畫中的體量感與層次感已經飽滿到無需靠點景來加以強化的時候，他便摒除了這些非現實的古典情調，取而代之的是閩南式的紅瓦房、山間的梯田，甚至是台北市郊隨處可見的整排整排的白色水泥樓房，這種點景上的改變，一方面使他的山水畫具有眼見為憑的真實感和現代感，同時也標示了他在心態上，從近乎全盤的批評古人，到適度或不自覺的借鑒古人，最後再到完全不依傍古人、直接與自然對話的轉變。

蘇立文說：「他（余承堯）徹底地拒絕——或從未曾學過——皴法的傳統語彙，並且發明了他自己的一套語彙。這可能會是一個危險的追求：既不理會傳統手法，同時又選擇了不去適應西方的寫實主義，因而使他進入一個無所適從的途徑。但他卻適得其所。如同Thomas Hardy寫過的評論，他的成就是『在無形式中創造了形式』。」[註44] 從第一張畫開始，余承堯就承受著做為一個具備獨創精神的藝術家所必須承擔的風險，他跳過一千年的繪畫史，將自己置於筆墨形式發明和成熟之前的孤絕處，迫使自己成為一個筆墨的發明家與原始詮釋者。他的繪畫歷程使我們遙想唐代以前的畫家對山水形式的苦苦琢磨（即便從魏晉以來，田園詩與飽遊飫看的觀念已經為山水畫的美學奠定了相當完整的基礎），遙想五代兩宋山水畫在趨於成熟的那一瞬間之喜悅，遙想元代筆墨超越出自然形象，全然指向內心的精神性，遙想王蒙和龔賢山水畫中由結構所引發的震撼與形式美。因此筆者認為，在具有完備形式與獨立審美體系的山水畫史中，余承堯的首要價值不在於使某家某派的筆墨更加精煉，不在於增加一種或數種筆墨形式，而在於矯正暮

氣沉沉的、「有增加而無變化」[註45]的傳統水墨畫，並重新體現了一種創作本體的可能性，使僵化的筆墨得以還魂再生，亦即證明了在如此戒律森嚴、名家出盡的畫種中，當代畫家仍可以找到源頭，使自己變成新時代的宗炳、王維或郭熙——須知宗炳與王維當時可借用的既有形式非常有限，但為了表達心中理想的山水境界，他們創發了自己的方法與形式。這一個珍貴的藝術特質，基本上在元代之後便已逐漸式微了，余承堯則以他的藝術實踐證明了這一正源心法仍然如游絲般地續存著：它雖幽微，但從未斷喪。

註28：黃秀慧，〈悠然見南山：余承堯訪談錄〉，《余承堯的世界》，雄獅圖書，1988年。

註29：余承堯〈繪畫自述〉曰：「能事既然不必著急，那麼就寬寬閒閒寫，畫得成就給他成，畫不成就給他不成」。按余承堯「能事」乃引用唐代王宰的典故，即「能事不受相促迫」的創作態度。

註30：徐小虎，〈余承堯的才華與靈視〉，《Free China Review》，1986年5月。

註31：董思白，〈鐵甲與石齒的幻生〉，《當代》創刊號，1986年。

註32：同註28。

註33：王修功語筆者

註34：王國維，《人間詞話》第39。

註35：「似真還假」一語見倪再沁〈中國水墨．台灣趣味〉《雄獅美術》244期。

註36：余承堯，〈送王季遷教授返紐約〉，《乘化室詩稿》。

註37：余承堯口述，葉子啟整理，〈九十憶往〉，《聯合報》副刊，1988年12月2日。

註38：余承堯，〈繪畫自述〉，《千巖競秀：余承堯九十回顧》，漢雅軒畫廊，1988年。

註39：因為生活簡陋，余承堯曾長期將畫作置於床上桌下，任由水漬蟲咬而不以為忤。這種情形在徐小虎、何懷碩、葉子啟等人的文章中多處提及。

註40：張彥遠，《歷代名畫記》卷一〈論畫山水樹石〉。

註41：《中央日報》，1963年8月29日。

註42：余承堯〈繪畫自述〉開宗明義引用白居易「文章為時而著，詩歌為事而作」句。

註43：同註40。

註44：Michael Sullivan為《The Art of Yu ChenYao》畫冊撰序文，漢雅軒畫廊，1987。

註45：余承堯語，用以批評宋代之後的山水畫通病。黃秀慧，〈悠然見南山：余承堯訪談錄〉，《余承堯的世界》，雄獅圖書，1988。

三 憶寫：長江、華山與閩南

余承堯在一九六三年舉辦畫展時，報紙的報導中提到他此時已經寫過上千首詩，持續不斷地作畫之後，八年來天水路寓所中「堆滿了畫稿」，對於閩南話與古聲韻學，以及南管戲曲的研究，使他「已能隨心所欲地畫畫」。（註46）從這些客觀描述看起來，余承堯的繪畫已經進入一個技法與心境都漸趨嫻熟的時期，而正是這一年，李鑄晉第一次在梁在平家見到了余承堯的畫作，對他樸素高古的畫風留下深刻印象，三年後，李鑄晉組織了「中國山水畫的新傳統」在美國的巡迴展覽，余承堯提出彩墨與水墨作品共十件參展。獲邀參加這個國際性展覽的殊榮，與同時發生在現實生活上的挫折（藥材生意與房子被合夥人侵占），可能對余承堯產生了相當直接的影響：一方面他在繪畫成就上獲得了更多的自信，另一方面亦更加堅定了他棄絕經商賺錢的念頭。一九六七年余承堯遷出台北市區，隱居陽明山，變成一位隱士型的藝術家。

此後，他的生活與一位專職畫家無異——以他「能成則成、不能成則不成」的創作態度來看，或許他並不認為有所謂專職畫家的存在，但毫無疑問此後繪畫是他生活與創作的重心。一個專業藝術家經常要面對「畫什麼」和「怎麼畫」的問題，不可避免地，余承堯也必須思考類似的議題。此前他的繪畫並不特別描寫某地某景，多數作品以〈長谷急流〉或〈翠岫春芳〉等有著普遍性的詩意題旨來命名。但遷居陽明山後，開始一再重覆某些特定的題目和景點，包括長江、華山、劍門關等地；相較於他數以百計的無題山水畫，這些特定景點的作品數量雖仍屬少數，但其代表性與特殊性卻不容忽視：透過這些對同一題材反覆繪製的作品，余承堯完成了他繪畫上的憶寫觀，強調地形學的寫實手法，以及結構和筆墨上的新突破。

就憶寫的觀念而言，余承堯在〈繪畫自述〉中自陳：「追念前塵，萍蹤已渺，然微吟草稿，尚在手邊；展而視之，有如坐對，始知遊觀之詠，均有畫意存在，益信摩詰畫中有詩，詩中有畫，是有所因。而隨筆成章，高吟乎景物之外，遣詞於圖畫之中。抽象乎？具象乎？不象乎？興之所至，意之所含，混然融化，胸中無窮之氣，奔到筆端，奪手而出，圖上面目，煥然一新」。（註47）從此敘述中，我們得知他的創作過程乃是先有遊賞山水的美感經驗，再有詩作的文字上的提煉，最後在回憶真實的山水與詩意中的山水時，發現了山水、詩文與山水畫中本質上的類同，這一個人經驗積累下來的「因」，一方面印證了王維、蘇東坡等文人所強調的詩畫殊途而同歸之理論，同時亦進一步得到創作實踐上的「果」，亦即將繪

畫與詩文的語言等量齊觀，詩的語言被轉化，應用於視覺藝術中（遣詞於圖畫），在具象與非具象之間、記憶中的山川與畫中的山水之間，無形的心念、興會與氣象，透過有形的筆墨，瞬間展現於紙上。

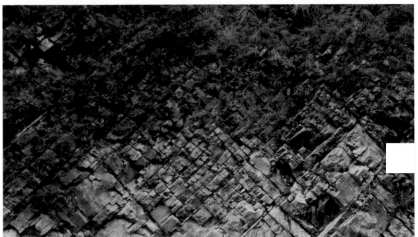

雖然在心法上因果分明，但在創作的實際操作上，憶寫仍是一個介於回憶與想像重組之間的複雜過程。首先，實景與具體的地點提供了憶寫的源頭與根據，其次需要有重述過往的美感經驗的感性動力，再加入藝術家的想像力，使一張畫提升到具有主觀的審美層次、並以自己的風格去表達思想與品味這些具象以外的質素，最後才成為一張我們所看到的藝術品。它是心理上、智識上和美學的移情作用中，使記憶與真實的物象再現為意象的一道複雜手續。而余承堯用以平衡並化約這一個感性過程的，就是理性的地形學概念，以及一再重複地研究和描繪，在他最重要的、重複繪製的主題中，計有〈長江〉長卷二遍、華山圖三張和劍門兩件。

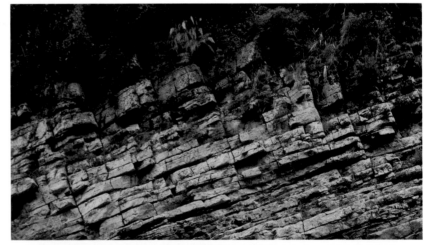

▌余承堯畫作局部與長江三峽沿岸之岩石肌理對照（本頁圖）

按〈大江憶寫圖〉和〈長江萬里圖〉兩件長卷分別完成於一九七一和一九七三年。這兩張作品構圖十分相似，製作年代亦相近，是余承堯透過重複繪製而取得進步的最佳例證。〈大江憶寫圖〉有著任意爲之的軌跡，包括紙張相接處出現著色不統一、山形輪廓無法接續的狀況，表達陸地與江面相接的筆觸較爲生硬，遠山和雲腳的渲染較爲鬆軟等等，但〈長江萬里圖〉則明顯地成竹在胸，好像有了充分的練習與明確的粉本之後，筆墨設色與構圖都流露出和諧統一、揮灑自如的氣度來，其中對比效果的應用較〈大江憶寫圖〉改善尤多，包括大山的凝重聚攏與遠山的蕭散淡遠、河川主流的寬敞明亮與支流的斷續宛轉，以及在綿密的山川結構之後，果斷地將空闊的黃海納入圖卷之末，這些調整使全圖的節奏更加緊湊、明快而富變化趣味；又江中的島嶼、激流中的亂石、江岸上的屋舍都明顯縮小，使得岸渚與江面相對的更加平闊、山形更顯高大，凡此種種都可看出余承堯看似無爲的創作態度背後蘊藏著精微的技術與求美求善的決心。

按時間推算，余承堯創作這兩件作品時，距離他自軍中退役，最後一次過長江已經將近三十年了，儘管事隔多年，但畫中景物仍然歷歷可考。筆者曾在漢唐樂府看到一份手稿，是余承堯於〈長江萬里圖〉的影印本上逐一標出所畫的地點，江流由右至左而下，從成都、重慶嘉陵江口、三峽、宜昌、洞庭湖、武漢三鎮，一直到江南以至出海口的蕪湖、南京、鎮江、無錫、蘇州等臨江城市，途中白帝城、岳陽樓、黃鶴樓、黃州、彭澤、中山陵等名勝，江岸兩側的馬當山、黃山與小孤山等山系都一一被收略入畫。細節之處，以鎮江一帶爲例，

余承堯更精準的畫出了金山寺、昭明太子隱居的南山，以及位於江心的焦山孤島，而對岸的揚州城則用一簇簇白色的屋宇帶出，全卷雖不至分毫無差，但長江東下數千里的山川地貌，事隔三十年，仍然如赴目前、盡入圖畫中。

如此精準而跨越漫長時空的憶寫能力，我認爲一方面來自他過去一邊遊歷一邊寫詩的習慣，「他寫過成千首的古詩，這些詩幫助他把他遊覽過的美好風光記載下來」，[註48] 幫助他「微吟草稿，尚在手邊」，於是記憶中的山水便能「展而視之，有如坐對」；[註49] 而另一方面，即余承堯晚年曾經一再強調「軍事地形學」對他觀察自然的特殊助益。因爲在軍中負責戰術督導的職務，每到一處都必須研究該地的地形地物，除了自然的山勢、林木的掩蔽之外，舉凡通路、渡口、水流、風向都在他細審的範圍之內。而正是寫詩的習慣與軍事地形學的訓練和特殊的觀察方法，使他多年以後還能鉅細靡遺地從回憶中召喚三十年前目睹過的山川，畫出無比複雜而綿長的長江風景。

由於地形學乃一實用科學，一旦應用於山水畫中，它的取捨與觀照自然的角度，自與文人式的雲煙飄渺有所不同，余承堯一著手繪製〈長江〉長卷，即側重於巴蜀山系的緊湊連綿，畫到三峽的江峽相擁、山石交錯的景緻，構圖幾乎密不透風，而開闊的長江下游，雖有黃山、棲霞之勝，但余承堯仍然將重點置於城郭郊野的地形關係與林木山石和建築物的質感刻劃，與其他畫家畫長江時側重於筆墨曼妙、氣韻流動，或用水雲一筆帶過的畫法截然不同。此外，比對余承堯畫中的山的造形，可以發現長江三峽的特殊地質實爲他創作的重要原型之一：它與傳統水墨畫裡用披麻皴所畫出來

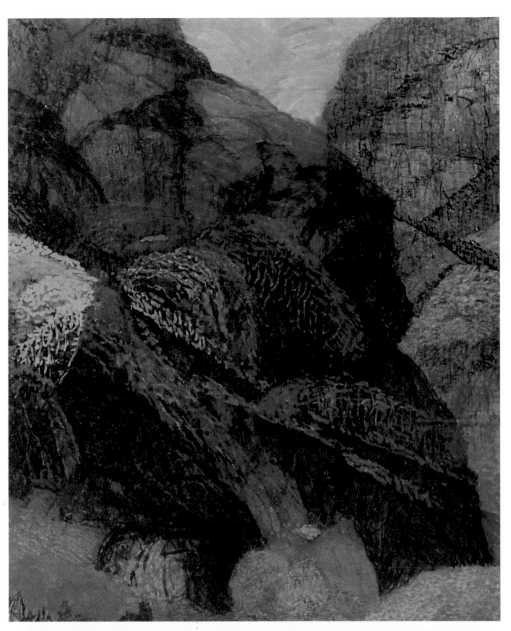

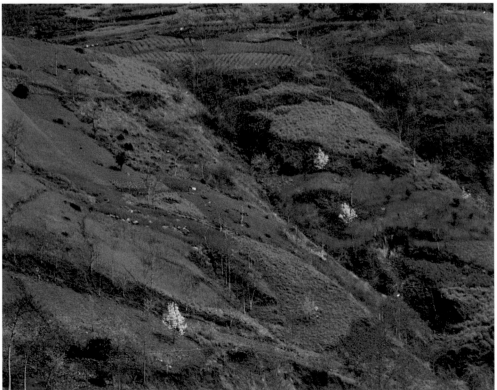

余承堯畫作局部與長
江三峽沿岸之菜田果
園對應,可見出畫奪
真景的意趣。

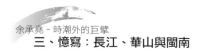

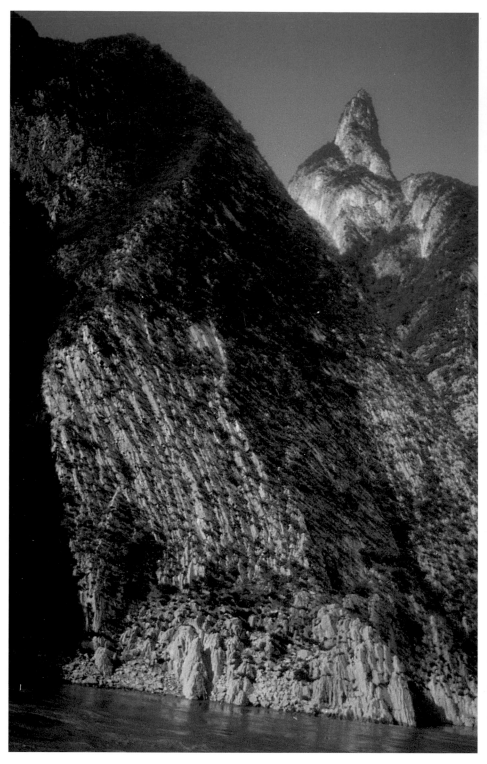

的平緩的江南汀渚，用雨點皴所畫的華北高原的主山堂堂截然不同，例如瞿塘峽整面山壁的顏色豔如紅赭，西陵峽逶迤數十里的翠薇蒼鬱，許多的石灰岩壁因為江水的下切而露出銳利如割的石紋，石山之上又因為風化的土壤而在半山處長出茂密的林帶，如此形成層層石壁與樹木堆疊交錯的景緻，這些顏色與質感的對比和特殊的山勢造形，在長江三峽以原始的地貌鮮明的呈現出來。如果說每一種獨特的皴法都能表達一種特有的地質地貌，那麼無疑地，

長江三峽沿岸景致可與右頁，余承堯作品〈千尋〉作對照。

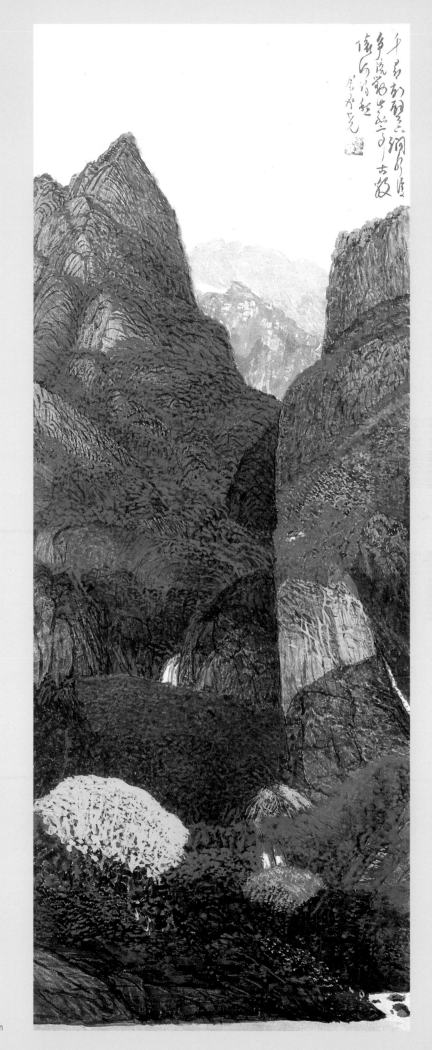

余承堯
千尋
彩墨
115×43cm

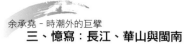

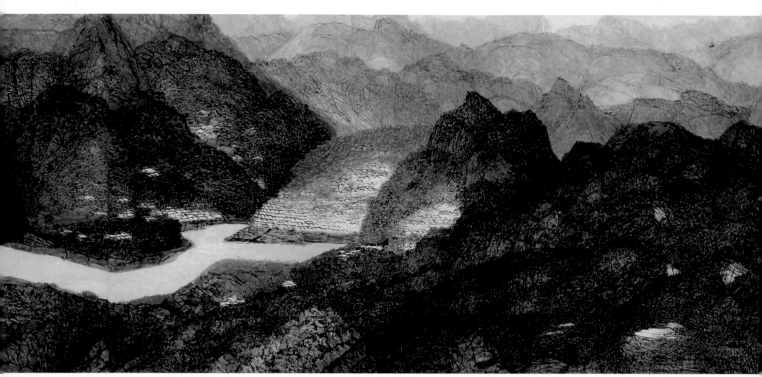

余承堯
長江萬里圖（局部）
1973
彩墨
61×1302cm

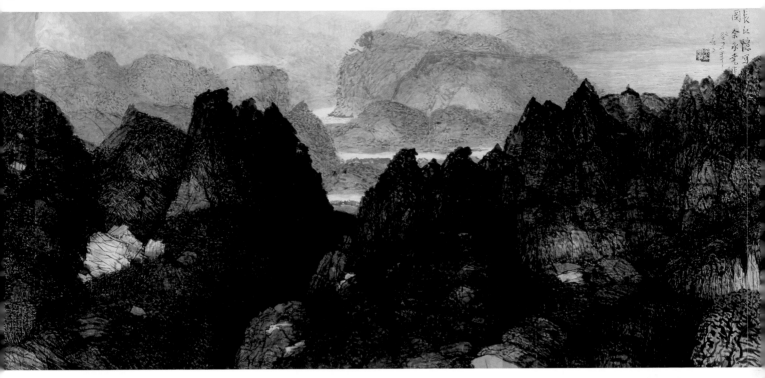

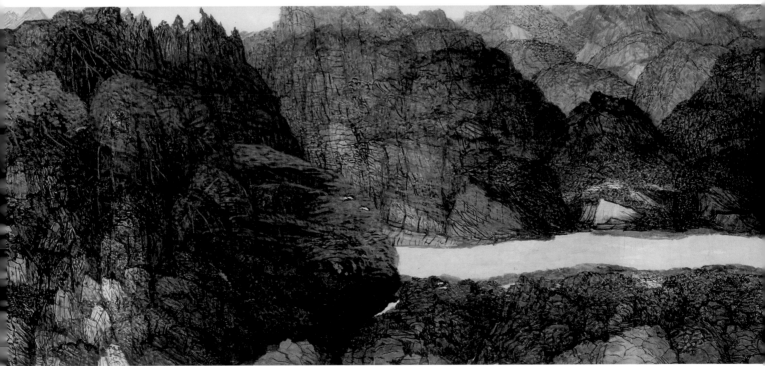

以長江三峽地質地貌的粗獷、原始、複雜和強烈對比，確實不是古人的皴法套式所能一言以蔽之的，由此我們更容易理解余承堯之所以要發展出一套自己的筆墨與特殊技法，乃為了畫出傳統筆墨所無法表達的對象，亦即董思白所說的：「余承堯有他自己的領悟，在他的形狀層次裡，任何一種完美而固定的筆墨形式壓根兒派不上用場。」（註50）

除了用自己的筆法畫出寫實與瑰麗多變的質感之外，余承堯對繪畫視點的嫻熟掌握也不容忽視。傳統中經常被使用的三遠法：平遠、深遠與高遠，雖不常以典型的方式出現在余承堯的立軸山水中，但卻十分完善地被應用在〈長江萬里圖〉這一張長卷作品中。畫中的三峽與黃州兩地，以迫近而連綿的山峰，在卷軸有限的高度中顯出「高遠」的崇仰之感；在幾處重要支流匯入的地方，如九江、蕪湖與南京等三處，則以「平遠」的手法，表達出城鎮中錯穿的山林、水域，如蜂巢般的建築和背後遼闊迤邐的谷地；而「深遠」則選擇在洞庭湖與出海口兩處來表達，余承堯以戲劇性的鳥瞰角度畫出海湖與岸渚的關係，其鳥瞰的角度之大，幾乎類似古代地圖的畫法，海岸線不但被誇張地拉高，甚至垂直地貫穿整個畫面，又跳接式地展示著一邊是俯視、另一邊是平視的變化，有如「鵬鳥的飛行」（註51）所見。這個大膽而天真的手法，使觀者在觀看高度僅有兩尺的畫幅時，產生居高臨下、眺望萬物的登臨感，同時帶來一種近乎超越現實拘限的自由感。若從更加形而上的角度來看，這種自由所依傍的不只是對繪畫透視的掌握而已，而是用一種審美的形式、遊戲的態度來表達他對想像力的駕馭，透過凌空鳥瞰、一目千里的視野，

進而達到一種內在的自由，這就像他以「乘化室」為齋號所寄寓的，乃是莊子哲學中的齊物、逍遙、神遊、羽化而忘我的境界。

另一個對余承堯繪畫產生具大影響的地點是華山。華山自古以險奇著稱，從山下仰望，可見山脈曲折直上、峰上有峰，峰頂崢嶸作勢，「其高五千仞，削成而四方，遠而望之，又若花狀」（註52）仰而望之，又如「芙蓉片片」，（註53）可見華山是一個造形奇特、富有動感的山脈。余承堯所作的華山圖前景，都有著數疊如筍尖、如浪頭的近山，更呼應了古人對華山的描寫。余承堯一九四三年被任命為潼關督戰官，潼關位於八百里晴川的渭河平原上，從那裡正好眺望這座為歷代君王封禪祭祀，為歷代文人稱頌詠嘆的名山，而且經年累月地在一個平闊之處凝望一座遠山，其潛移默化、其印象深刻實不可估量。筆者於一九九六年至華山考察後，推論余承堯的華山圖乃畫華山近景，而他的山水連屏那種拔地而起、如浪滔天的巨大結構，乃畫終南山系的華山全貌。

余承堯曾經概略地提及桂林等地的奇山秀水，但相較之下，對華山的著墨尤多，他在〈九十憶往〉的訪談中說：於潼關任職期間，曾與三、四十人齊登華山，最後只有五人走完全程，追憶往事猶有一酬壯志的快意，而他對華山的深刻印象，也在詩詞中一再顯露：

積石為雄鑿石攀，迴心天路見愁顏；
登臨方訝西來峻，三晉雲隨一鳥還。（註54）

關中四塞曾遊遍，巍然華山如見。嶂獨摩天，峰峰拔地，雄視神州京縣。

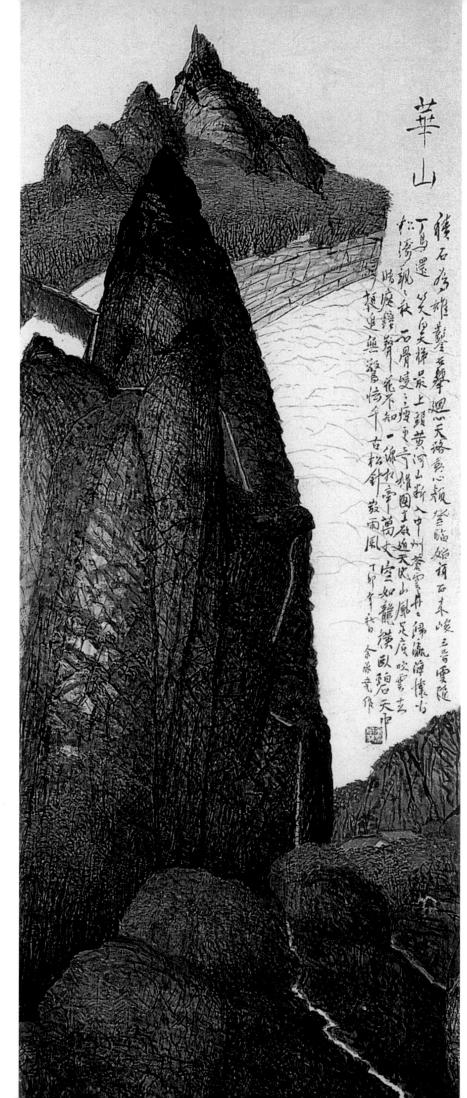

華山

横石為雄礐聿華迴心顧登臨始積石未峻三晉雲隨
丁鳥還笑吳楚最上頭黃河山断入中州養雲丹。歸瀛海橾旁
松濤飄。秋石骨崚。瘦更亏雜圖圭啟逝天晚山風足夔咬雲玄
眺庭鐘聲花不知一綫松字蘭萬丈空如龍横臥碧天中
楓追無數傍千古松針敲雨風丁卯夲秋余承堯作

余承堯
華山
1987
彩墨
142×59cm

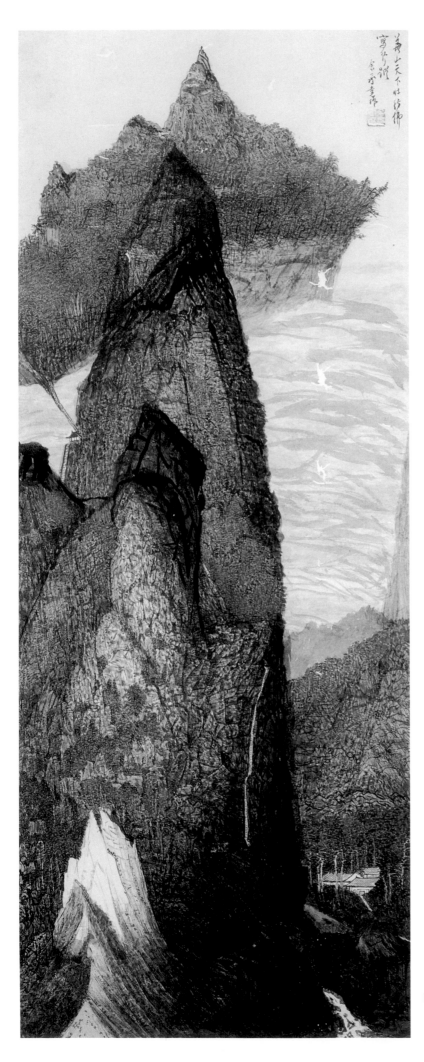

華山天下壯

行佛

寫此以誌

余承堯作

余承堯

華山天下壯

彩墨

120×47cm

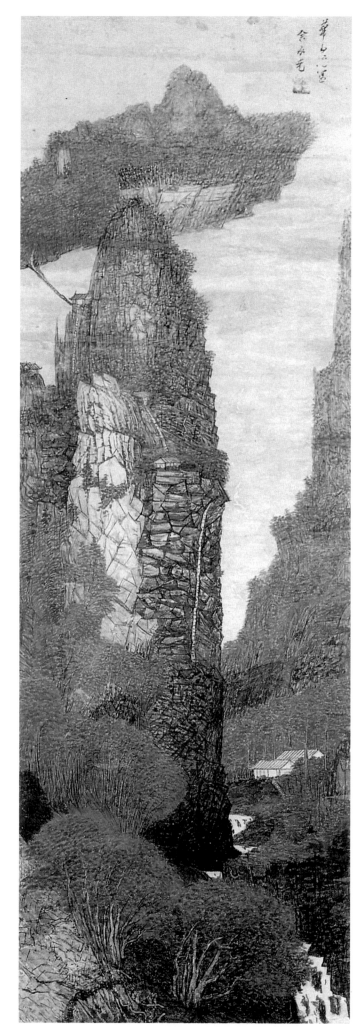

■ 余承堯
　華山憶寫
　彩墨
　119×39cm

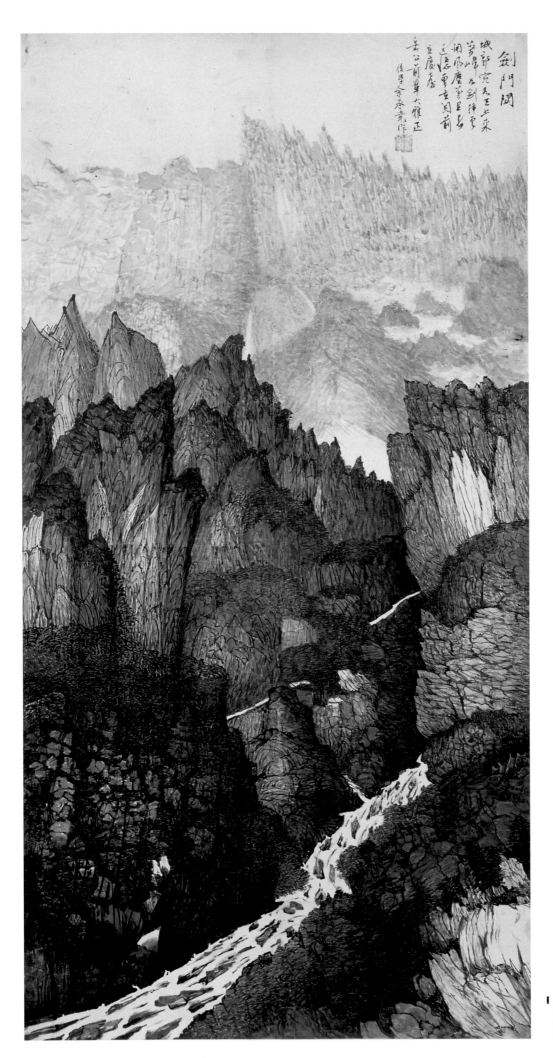

劍門閣
城郭窘豈及王臺來
萬峰如劍插雲霄
閣路塵飛豈王長
近峰重叠屋前
直廣座
岳公前軰大雅正
後學余承堯作

余承堯
劍門關
彩墨
120×60cm

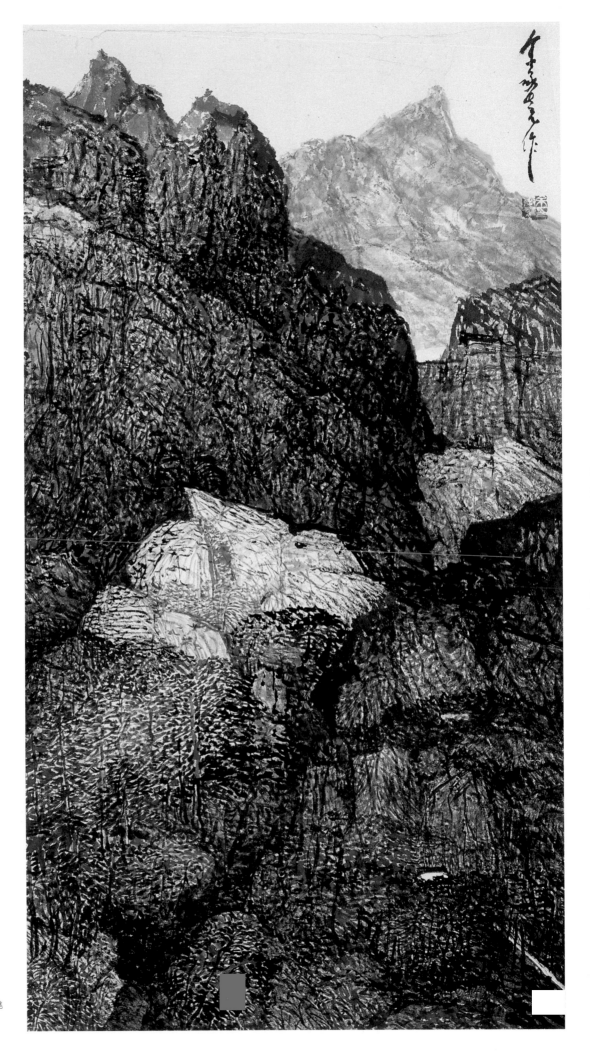

余承堯
山水
水墨

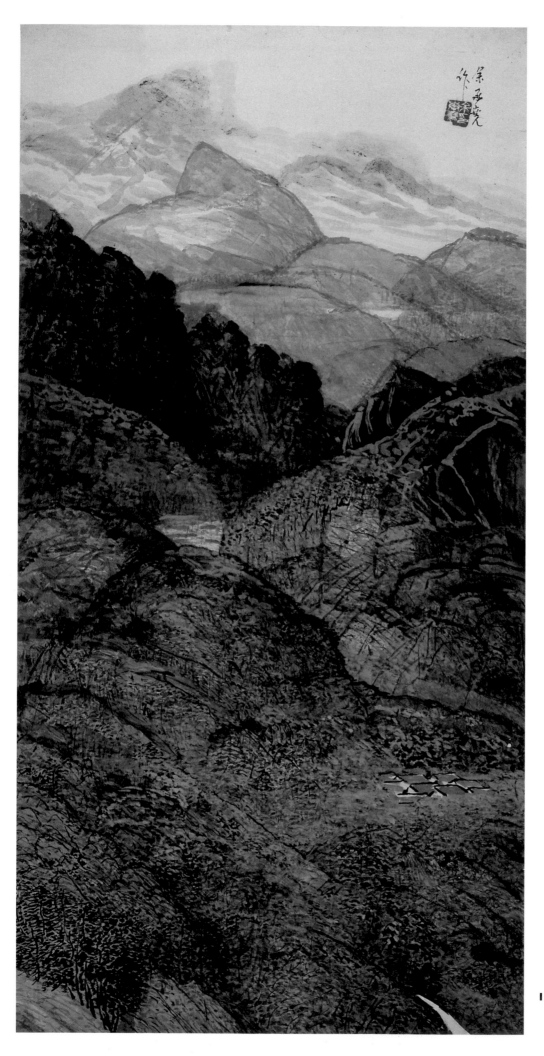

余承堯
青山
彩墨
90×45.5cm

冰霜屢戰，看石室瑤池，谷青崖蒨。繡出
芙蓉，晚晴流暉落紅面。（註55）

余承堯〈夢華山〉又有如下的句子：

天階又臨絕澗，蒼龍臥壑，盤曲爲棧，可
奈韓公。

「可奈韓公」，指的是韓愈的典故。據說唐
代時韓愈登華山，在蒼龍嶺上回望斷崖絕壁，
嚇得無法移步，後來華陰縣令派人把韓愈灌
醉，再將他背下山去。余承堯用韓愈的典故再
次強調了華山的驚險奇崛，以及自己登臨華山
的氣魄。按華山山道須經由千尺幢、百尺峽和
北峰，然後再由蒼龍嶺登上其他四個主峰，其
山勢的陡峭峻拔、山形的交錯繁複，確實與張
大千僅僅立於華山北峰所畫的華山圖大不相
同，而王原祁的華山圖則被余承堯批評爲說
謊，可見對於華山應該如何入畫，余承堯心中
早有見地。

在余承堯的華山圖中，除了山峰的銳角峥
嶸之外，最爲奇崛的是蒼龍嶺一段；按蒼龍嶺
本是連接北峰和中峰的一塊完整的斜傾岩壁，
這塊匪夷所思的巨石長約數百尺，山脊只餘一
條石峻，古人鑿石爲階，兩邊岩壁垂直落下，
毫無遮攔，余承堯三張華山圖畫面左上方都有
一條看起來像石橋的造形，石橋兩側沒入雲頂
的奇景，畫的便是蒼龍嶺。比對余承堯的詩作
再觀賞他的畫作，便能看到存在詩畫兩者之間
的微妙呼應；他的詩曰：「臨壑驚回萬仞空，
寬如刀背過蒼龍；誰能縱目觀山勢，雲湧煙騰
是正峰。」（註56）那在畫面中細如刀背、橫亙
雲天的石梯，正是蒼龍嶺，那像孤嶼一樣懸浮

在雲端上的便是華山主峰。

總的來說，華山的題材對余承堯的影響是
多方面的：首先是他一畫再畫，顯示了研究與
精進的畫家精神；其次華山的山勢使他「峥嶸
如湧筍」（註57）的奇特山水造形有所對應，得
到一個視覺上的眞實根據；再者華山的構造亦
鼓舞了他的繪畫走向奇險、峻拔的構圖，除了
幾張華山圖之外，包括〈千尋〉和〈春風吹上
崖〉等精彩作品，畫面上都有著幾近垂直地下
切的懸崖峭壁，這種山水結構在古畫中並不多
見，近代畫家亦絕少使用。

此外，到余承堯位於福建永春的故居考
察，除了讓筆者對他的家世有進一步的了解之
外，沿途的景緻、舟車行旅的方式也十分契合
地、互爲表裡地印證了余承堯繪畫特徵。首
先，福建一帶的地理特徵與他繪畫風格的相
符。按福建山系的地表，有著山石錯綜、泉澗
交雜，以及丘陵綿延的特色。

在地表與植被上，它與裸露著土石、夾雜
著棗樹松林的北方山水不同，亦與林木茂密、
岸渚平緩、煙霧繚繞的江南山水不同，它不會
產生〈谿山行旅圖〉那種「主山堂堂」的完整
構圖，不會產生〈溪山清遠圖〉那樣簡明的筆
意，也不會產生〈瀟湘奇觀圖〉那種時隱時現
與視覺和詩意捉迷藏的山水情境，甚至，在山
水與文化相關的想像中，閩南的山水也沒有涇
渭一帶或蘇杭一帶那種文化層層堆疊、典故無
所不在的聯想，它更多的美感體現在大自然本
身的繁盛多變、樸素的常民生活、自然與人的
直接的視覺對話。在這種自然取勝的前提下，
余承堯的繪畫沒有遵循著擅長表達北方地表的
斧劈皴或雨點皴，亦不見擅長表達江南水岸的
披麻皴，而亂中有序地擬作繁複的構圖、雜木

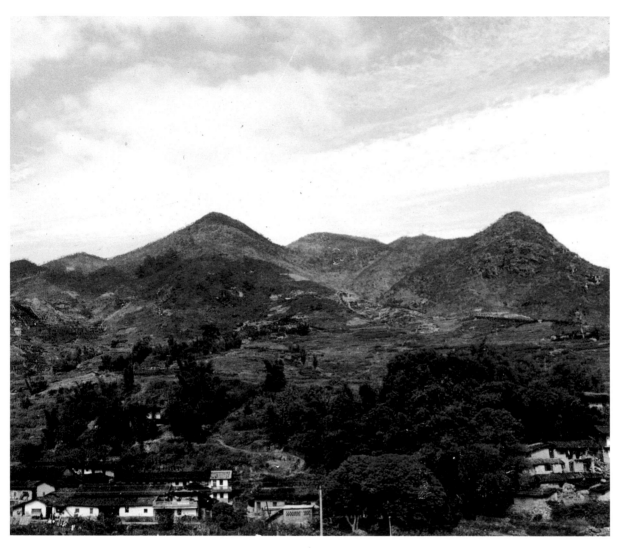

故鄉永春阪內厝後方的鐵甲山與石齒山也是余承堯山水繪畫的原型

與飛澗交錯的山川、自成一家的皴法筆法，是極其合理的歸趨；而他山水點景中的屋宇道路所流露出來的情調，自然地也不是通往文人的書齋、貴族的館閣或經過轉化過的桃花源，而是真正的村莊與田舍。

第二，福建丘陵地形發達、山巒隔阻，閩人外出或返鄉時，必須翻山越嶺，行旅之間，視覺上忽而俯瞰、忽而仰視，如此周而復始，疑似山水遙迢、無窮無盡。比較而言，它的山陵較江南一帶更加連綿廣闊，又比晉陝一帶更加緊湊而重覆，宛延的山路曲折再三，有時崖岸近逼，幾乎疑無通路，但繞過一個崚線又是另一個丘壑儼然的村莊。有些山路延著江岸而

開，路低時，人的位置平視江面，此時只能眺望對岸，視覺開闊而舒緩；路高時，人的位置俯瞰江面，河道和谷地被擠壓在兩山之間，但抬頭又漸看到遠處山巔與天外，形成另一種疏朗。這些屬於閩南特有的行旅經驗，可能對余承堯產生深刻的影響，他的畫有連綿起伏、層疊重覆的韻緻，他使用的視點不論鳥瞰和平視、高遠或深遠都舒展自如，而山路在他的山水畫中亦扮演著明顯的角色。

第三，在精神上與創作上，「鐵甲」與「石齒」兩座山是余承堯畫中「家山」的原型。按余承堯的故居背靠著鐵甲山，村裡主要的溪流從門前穿過，小溪對岸，觀音廟、宗

祠、農舍散建於梯田交錯的緩坡上，村子唯一一條對外通道延著山坡繞行，盤旋而上，經過村中另一座主山石齒山的山麓後，順著山勢一路下坡、出村而去。鐵甲山雖不算高，但巍峨獨立、氣勢昂然，洋上鄉人至今仍深信早年地理先生看過這一帶的風水，說余家的房子正靠著鐵甲山，是個將軍寓，因此余承堯青年從軍，最後累位到陸軍中將，皆在村人意料當中。[註58] 類似的傳說與信仰亦使得鐵甲山產生了精神性與象徵性的力量，這和傳統山水畫家所謂的「雲煙供養」雖不同質，但卻發揮著類似的想像作用。而石齒山和鐵甲山一樣，都是閩南典型的石山，最高處岩塊外露，半山腰漸多草木，山腳則土肉豐厚，有青翠的林木和莊稼，乃一形式美感強烈的山丘，綿密的草木、水田和村舍的線條，在巖石銳利硬挺的襯托下，更顯得華滋而有質感。余承堯思念故鄉時，除了曾寫下「幾度家山在眼前」的句子之外，對這兩座「家山」亦有進一步描寫：

> 石骨峻嶒石齒山，峰高藍碧美清顏；
>
> 哪知別去常思念，首夏歸來重一攀。[註59]
>
> 清溪數曲繞村流，鐵甲浮光不見秋；
> 一柱撐空何氣概，蒼松翠落屋邊頭。[註60]

在一別經年之後、在記憶深處，鐵甲山似乎還是如常地顯出晶亮黑赭，不分四季的顏色，而石齒山裸露的石質則顯出「碧藍」的強烈色澤。在造形上，石骨峻嶒的山巔幻化成「崢嶸如湧筍」的奇特風格，而在賦彩用色的靈感上，則讓余承堯創作出大膽使用靛藍色系的山水畫，其中〈層峰流翠〉等畫作的設色，正是「藍碧清顏」的最佳寫照，至於鮮明的綠色，則如他的詩作所寫：

> 每喜東南秀，春風舞碧蘿。[註61]

這正是四季如春的故鄉、閩南特有的色澤。

註46：《中央日報》，1963年8月29日。

註47：同註38。

註48：同註46。

註49：同註47。

註50：同註17。

註51：李渝語，〈余承堯山水〉，《中國時報》人間副刊，1993年7月1日。

註52：酈道元，《水經注》。

註53：徐霞客，《名山遊記》。

註54：余承堯，〈登華山詩〉之一，《乘化室詩稿》。

註55：余承堯，〈夢華山〉，《乘化室詞稿》。

註56：余承堯，〈登華山詩〉之二，《乘化室詩稿》。

註57：余承堯，〈桂林行〉之二，《乘化室詩稿》。

註58：阪內厝看管余氏宗祠的村老語筆者。

註59：余承堯，〈石齒山〉，《乘化室詩稿》。

註60：余承堯，〈鐵甲山〉，《乘化室詩稿》。

註61：余承堯，〈題畫詩〉之一，《乘化室詩稿》。

四 余承堯風格分期

要精準地爲余承堯作品做風格上的斷代有實際上的困難，原因可歸納爲：1.余承堯有不斷修改作品的習慣，因此一張畫耗費的時間可能長達數年，甚至數十年以上，以致出現前後期不甚一致的筆法。2.余承堯題款署年的作品很少，以《余承堯的世界》一書收錄的三十二件作品爲例，除了封面作品〈高崖〉署年甲寅之外，其餘一律無年款；既缺乏確切的年款，更大大地削弱了斷代的依據。3.此外余承堯亦習慣在已完成的舊作上加彩，其修改、覆蓋的比例的多寡，將直接影響到創作年代的判斷，而有些彩墨幾乎完全蓋過舊有筆痕的作品，年款看來是與舊作一起完成的，但事後加彩或修改呈現了較晚的風格，新畫與舊款出現在同一張畫上的情況，極容易造成判斷上的錯亂。4.余承堯性情疏放，生前對自己展覽資歷或作品年代都不甚在意，其中比較顯著的例子是〈大江憶寫圖〉的題額爲「甲子夏日」（1984），按這件作品是〈長江萬里圖〉（1973）的初稿，其完成的時間根據考證應在一九七一年左右，若研究者直接以題額的年款爲創作年代，那麼將與實際創作的時間差距十數年。5.余承堯不但不願意重覆傳統筆墨，甚至也偶爾「跳出」自己的筆墨程式之外，重新啓動一種像初學者一樣稚拙的筆法，以致在他的創作出現像〈山水四連屏〉和〈長江萬里圖〉的高峰期之後，

又再度出現一些相對生澀、返璞歸眞的作品，這一點使精密的風格斷代幾乎變得不可能，也失去了一般斷代是爲了說明風格在時序上產生遞變的意義。

上述這幾個特點都是我們在爲余承堯作品做斷代時的迷團。但筆者認爲在時間上，爲余承堯的作品風格做一斷代有其急迫性與必要性，其原因有二：1.是幾本與余承堯有關的畫冊，包括《樂之山水：余承堯畫展》（1995，漢唐樂府）、《樂舞山水：余承堯傳奇》（1996，漢唐樂府）、《山居歲月不知長·余承堯百歲回顧展》（1999，台灣省立美術館），在標示余承堯作品年代時都出現了混淆與訛誤，例如：余承堯在較早期水墨畫上加彩的無年款作品，有絕大多數被標示爲「晚期」作品，此是錯誤的標示；另外，標示既不準確，又只分早、中、晚期，以致讀者產生疑問：這三期的代表風格各是什麼？如果設色敷彩便是晚期作品，那麼與余承堯最後一段時期色彩斑斕的彩墨作品如何區隔？此是混淆的標示。而不論是錯誤或混淆的風格斷代，都有待予以釐清。2.余承堯的假畫已經在市面上出現，甚至在國際性的拍賣會中求售；以我所見過的贗品爲例，其製作手法是在余承堯的眞蹟水墨作品上加彩（余承堯彩墨的單價遠高於水墨），假畫的著色方法係用大小相近的筆觸點描，缺乏一氣呵成

的點染，其基本結構尚在，但筆法精神已經蕩然無存，顏色更無余畫中相互挹讓的協調與果斷的對比可言。余承堯曾說過「畫山頭容易、畫山腳難」，以此對照並檢驗假畫，我們可以發現贗品的山峰、山勢還保留著部分氣勢與層次，但山腳下的水口、穿山而過的路徑、兩山交疊的地帶，已遭竄改、毀壞到完全失去繪畫理路的地步。這類作品流入市場、魚目混珠，無異墮壞余承堯的聲名，未來也將造成研究者對余畫風格與水準上的誤解。自古以來，有價值的畫作就有贗品，不管是商賈為了圖利或其他畫家為了一顯以假亂真的技術而製作，假畫的存在一直是個不可消弭的事實，但若贗品是在原作上加彩則形同毀壞原作，也就是說，我們現在每看到一張余承堯的假畫，背後就毀壞了一張余承堯的真跡，我認為這是最具破壞性的贗品製作手段，有必要基於良知予以杜絕。

對於余承堯作品的分期，董思白在〈試說余承堯創作中的「變」〉(註62)一文中提出了兩個風格上的區隔，茲簡略地整理比對如下：

早期：以〈劍門憶寫〉和〈山水八連屏〉為典型作品，有直接而致的單純、畫面大塊分割、形式奇矯等特點，以湧動態勢、傾舉俯仰和相互呼應的結構美取勝。其價值體現在將水墨畫帶回到素樸的視覺經驗中，並創出一條「重返自然、再造實感的生路」。

晚期：以〈長江萬里圖〉和〈華山圖〉（1987）為典型作品，有風格內化、山水形體複雜但空間關係更加清晰、畫面的統合力增強等特點，以結構體分解、層次感豐富取勝，其價值體現在「師造化」與「得心源」的聯通，其做法與臨摹傳統經典畫作、整理筆墨皴法等「由繁趨簡」的過程不同，但內在精神與真正

立意革新，企圖回歸本質的畫家一致。

董文完成於一九八七年，這數十年間被整理出來的余承堯畫作，尤其早期的作品更數倍於前，因此筆者試著在董文的基礎上再做進一步的細分，其分類的根據是在數百件余承堯作品中找出四十餘件署有年款的作品，並從繪畫的手法與題款書法的風格上加以解析，這些作品有的有助於直接解開前述的迷團，但有的也只能證實迷團的存在與牢固這一事實。因此這裡的風格分期只能說相對精準，但也只能粗分為四：

第一期（1954～1966）為早期。這一時期以余承堯開始作畫始，到參加「中國山水畫的新傳統」聯展為止。在沒有具體年款的佐證下，有幾件作品提供了余承堯最早期風格的線索；以〈舟前好景凝眸處〉為例，它典型的早期風格特點有：1.這是目前僅見的三件以「乘化」署名的作品之一。余承堯早年寫詩填詞，都以「乘化室」為齋號抄錄成冊，因此「乘化」是他開始從詩詞創作轉入繪畫的一個署名上的、延續性的軌跡。2.此畫的題款挹讓有致、點畫錯落，較有畫家題字的特色，一九六六年「中國山水畫的新傳統」畫展卡片上收錄的兩張余畫，也同樣地具備了這個題字上的特點。按余承堯在開始作畫之前，已經在書法上下了數十年的苦功，據此推論，在作畫初期的題款模仿畫家式的行氣架構，對他而言是輕易可得而又穩當的做法，此一題款的手法一直沿用到他畫工更趨成熟自信才被放棄，秀麗、挺拔而均稱的行書起而代之，成為逐漸過渡到下一階段的題款特色。3.山的形體相對簡單，山與山的關係雖有前後錯置的關係，但只是一江兩岸似地被分成近山與遠山而已，與成熟期的峰迴

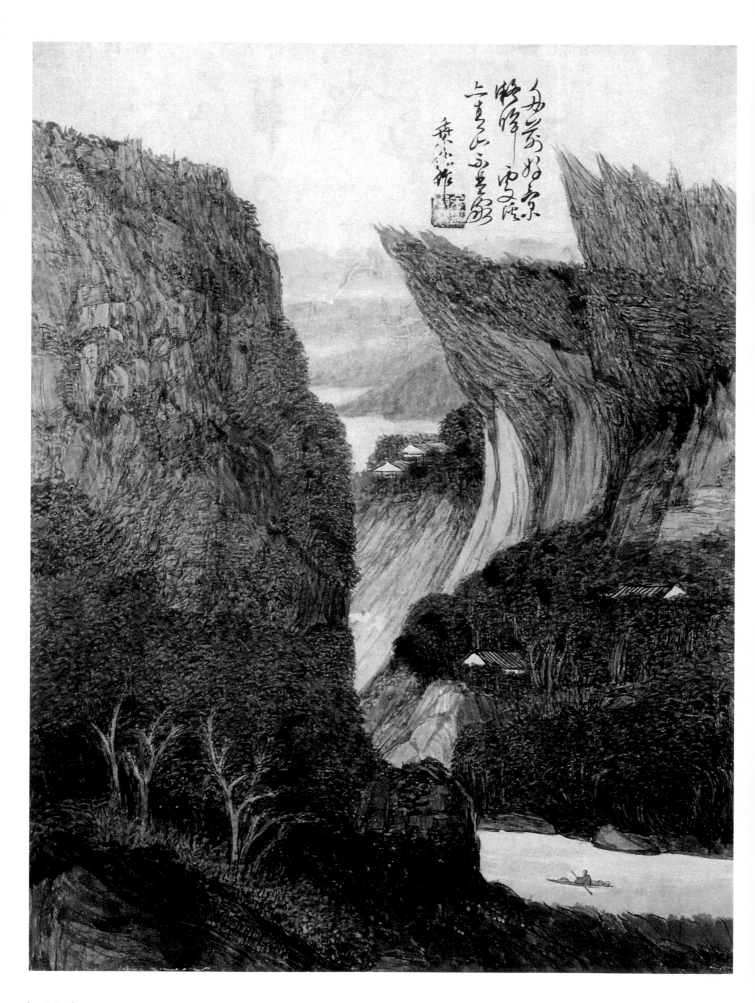

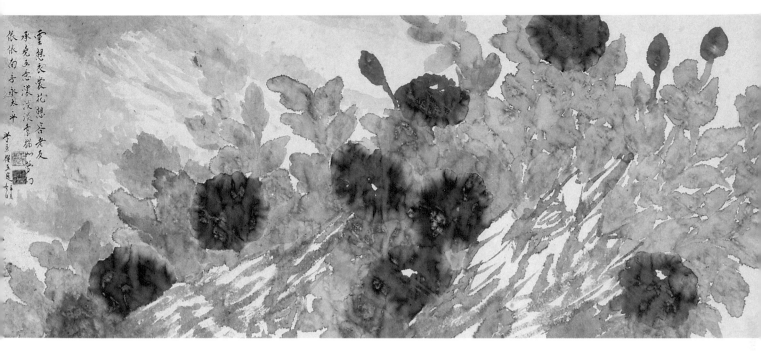

余承堯
富貴花
約1971
彩墨

余承堯
舟前好景凝眸處
早期彩墨
56×43cm
（左頁圖）

路轉、綿密結構不可同日而語。

　　另外兩件彩墨畫〈萬竿竹引一舟行〉和〈叢樹映光山〉，相信是他早期的精到之作，都有筆法細密與層層渲染、近似雙鉤設色的古典手法之特點，此外，在用筆上已經能充分應用疏密與濃淡的對比，不但將水平走勢的竹林拉出了遠近層疊的效果，密林與山石也因此產生強烈的虛實對照。在筆法上，這兩張畫雖然不符南宋以來文人畫所稟承的筆墨技法，但卻暗合了北宋以前山水畫家摸索過程的心法，畫在〈叢樹映光山〉岩壁上的樸素線條，幾乎就是傳統皴法在匍匐前進、尋找規律的始創時期的寫照；在造形上，尤其林木的描繪方式還有晉唐山水畫的圖案化特徵。總之這三件作品體現了余承堯在造形、結構布局和筆墨皴法上的總體試驗，這些試驗幾乎是在同時混合進行，以美學上的標準來衡量，當時在書法詩詞上已經取得相當成就的余承堯，於初始嘗試繪畫時，卻拒絕走上「師法古人」、借取筆墨皴法或現有造形的便道，而毅然地在「寧拙勿巧」中摸

索，實在是一種頗不平衡的選擇，更具體的說，以他先前抄錄詩詞的二王書風來對照他初期的繪畫，那簡直就是舉止閑雅的高士與不知何處措手足的村夫之別。余承堯的內心如何放下現成的優雅、忍受一時的短絀？如何守住自己的堅持並在操作上逐步地精進畫藝呢？唯一的答案──綜合余承堯自己所述，便是對個性化的強調與不計成敗的心理。若說一個畫家能透過畫中圖像顯示他的內心企圖的話，那麼〈舟前好景凝眸處〉右上方如浪頭湧動的山峰，似正強烈地透露出其中的訊息：「不計成敗」與「個性化」這兩個一鬆一緊的精神狀態，恰似刀背與刀鋒的相輔相成，使他賴以自立、保持平衡、破除困阨，選擇了時人完全不同的參照系統，並發展出近代美術史上難以類比的獨特畫風。而這種崢嶸不群的符號在余承堯早期的繪畫中已站穩了位置，它所傳遞出的訊息是畫家的強烈的主觀意識、認識論先行，接下來所發展的與時俱進的所有技術與方法，無不是為這個基本認識而服務。

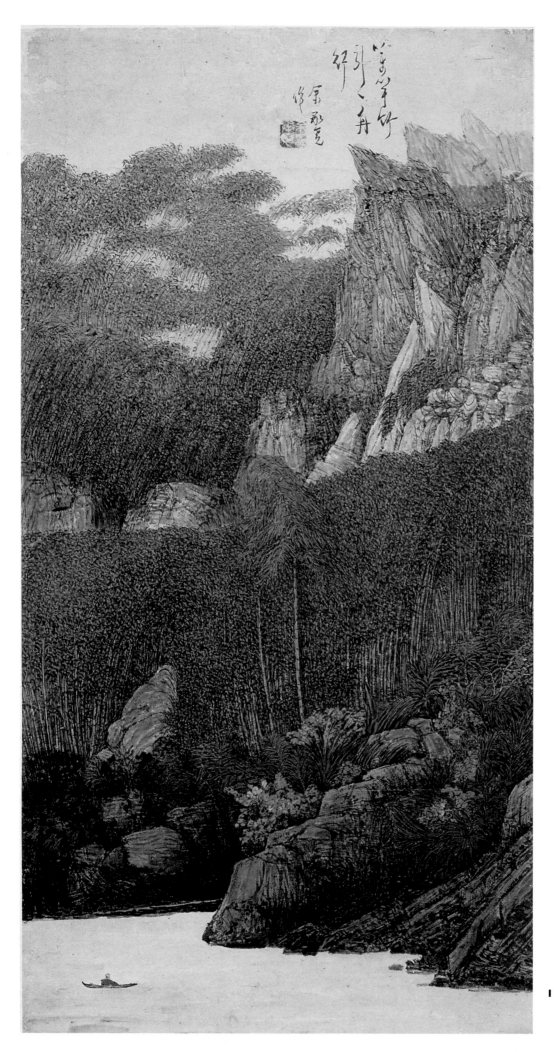

余承堯
萬竿竹引一舟行
早期彩墨
77×39cm

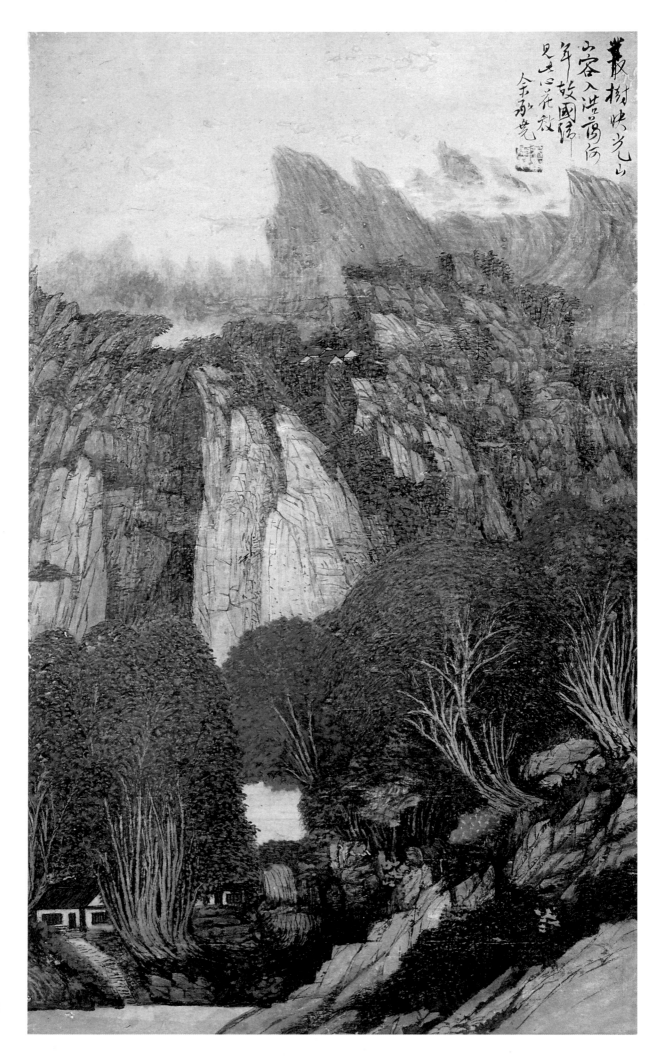

叢樹映光山
山容入混莽蒼茫
年故國情
見此心花放
余承堯

余承堯
叢樹映光山
早期彩墨
74×44cm

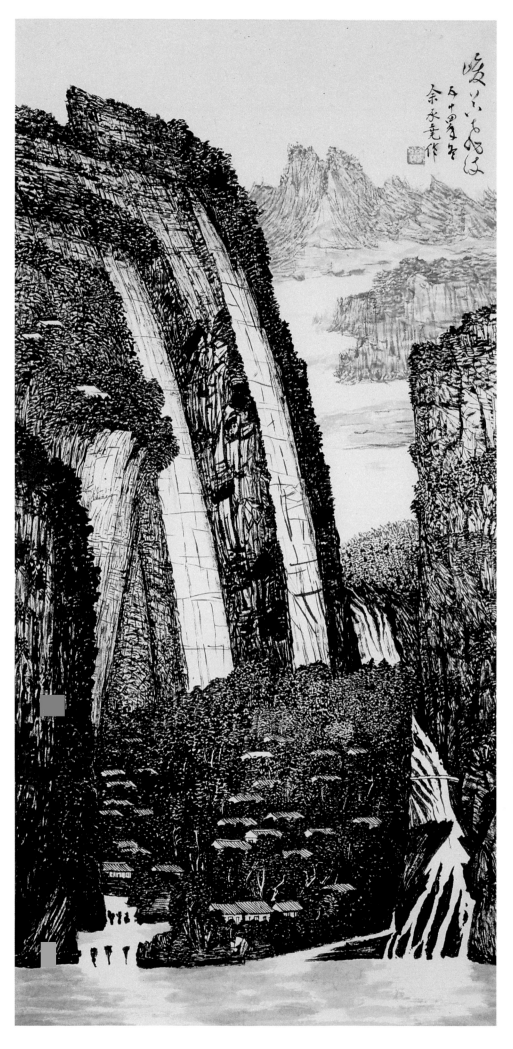

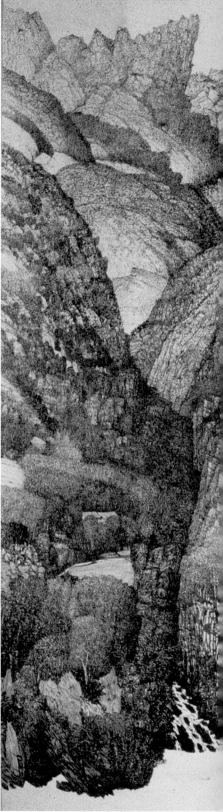

余承堯
峻谷飛流
1965
水墨

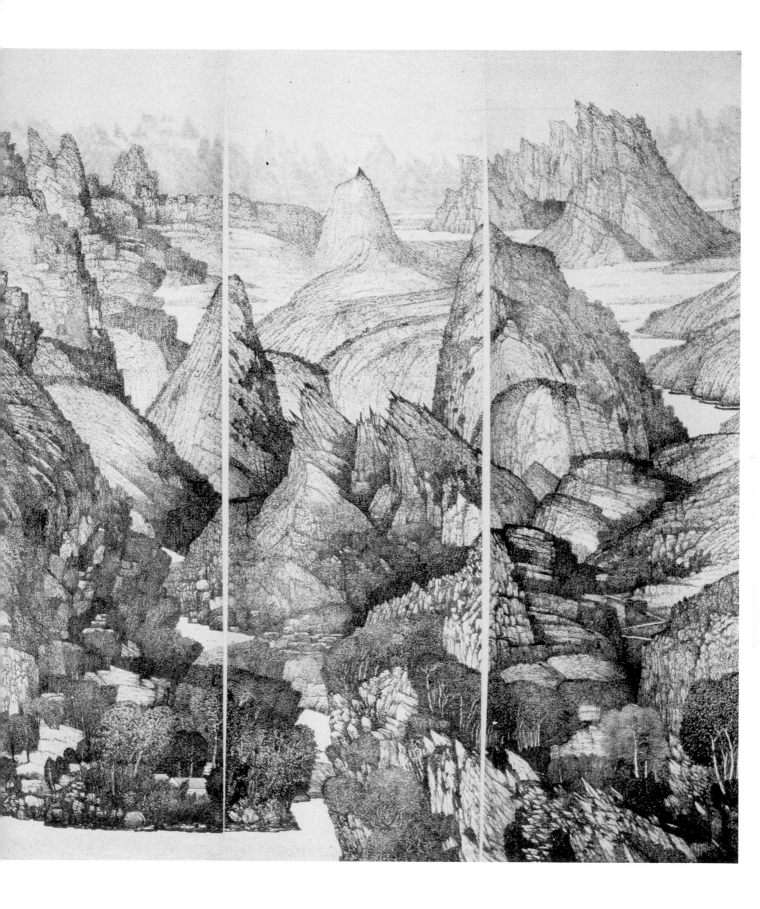

余承堯
山水四連屏
約1969
水墨
299×362cm

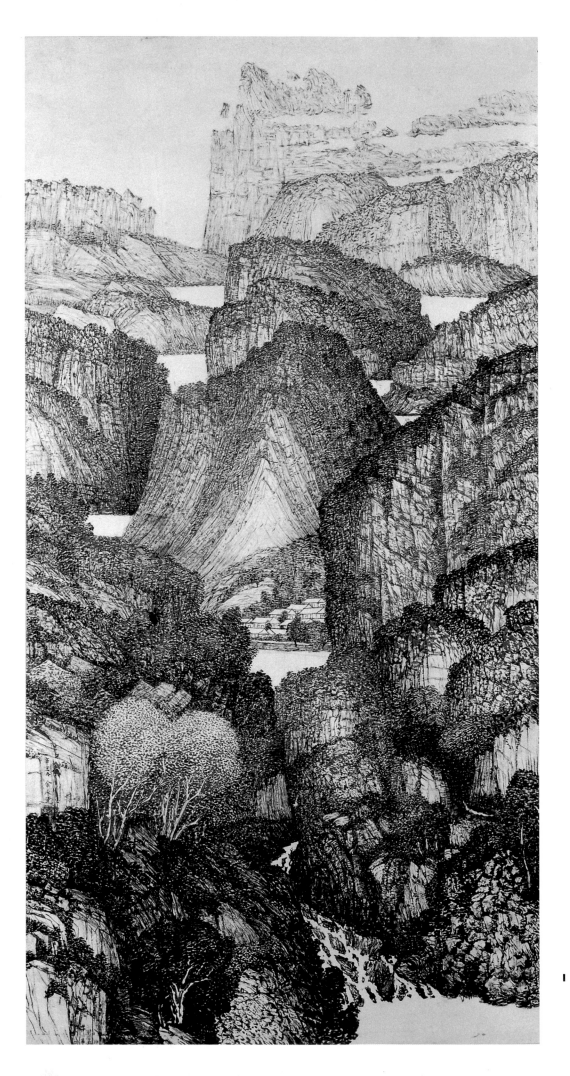

余承堯
山水
1971
水墨
134×68cm
（局部見右頁圖）

藝術家雜誌社　收

100　台北市重慶南路一段147號6樓

6F. No.147, Sec.1, Chung-Ching S. Rd., Taipei, Taiwan, R.O.C.

Artist

姓　　名：_____　性別：男□ 女□ 年齡：_____

現在地址：_____

永久地址：_____

電　　話：日／_____　手機／_____

E-Mail：_____

在　　學：□ 學歷：_____　職業：_____

您是藝術家雜誌：□今訂戶　□曾經訂戶　□零購者　□非讀者

客戶服務專線：**(02)23886715**　E-Mail：**art.books@msa.hinet.n**

人生因藝術而豐富・藝術因人生而發光

藝術家書友卡

感謝您購買本書,這一小張回函卡將建立
您與本社間的橋樑。我們將參考您的意見
,出版更多好書,及提供您最新書訊和優
惠價格的依據,謝謝您填寫此卡並寄回。

1.您買的書名是:＿＿＿＿＿＿＿＿＿＿＿＿＿＿＿＿＿＿＿

2.您從何處得知本書:

☐藝術家雜誌　☐報章媒體　☐廣告書訊　☐逛書店　☐親友介紹

☐網站介紹　　☐讀書會　　☐其他

3.購買理由:

☐作者知名度　☐書名吸引　☐實用需要　☐親朋推薦　☐封面吸引

☐其他＿＿＿＿＿＿＿＿＿＿＿＿＿＿＿＿＿＿＿＿

4.購買地點:＿＿＿＿＿＿＿＿＿市(縣)＿＿＿＿＿＿＿書店

☐劃撥　　　☐書展　　　☐網站線上

5.對本書意見:(請填代號1.滿意 2.尚可 3.再改進,請提供建議)

☐內容　　　☐封面　　　☐編排　　　☐價格　　　☐紙張

☐其他建議＿＿＿＿＿＿＿＿＿＿＿＿＿＿＿＿＿＿＿＿

6.您希望本社未來出版?(可複選)

☐世界名畫家　　☐中國名畫家　　☐著名畫派畫論　　☐藝術欣賞

☐美術行政　　　☐建築藝術　　　☐公共藝術　　　　☐美術設計

☐繪畫技法　　　☐宗教美術　　　☐陶瓷藝術　　　　☐文物收藏

☐兒童美育　　　☐民間藝術　　　☐文化資產　　　　☐藝術評論

☐文化旅遊

您推薦＿＿＿＿＿＿＿＿作者 或＿＿＿＿＿＿＿類書籍

7.您對本社叢書　☐經常買　☐初次買　☐偶而買

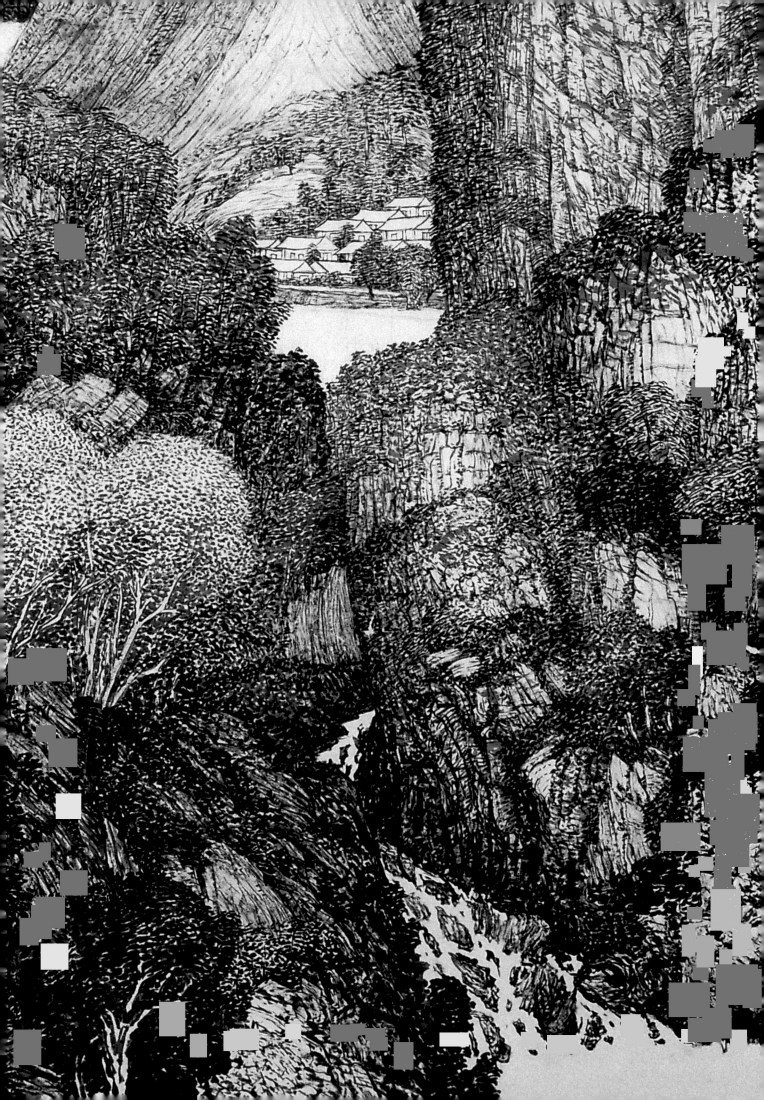

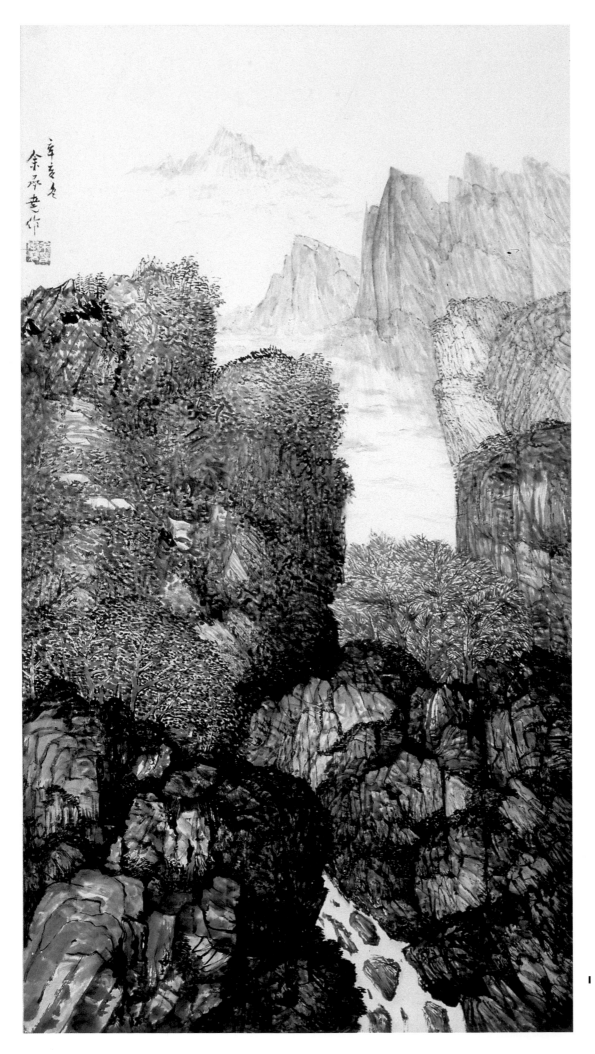

余承堯
山水
1971
水墨
87×46.5cm

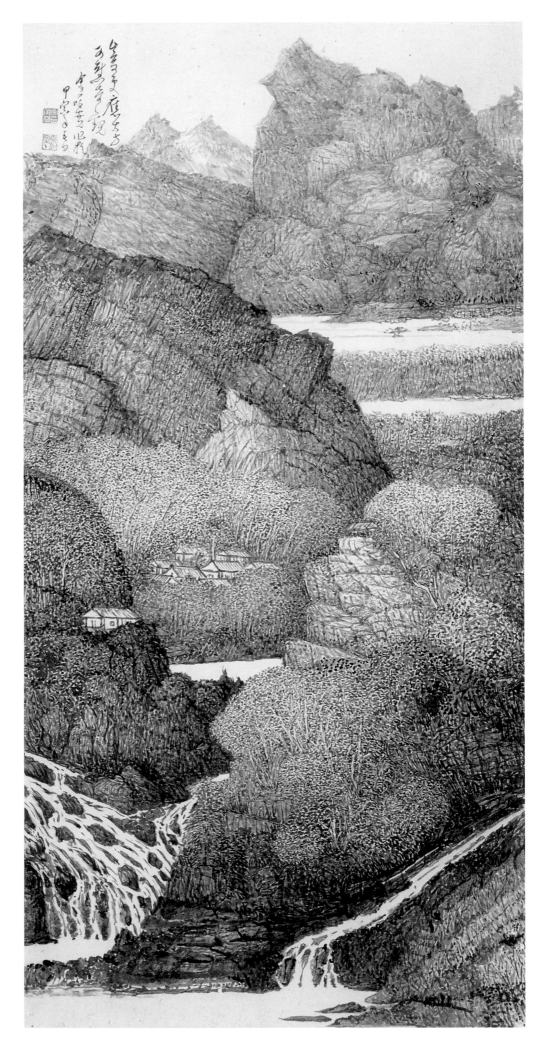

余承堯
山高更應大
1974
水墨
119×59cm

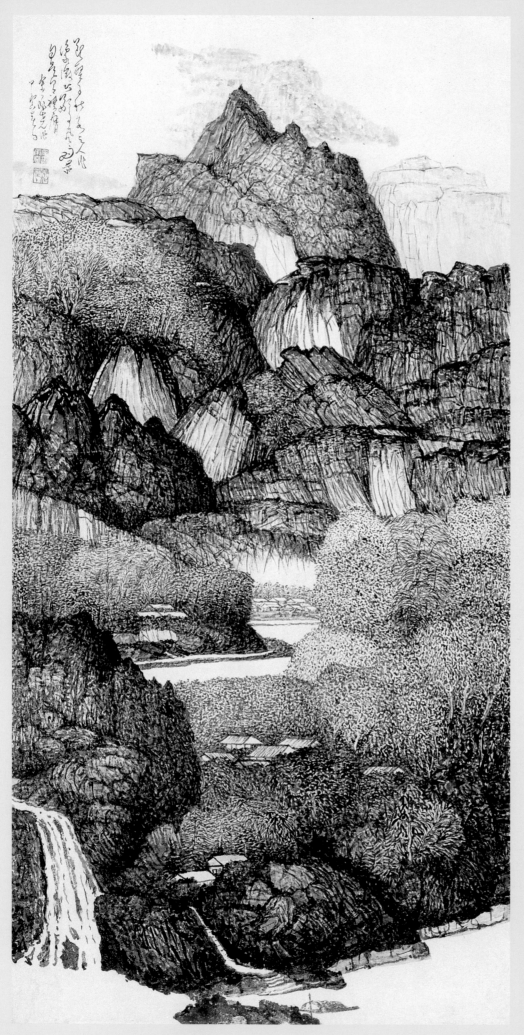

余承堯
斷壁千秋
1974
水墨
119×59cm

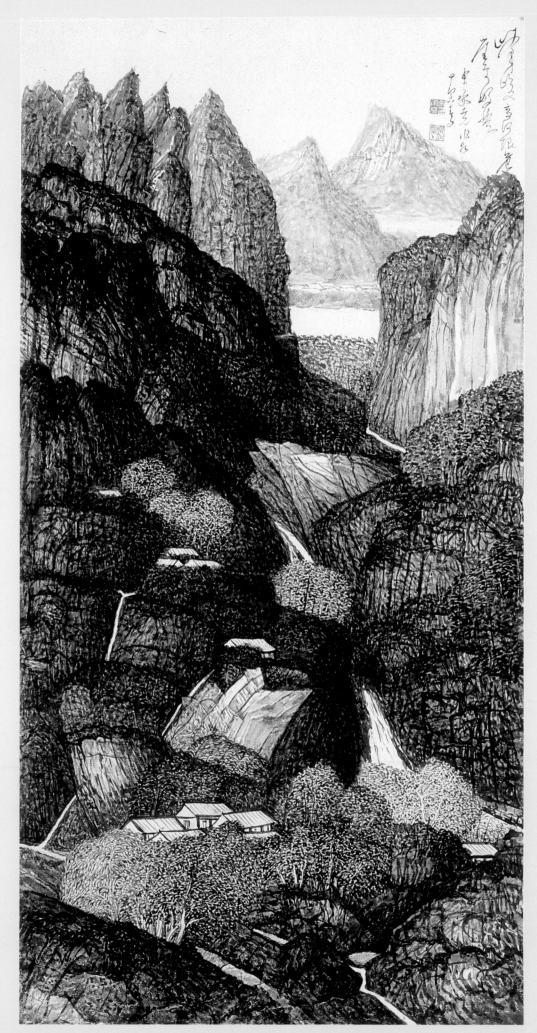

余承堯
峰峻高何限
1974
水墨
119×59cm

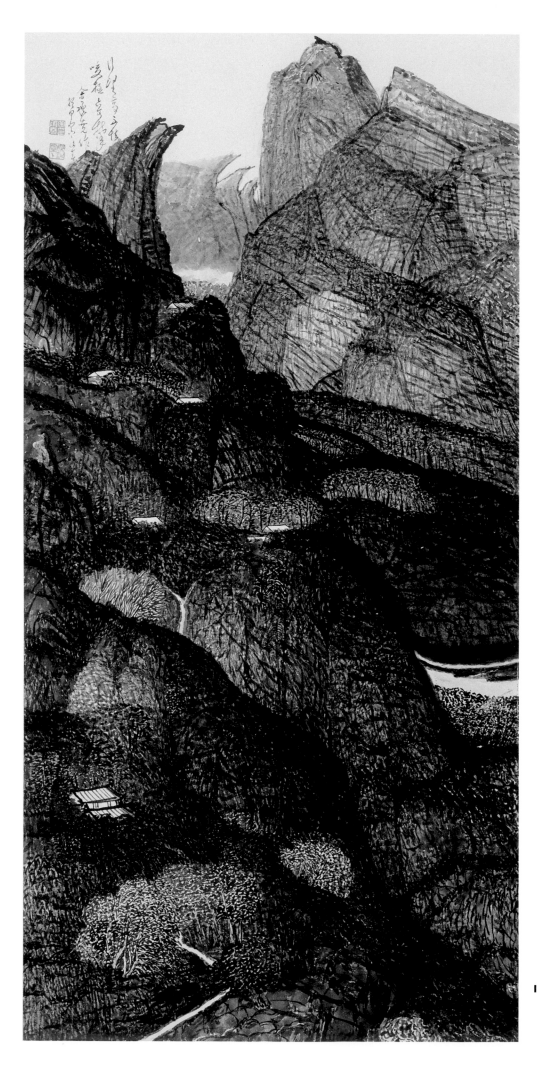

余承堯
行望高下懷
1974
水墨
118.5×58cm

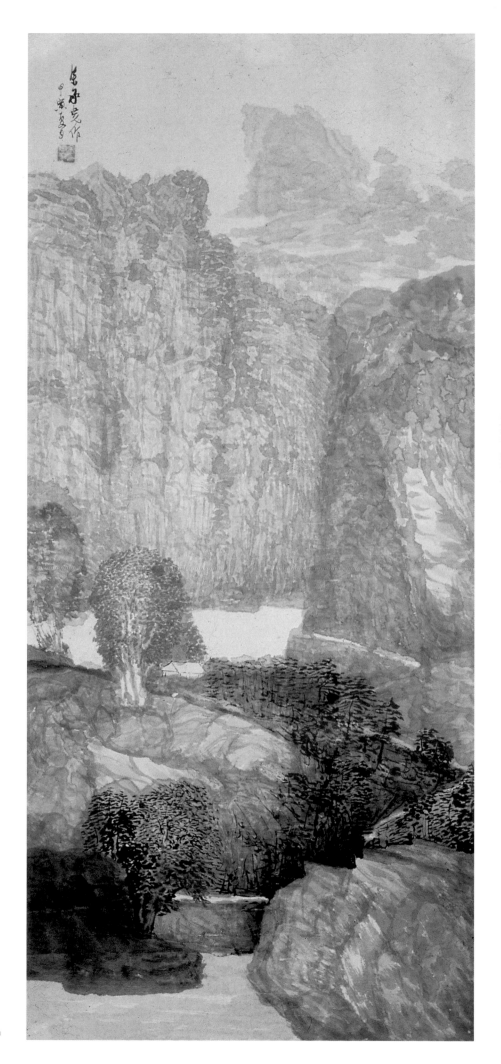

余承堯
山水
1974
彩墨
121×54cm

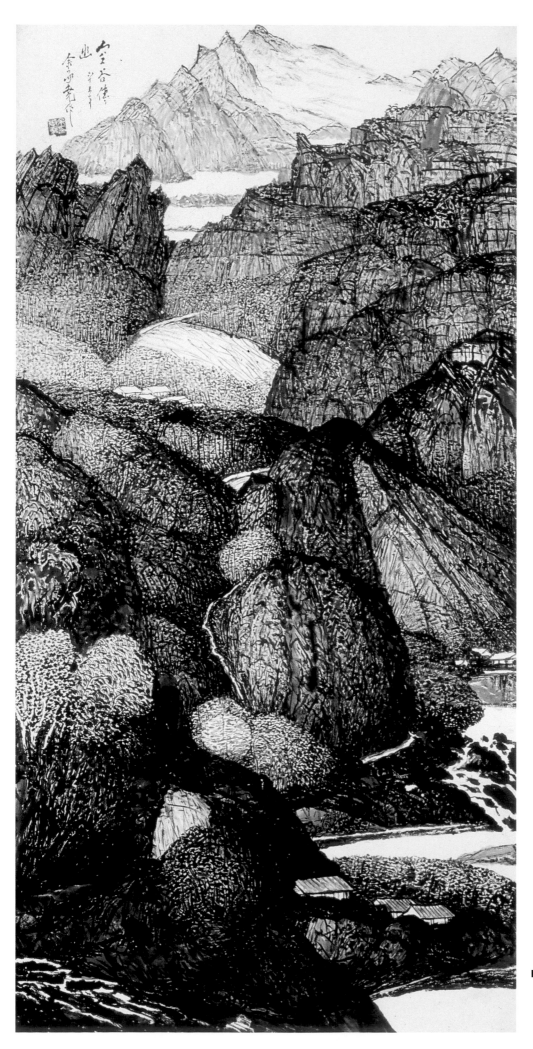

余承堯
空谷傳幽
1976
水墨
119×59cm

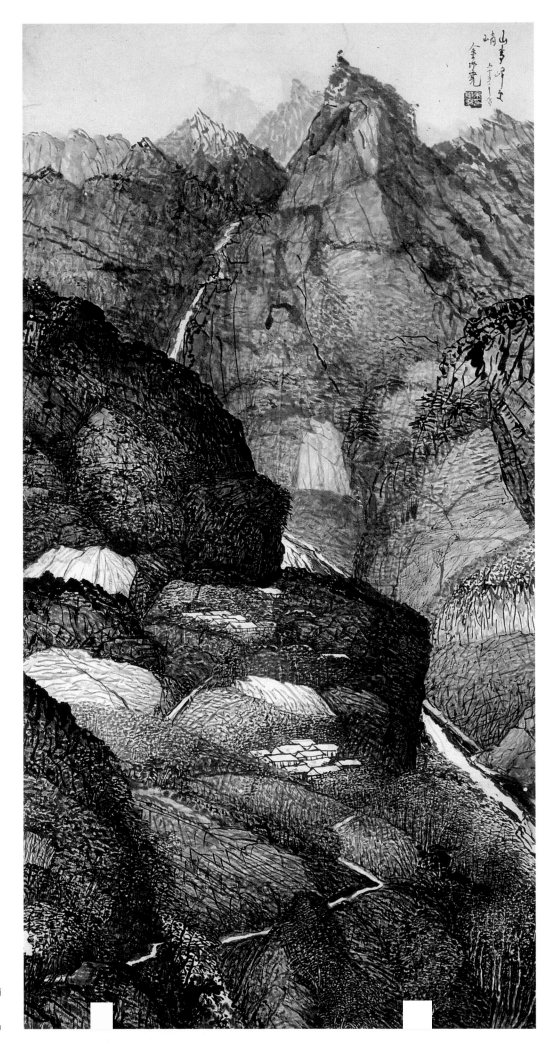

余承堯
山高峰更峭
1976
彩墨
126×66cm

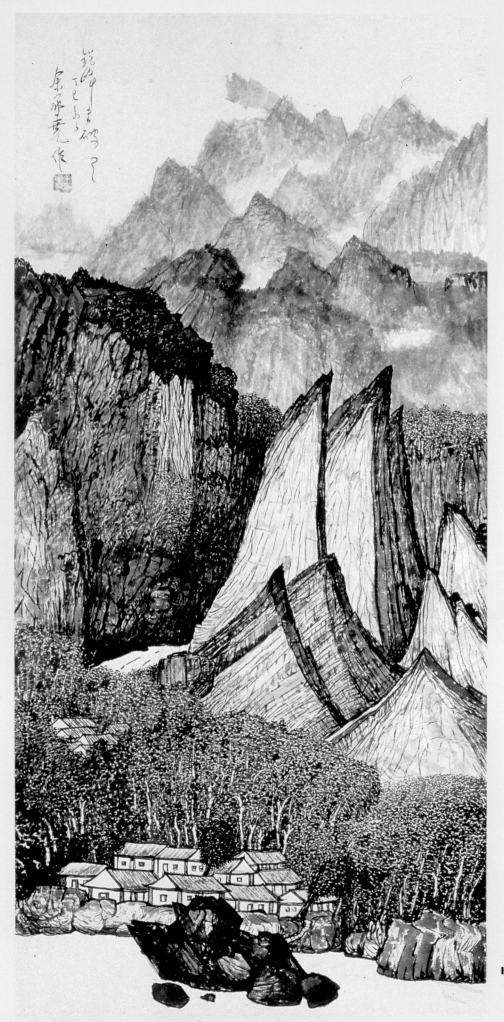

余承堯
銳峰未破天
1977
水墨
121×57cm

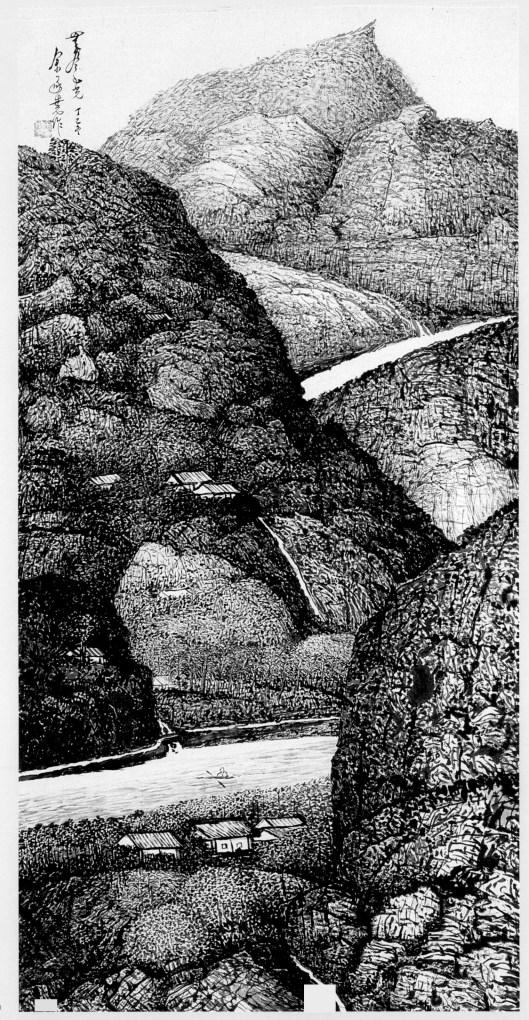

余承堯
無盡山光
1977
水墨
120×60cm

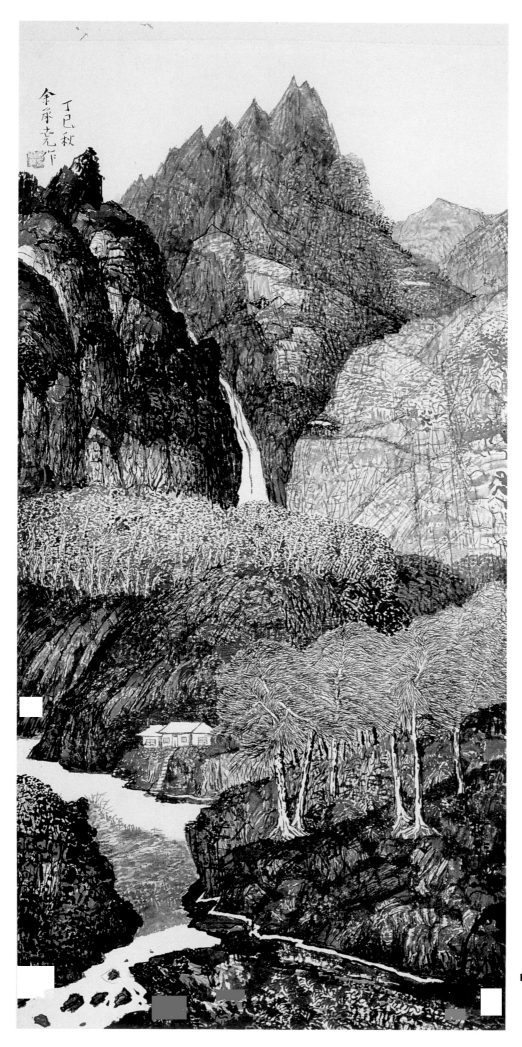

余承堯
山水
1977
水墨
121×60cm

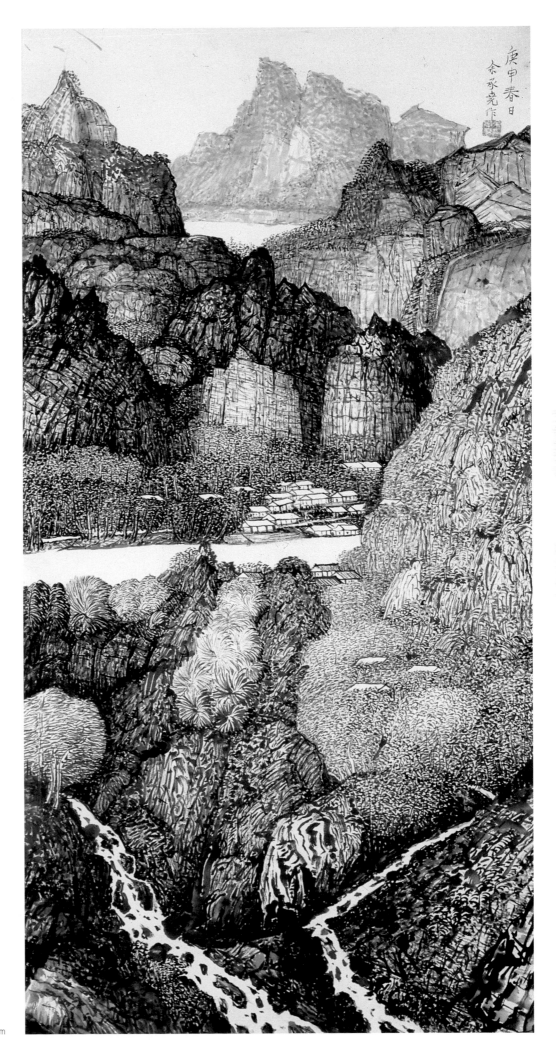

余承堯
山水
1980
水墨
120×60cm

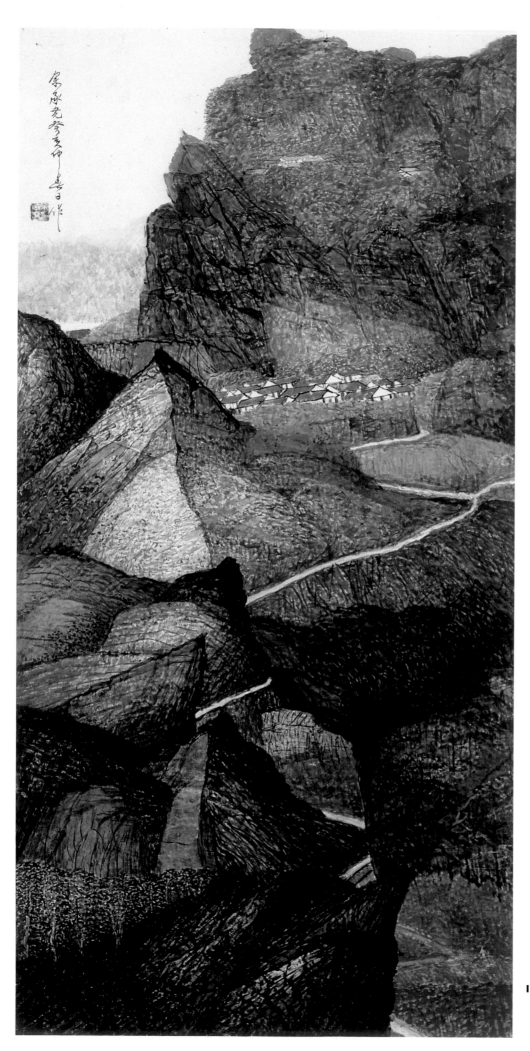

余承堯
山水
1983
彩墨
119×59cm

　　第三期（1973～1987）為高峰期。余承堯於一九七三年完成〈長江萬里圖〉，這件作品在他一生創作中具有下列三點關鍵性意義：1.水墨技法的應用已臻得心應手。此前余承堯的繪畫多以水墨為主，強調黑白相襯、用筆果敢、對比分明的節奏，手法上以筆為主、以墨為輔，即便用彩，也多以事後點染或層層薄染而成，但這一件作品呈現了彩墨並施、色墨交融的狀態。總體而言，對比於黃賓虹一生發明、應用的諸多墨法，余承堯顯然在技法上簡便許多，但這件作品因尺幅巨大，創作時間長，在重覆繪染的情況下，出現了乾後點染與未乾時漬墨漬彩等手法上的變化應用，是余承堯繪畫技術集大成的作品之一。2.在結構上與前一期的代表作〈山水四連屏〉不同，若說〈山水四連屏〉的結構體現了湧動奇矯的形式之美，並以重覆這一形式美感來達到氣勢與韻致的話，那麼〈長江萬里圖〉就是以更連綿多樣的結構美來打破並深化前期的形式美感，它的多樣化不只體現在深遠、高遠、平遠、鳥瞰等遊移視點上的應用，同時也體現在對比的美感應用上：例如這張畫左起重慶山城，畫者乃是立於北方看向南方，因此江北的山陰翳濃重，勻如屏幕，彷如背光的物體；過江山陽處，層巒丘豁則有顯著的明暗變化，城郭平渚無不明亮如受天光；此外林木中的屋宇、深山中的淺色石巖、青山白水等形象也提供了一種輕重明暗、對比分明的形式美。3.在精神層次上，若說〈山水四連屏〉體現了一種戲劇張力，一種心靈向上昇華、融通天地的美，如趙孟頫所說「人間巧藝奪天工」，（註63）是藝術家企圖心的極致，那麼〈長江萬里圖〉所體現的則是一種史詩的張力，一種通達史觀（時間與人事）與地文（空間與物理）之後的從容闊綽，一種回歸人間真實的美，它的技法雖然更加細密繁複，但其精神面貌上的簡約遠澹，或可以用蘇東坡的「吳山多故態，轉側為君容」（註64）來比擬——表面上我們看到一張畫，表現了亙古不變的山川地貌，但精神上它卻是藝術家一生閱歷、自我性情、內在樣貌的全面再現。

　　因此，以〈長江萬里圖〉為余承堯創作高峰期之始，這款風格一直延續到第三張華山圖（1987）的完成。余承堯這一時期的繪畫除了董思白所強調的風格內化、形體複雜、空間關係清晰、層次感豐富、統合力增強等特點之外，還有一個明顯特徵，即題款的風格以連綿草書居多，並搭配結字樸拙的楷體或行書，前期或早期所常見的秀麗行草已不復再用。從這個特徵去尋索，像〈紅岫青巒〉、〈斜谷呈新翠〉、〈春盛江山美〉，以及送梁在平七十晉七大壽的〈春水〉這類無年款作品，都悉出於此巔峰時期應無疑慮。

　　但署成熟時期的作品並非全都服膺於上述歸納出來的規律。一般而言，一個畫家在進入巔峰時期之後，作品會出現相對穩定的風格表現、製作水準和美學追求，但余承堯顯然與眾不同而時有「出格」的作品，因此，在為他的作品斷代時不得不留下一個灰色地帶供推想思量。舉例來說，余承堯在一張署年丁巳（1977）的黑白作品〈銳峰未破天〉中出現了比較早期的「崢嶸如湧筍」造形，不但前景水中澗石的安排較生硬，全圖結構也沒有同期作品的鬆脫錯穿、自然交織等特色，筆法上也顯然比較粗略，在製造上也缺少層層渲染的厚實綿密之感；此外，同年的〈無盡山光〉一作的溪流

上，還有人物與船的點景，令人難以想像余承堯從七〇年代初期至此已經畫出大量具有現代感、自我面目鮮明的山水畫，何以會回頭去追求這種放棹扁舟、近似芥子園畫譜的套式？與之對比最為鮮明的是〈空谷傳幽〉（1976），兩件作品在署年上只有一年之差，但後者用筆舒放，手法上筆墨並施，明顯地預示了余氏越過成熟期之後、開始向最後階段發展的風格，但〈無盡山光〉卻近仍停留在早期風格。因此在這裡不妨做下列兩種推斷：1.署年丁巳（1977）的數張作品，可能是遠比丁巳年更早期的作品，只是事後翻得舊稿添筆增補並題下新款，但由於修改的幅度不大（或根本未加修改而直接題款），於是留下風格與年款不一致的情況。2.蓄意返璞歸真，刻意放下熟練的畫路，將筆法又推回到初期學畫、摸索時期，刻意尋找一種不成熟和不確定的因素——亦即尋找風格的可能性和創造的純樸本質。余承堯若是在第一種狀況留下風格與署年不一致的迷團，亦即畫家翻得舊稿、補筆落款，在畫界並不少見；但若是第二種狀況，即刻意在「熟中求生」，那麼其意義便不尋常，這一點容後再述。

　　第四期（1987～1991）為晚期，斷代的時間從余承堯的畫法由緊湊綿密一變為輕鬆疏放，一直到他離開台北、停筆不畫為止；這時期的作品容易辨認，有年款的作品數量相對多而清晰，並有如下的特點：1.在用筆方面疏朗簡要，往往水與墨並施或近似白描，雖然整體結構還延續著以往的風格，但除了〈群峰如劍斷雲開〉、〈嵐氣橫空〉和〈春山〉等少數畫作構圖繁複、做工較多之外，已經少有一畫再畫、層層堆疊的作品，但為了顯示山水的層次

▌余承堯
山水
1985
彩墨
59×118cm

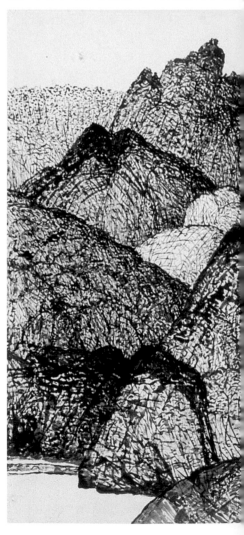

▌余承堯
連峰銳似劍
1987
水墨
68×134cm

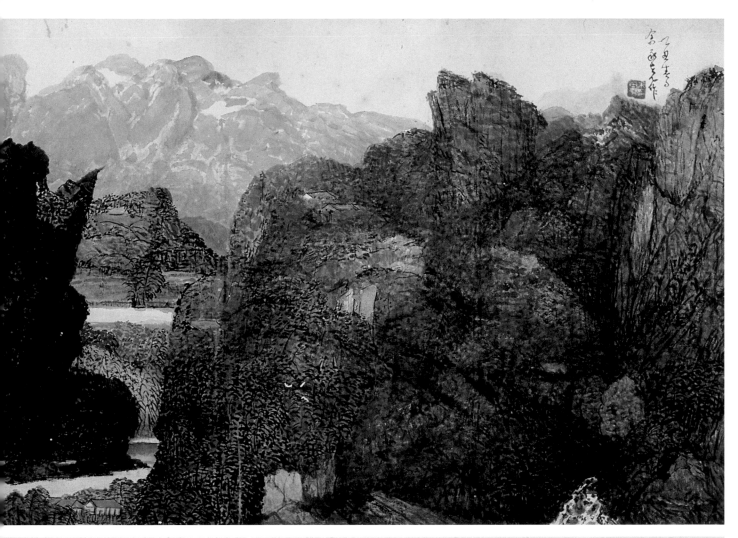

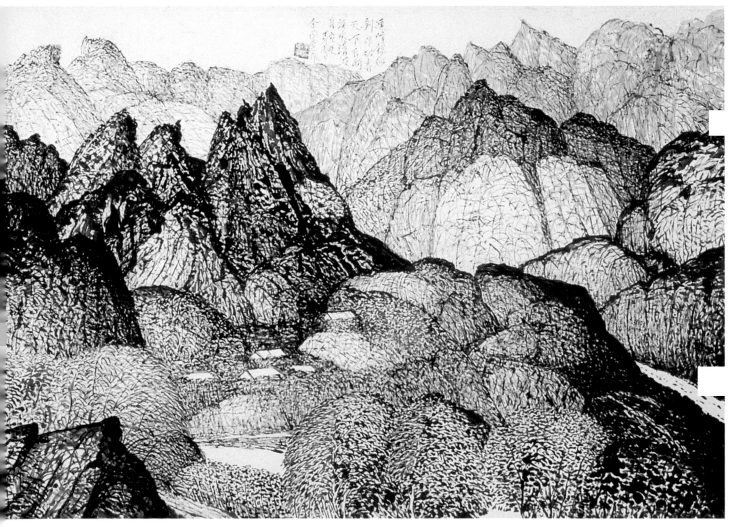

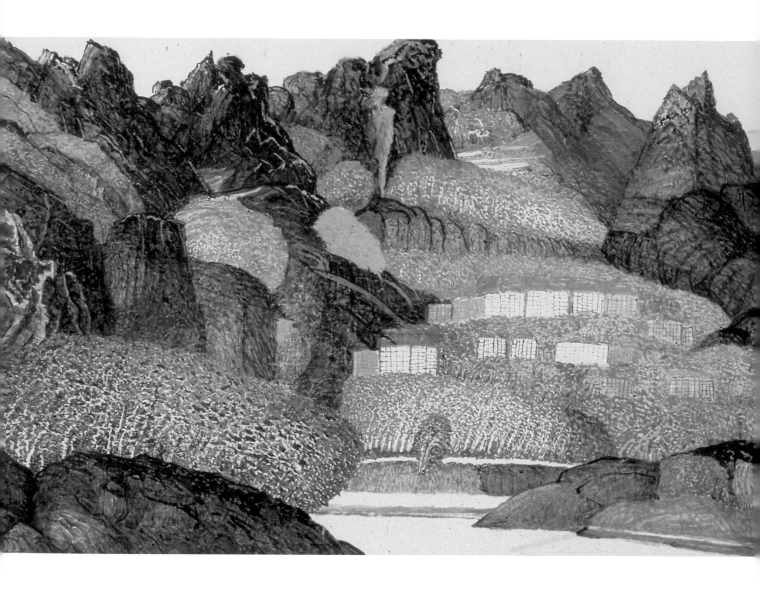

余承堯
斜谷呈新翠
1987
彩墨
69×134.5cm
（左頁圖）

余承堯
山水
1987
水墨
68×34.5cm
（右頁圖）

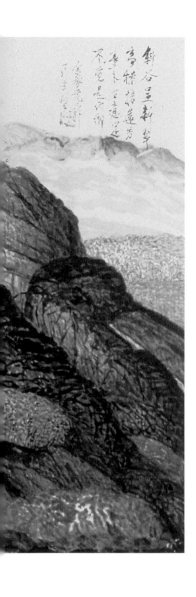

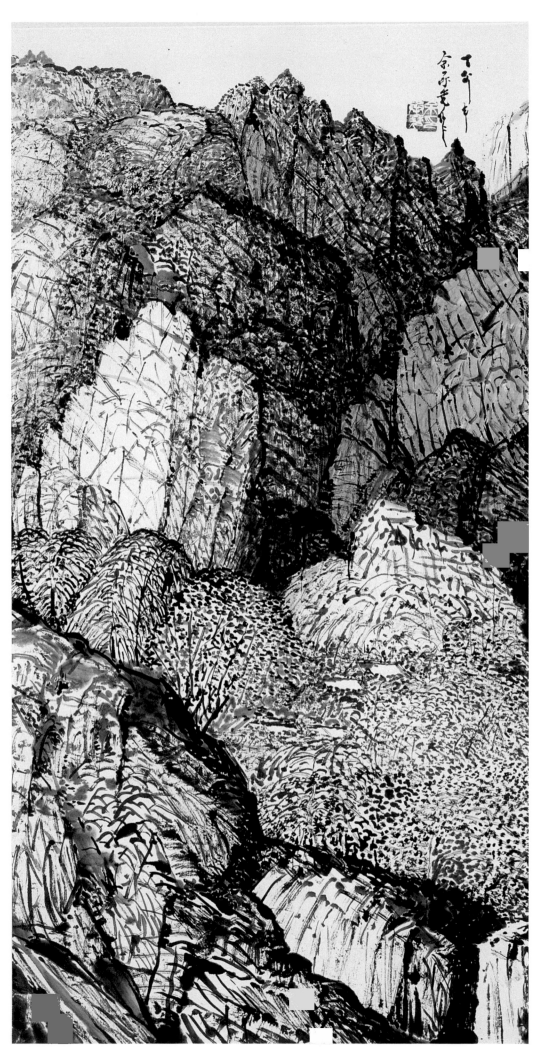

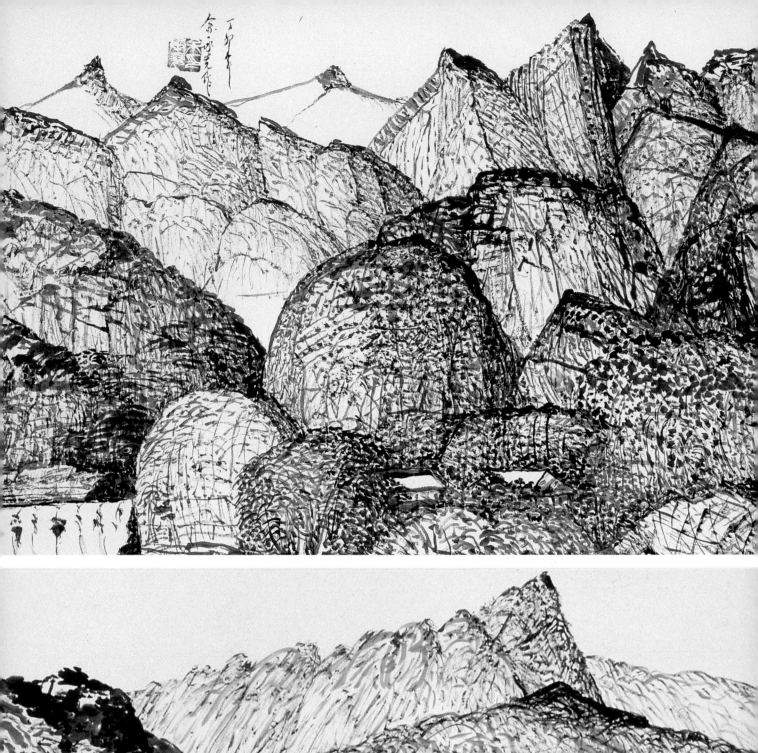

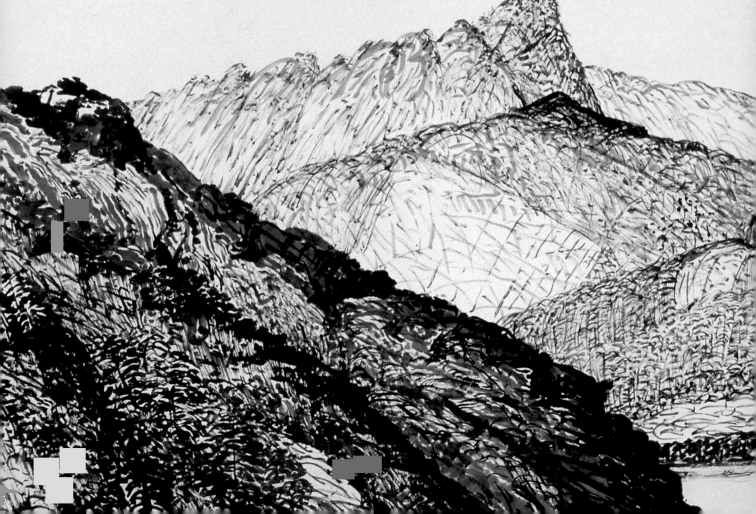

與對比，晚期作品多在山巔與樹叢的頂端補筆加重。因爲用筆簡要，可以看到余承堯以點爲葉、以線爲幹的林木，亦清晰可見十字交疊、如網如織的特殊皴法，那種直接、天成、老辣的氣質，近似筆者在浙江省博物館所見到的黃賓虹只畫一次、猶未層層加工的作品。2.在用色方面色彩斑斕、彩墨俱下，有一氣呵成、返璞歸眞的趣味。余承堯此前在畫中使用的色系包括近山的鮮綠、遠山群峰的靛藍、岩石的赭赤與鉻黃等等，其用色規律與淺絳山水的淡雅大異其趣，亦與傳統青綠山水所追求的富貴典麗不同，但整體而言還在「隨類賦彩」的規律中運行，亦不脫離自然對象與繪畫色彩的對應關係；然而晚年製作手法一變，用色更加大膽，甚至以純紅、鮮橙、荊紫、明黃等原色直接蘸彩作畫。其視覺效果與野獸派使用原色的手法近似，但感情基礎卻完全不同，余承堯此時的作品不爲了表達內在激情或繪畫革新的企圖，而是精神上更接近返老還童、無得無爲的一種流露，甚至是遊戲——一種介於儒家「遊藝」與道家「逍遙」的態度。

▌余承堯
山水
1987
水墨
34×67.5cm
（上圖）

▌余承堯
山明水流碧
1988
水墨
35×68cm
（下圖）

註62：董思白，〈試說余承堯創作中的「變」〉，《余承堯的世界》，雄獅圖書，1988年，頁127。

註63：趙孟頫，《松雪齋集》。

註64：蘇東坡，〈法惠寺橫翠閣〉。

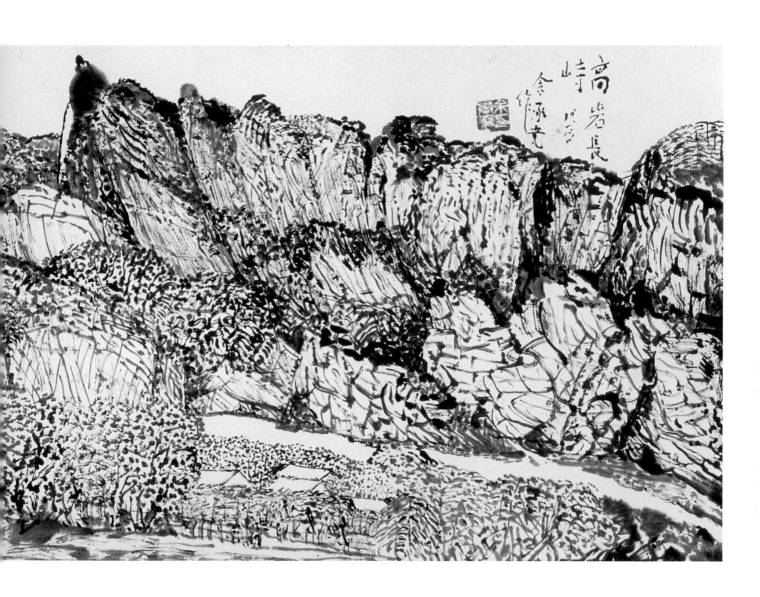

余承堯　高岩長峙
1988　水墨　35×68cm
（上圖）

余承堯　築室望高
1988　彩墨
（左頁圖）

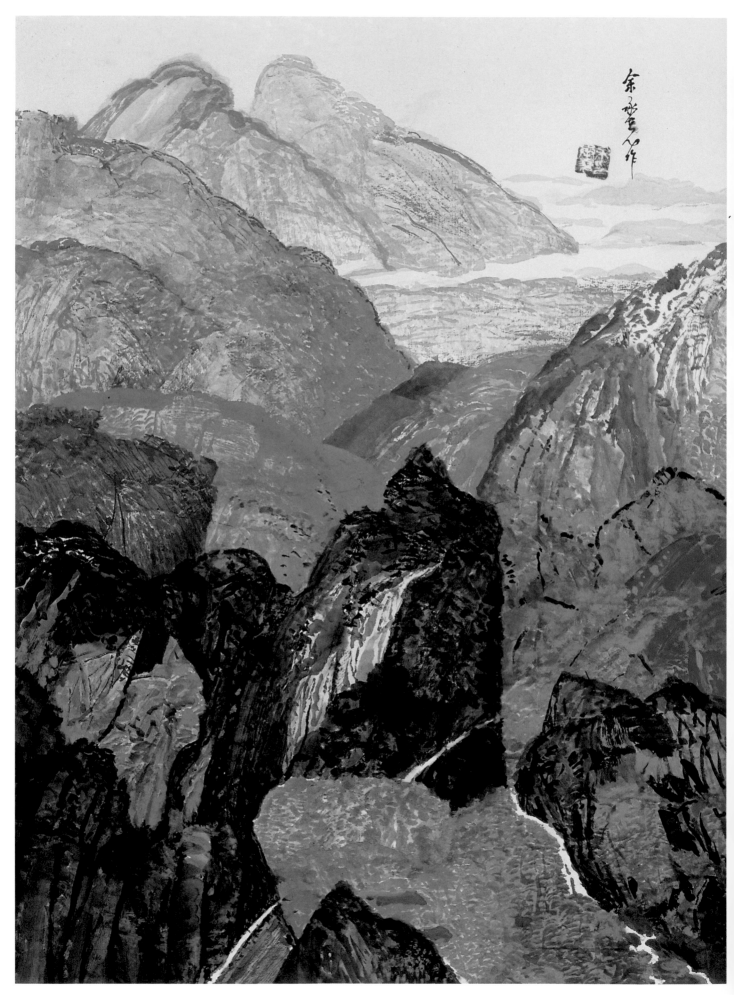

余承堯　山水　晚期彩墨　59×45.5cm

五 故有詩書畫

中國繪畫歷來有「畫外求畫」之說。宗炳「棲丘飲壑三十載」，（註65）黃公望「終日只在荒山亂石、叢木深篠中坐」，（註66）皆得力於長期隱居之生活節奏與對山水自然的觀察；王維「詩中有畫，畫中有詩」，（註67）得力於文學韻味；蘇東坡論畫，曰「世之工人，或能曲盡其形，而至於其理，非高人逸才不能辨」，（註68）強調文人逸士所獨能洞見的奧義與道理。這些典故無不在說明繪畫的精進到了最後關鍵，不在於有形的、畫面上可見的筆墨形似或色彩構圖，而在形式以外的養分，這些養分或來自生活體驗，或源於文學、品味與思考。若是缺乏繪畫以外的相關素養，缺乏與自然對象的精神上的、抽象的連繫，便會如郭熙所指：「今執筆者，所養之不擴充、所覽之不淳熟、所經之不眾多、所取之不精粹，而得紙拂

余承堯晚年受邀到新店「行春」（於新春期間相互走訪、連絡感情之意），為年輕的文友們揮毫書寫。（左圖）

余承堯寫字落款時的神情（右圖）（藝術家出版社提供）

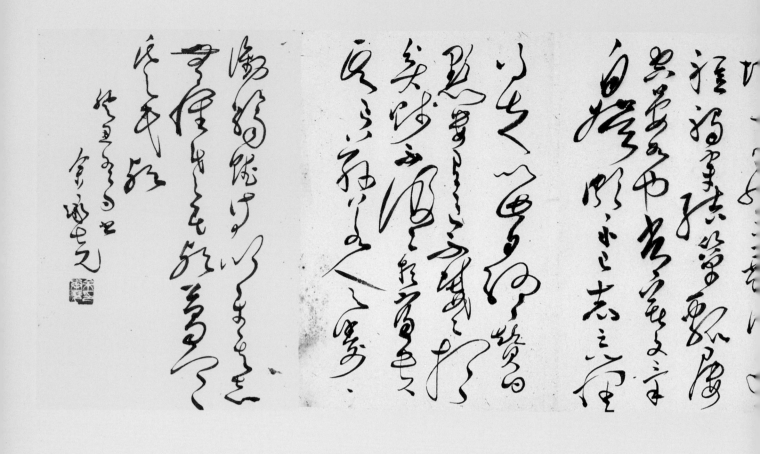

■ 余承堯
草書五柳先生傳冊

釋文：
先生不知何許人也，亦不詳其姓字，宅邊有五柳樹，因以為號焉。閒靜少言，不慕榮利。好讀書，不求甚解，每有會意，便欣然忘食。性嗜酒，家貧不能常得，親舊知其如此，或置酒而招之。造飲輒盡，期在必醉，既醉而退，曾不吝情去留。環堵蕭然，不蔽風日，短褐穿結，簞瓢屢空，晏如也。常著文章自娛，頗示己志。忘懷得失，以此自終。贊曰：「黔婁（下遺「之妻」二字）有言：「不戚戚于貧賤，不汲汲于富貴。」其言茲若人之儔（以、補白，下遺一「乎」字）？銜觴賦詩，以樂其志，無懷氏之民歟？葛天氏之民歟？癸丑冬日書。余承堯。

壁，水墨遽下，不知何以掇景於煙霞之表、發興於溪山之巔哉？」(註69) 因此本章將就余承堯畫外功夫，分讀書、詩文與書法論之，以探討他繪畫成就背後的、多面向的素養。

（一）讀書

從現有的資料得知，余承堯顯然是一個夙慧者。他早年因家道中落而失學，但就學後不但跳級、提早畢業，唸中學時更以詩文聞名於鄉里，此後留學日本，學成歸國後長期在軍校擔任戰術教官、於部隊歷任高級將領，亦頗勝任；他甚至對博弈也充滿自信，(註70) 顯示出他特有的記憶力與過人的智識。雖然長期生活在行伍間，但讀書與寫詩的習慣未曾間斷，「二十三年的戎馬生涯裡……他自修唸完許多古詩文。抗戰勝利後，他利用在上海等船回永春的時間，每天從早晨六點到夜半十二點，勤讀《資治通鑑》」。(註71) 而關於閱讀，余承堯認為「想從事音樂、美術、書法的學習，首先

余承堯
草書千字文冊（一）
（右圖）

釋文：
千字文。
周興嗣撰。
天地玄黃，
宇宙洪荒；
日月盈昃，
辰宿列張。
寒來暑往，
秋收冬藏；
閏餘成歲，
律呂調陽。

余承堯
草書千字文冊（二）
（左圖）

釋文：
奏累遣，
感謝歡招。
渠荷的歷，
園莽抽條；
枇杷晚翠，
梧桐早凋。
陳根委翳，
落葉飄颻；
游鯤獨運，
凌摩絳霄。
耽讀翫市，
寓。

變風變雅總時宜春
草池塘絕妙詩格律
為難才者限東風應
向口邊吹

己巳年夏日 余承堯 照

余承堯
論詩七言絕句
1989
67.5×112.5cm

余承堯
唐人五言絕句（李白）
135.5×34cm
（左圖）

釋文：
江城如畫裡，山曉望晴空。
兩水夾明鏡，雙橋落采
（原詩作「彩」）虹。
人煙寒橘柚，秋色老梧桐。
誰念北樓上，臨風懷謝公。
春日登宣城謝樓。余承堯

余承堯
唐人七言絕句（杜甫）
137×34cm
（右圖）

釋文：
風急天高猿嘯哀，
渚清沙白鳥飛回。
無邊落木蕭蕭下，
不盡長江滾滾來。
萬里悲秋常作客，
百年多病獨登臺。
艱難苦恨繁霜鬢，
潦倒新停濁酒杯。
小山先生正之。
余承堯。

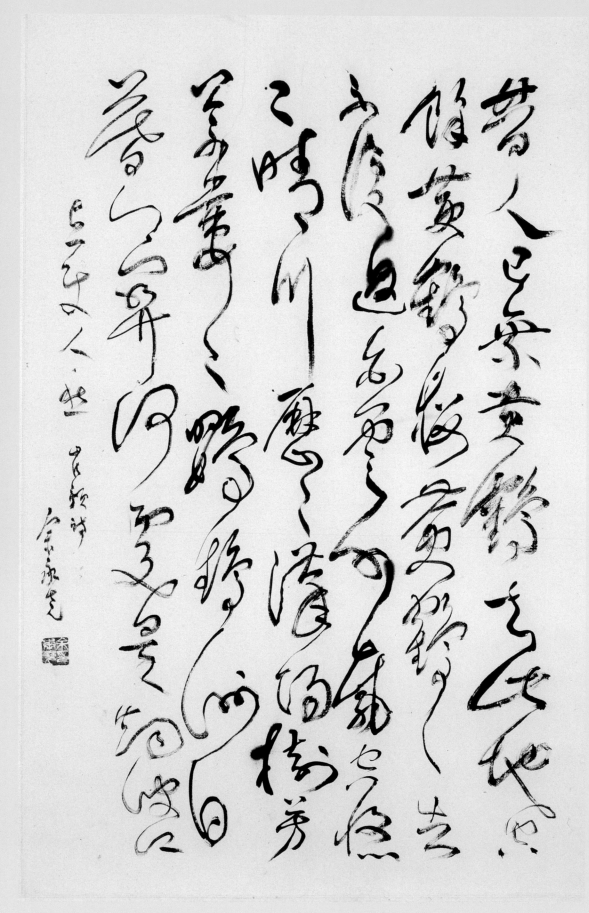

余承堯
唐人七言絕句（崔顥）
68.5×44cm

釋文：
昔人已乘黃鶴去，
此地空餘黃鶴樓。
黃鶴一去不復返，
白雲千載空悠悠。
晴川歷歷漢陽樹，
芳草萋萋鸚鵡洲。
日暮鄉關何處是，
煙波江上使人愁。
崔顥詩。余承堯。

就要多讀書」，「《左傳》、《戰國策》、《國語》、《史記》、《漢書》等，既寫實、文字又優美。仔細讀，可以得到很多東西」，[註72] 又說「文學素養最要緊，否則無法創體。」[註73]

從上述的資料可以得到下列幾個結論：1. 余承堯雖然出身軍旅，但整體的人文精神乃在古典文學的閱讀，以及「在心為志、發言為詩」的文人情境中養成。2. 與溥心畬、江兆申等典型的文人書家相類似處，余承堯的閱讀同樣出於一種自覺的修持，但溥、江同時著重於文氣在繪畫上的幫襯與功能，余承堯則更無為而為、不著痕跡；做為畫家，溥、江於文學典故與題材體用兼顧，余承堯則側重「體質」與「氣質」的提昇與變化。3.余承堯所取法的先秦兩漢文章，有氣勢磅礡、質樸無華等形式特色，這種文藝品味與嗜好，深深影響了其書畫藝術表現。余承堯一

余承堯
五言律詩（自作）
68×35cm

釋文：
書藝通情性，
資深獨雅馴。
光輝千古事，
振作一時人。
蕉葉今多賤，
毫錐舊不貧。
先生昭至道，
此意正當春。
偶綴俚句，
並書以奉。
小山先生方家
大雅正之。

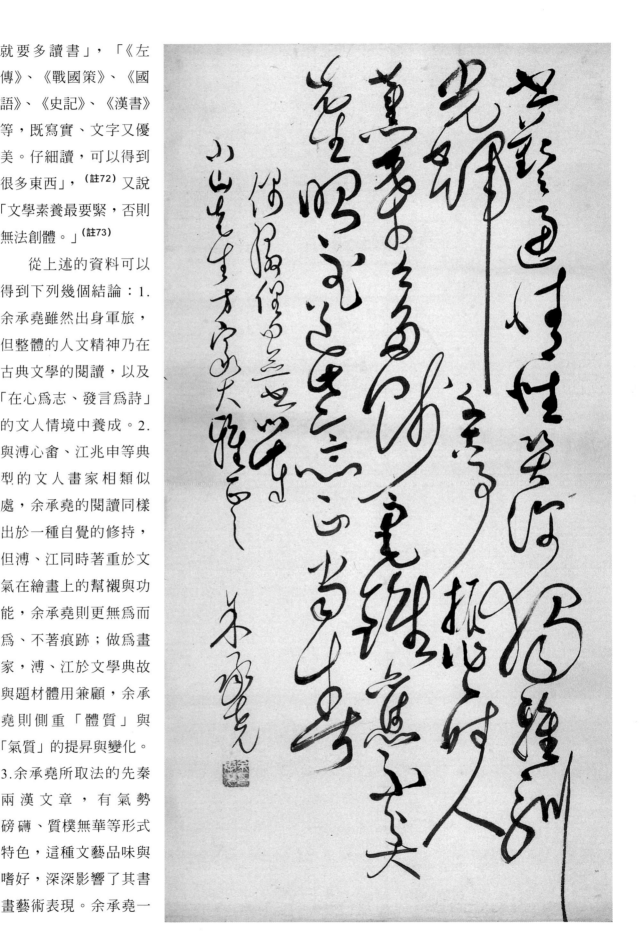

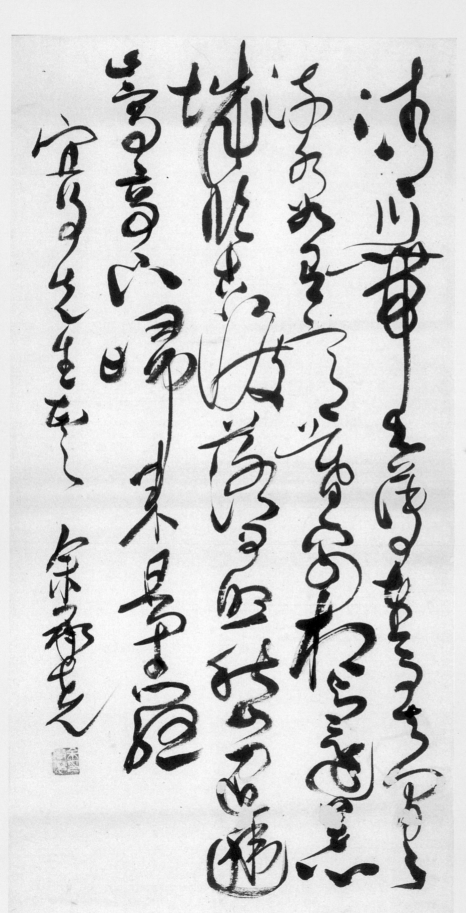

余承堯
唐人五言律詩（王維）
68×34.5cm

釋文：
清川帶長薄，車馬去閒閒（原作作「閑」字）。
流水如有意，暮禽相與還。
荒城臨古渡，落日照（原作作「滿」字）秋山。
迢遞嵩高下，歸來且閉關。宜得先生正之。
余承堯。

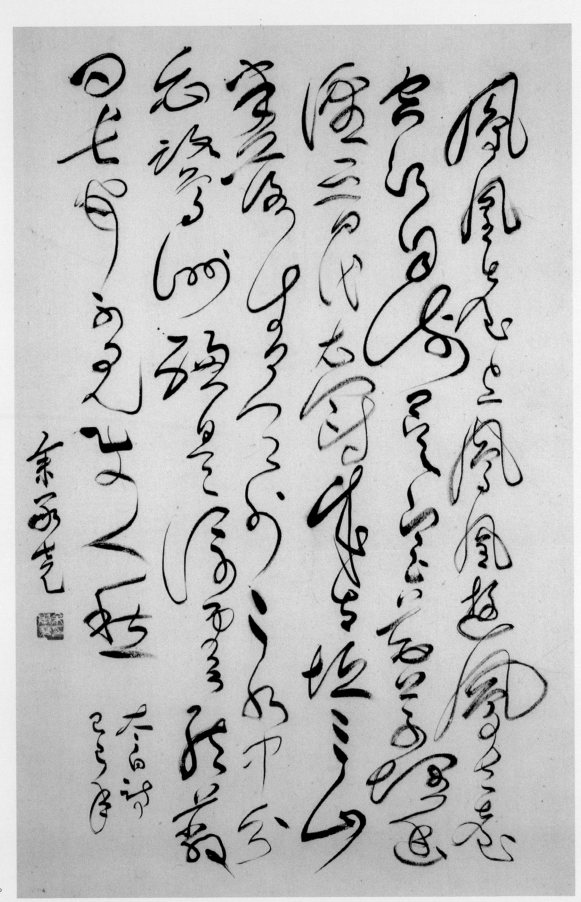

余承堯
唐人七言絕句（李白）
68.5×44.3cm

釋文：
鳳凰臺上鳳凰遊，
鳳去台空江自流。
吳宮花草埋幽徑，
晉代衣冠成古丘。
三山半落青天外，
二水中分白鷺洲。
總為浮雲能蔽日，
長安不見使人愁。
太白詩。己巳年。余承堯。

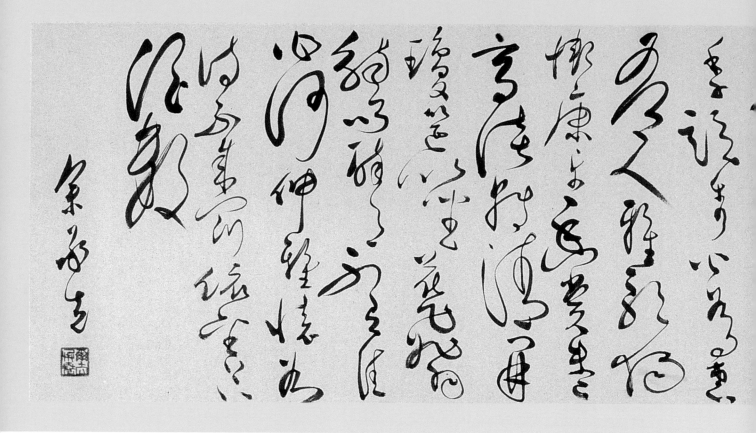

■ 余承堯
草書（李白）
34×135cm

釋文：
夫天地者，萬物之逆旅。光陰者，百代之過客。而浮生若夢，為歡幾何？古人秉燭夜游，良有以也。況陽春召我以煙景，大塊假我以文章，會桃李之芳園，序天倫之樂事。群季俊秀，皆為惠連；吾人詠歌，獨慚康樂。幽賞未已，高談轉清。開瓊筵以坐醉花，飛羽觴而醉月。不有佳作，何伸雅懷？如詩不成，罰依金谷酒數。余承堯。

再提起的《史記》更具有體例創新、敘事平實、語言精粹清新等特點，同時亦有矯正漢賦的堆砌鋪陳、推翻形式主義文學的正面意義，而這些特色正是他所標榜的藝術理想，也是他在繪畫上所以能追求獨創、摒棄明清以來陳陳相因的形式主義繪畫之精神支柱。4.就閱讀與「創體」說的關係來看，這是他從歷代文學演變中，參悟藝術求新求變的一種根本機制，亦是他畢生最重要的藝術觀點之一。在文學史上，歷代有辭賦、詩詞、小說戲劇等等不同體例，這些文學形式的遞嬗乃是文學家為了符合內在的創作需要，並隨著時代改變而開創出來的新樣式，例如：王維的田園情懷與謝靈運、陶淵明相近，但不以四六駢文出之、而以簡短的絕句表出，明清小說的故事與精神和唐代傳奇近似，但傳奇文言簡練，小說卻改以白話章回的長篇。同樣余承堯之所以選擇那種結構緊密、筆法繁複的體例，亦是出自於繪畫的特定

對象（如華山與長江三峽）、時代與環境的遞變與個人的創作理念等多重需要所致，他的「創體」可以說出自一種必然的狀態，也可說是一種不得不爾、因為傳統筆墨對當下的情與境無法派上用場所致。這種必然的狀態有如西方史家所指：每一藝術品的形式與體例「最重要的特點是不可逃避的性質，不能加以改變，或移離其位置。」(註74)我們應該站在這個高度上來看待余承堯特殊的「山水體例」，也唯有這樣，才能明白他批判而不臨摹、自出新意的初衷，以及古典文藝思想對余承堯「創體」的支撐點與啟發性。

（二）詩文

余承堯因職務之便，走遍了大江南北十八

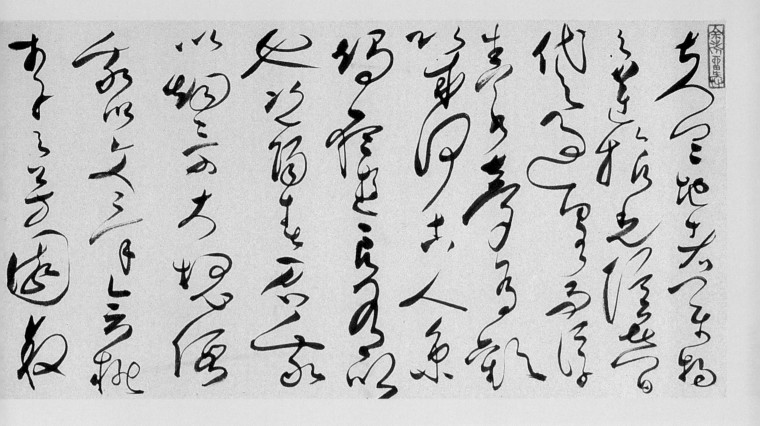

個省份，看盡華夏的壯麗山川，他行路之遠、閱歷之廣，近代畫家多所不及。「行萬里路」對他藝術創作的意義與功能，大抵和傅抱石所謂「開放思想、體驗生活、鍛鍊身體、收集畫材」(註75) 相去不遠。對於各個地點的體驗，余承堯的習慣是每到一處便閱讀當地的地方誌，雖說是為軍事上深入訪察與了解的需要，但他卻樂此不疲，並從地理、人文風俗、歷史典故延伸到山水的遊觀與興會，然後再寫詩填詞以寫景、敘事、抒情，這個過程使他一生的行路與詩詞創作如影隨形、緊密結合，而他的畫與詩文的關係更密不可分，曾說：「中國藝術的想像與詩文的想像有密切的關聯。文學培養了想像力。因為這種不一樣的心靈，才能組織出不一樣的畫面，才能有意境。」(註76) 由此觀之，詩文對余承堯的藝術所涉及的不止於題材的問題，還包括想像力與境界的提昇。

余承堯的詩詞大約可分四類：

1.寫景

秭歸東去望西陵，突兀天中一柱冰；

指點高樓春似畫，亂山花舞白雲騰。

——〈西陵〉

2.感懷

望巉巖，依翠樹，花色浮紅渚。怕到江頭，春半多風雨。輕帆片片飛雲，去來誰問？人遠矣，斜陽歸路。——〈祝英台近〉

3.敘事與人

乘槎東渡客，畢業即飄蓬；各走山川路，分攜南北風。

相看皆策駿，共語不稱雄；壯志猶如昔，好彎萬里弓。——〈西安偶然聚晤士官同學有感〉

4.詩畫評論。如著名的四首題畫詩及以下的〈讀詩〉七言絕句：

變風變雅總時宜，春草池塘絕妙詩。

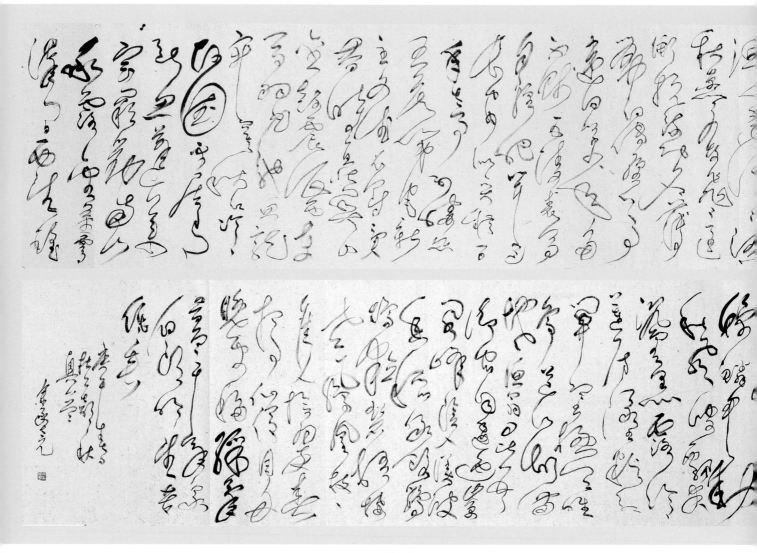

格律難爲才者限，東風應向口邊吹。

以上舉隅及本書所引述的其他作品，只是余承堯百千首詩詞中的幾首，若按古典詩詞的分類，其餘亦多邊塞、征戰、閒適詩作，以及反應在台灣觀舞聽歌、市井生活的現實主義作品。而關於余承堯的詩詞文章，應從兩方面來加以賞析。就作品本身的數量與水準來看，余承堯不啻是一九四九年渡海來台最傑出的詩人之一。他的詩風氣象博大、變化自然，即便以古典詩詞表出，亦能切合時事、融入即景與古往今來的人心；讀他的寫景詩，不時有「萬峰如劍插天觀」、（註77）「秋花開更落，江月照尤

明」（註78）的佳句出現；再從寫景到寓情，如「休牽人事滄桑感，且上層巒秋末凋」（註79）等句，亦極富個人感情與深刻覺悟。他的敘事詩能諷刺時事，如「自昔豪華競逐，而今犬馬爲雄」；（註80）能關懷世局，如「海外陟閒乞罷兵，八年如夢慰蒼生」；（註81）亦能使戰場的慘烈景象如赴眼前，如「擲射榴彈延海霧，放燒煙火斷天雲」。（註82）而時移境轉，他又能流露出靜觀自得、寄託情志於藝術的一面，如「且聽絲絃調玉柱」、（註83）「一詩一畫在燈前」。（註84）總之，其詩作題旨之廣泛、敘事之傳神、關懷之深刻、眼界之超拔，在廿世紀的文人藝術家中並不多見。此外，從〈繪畫自

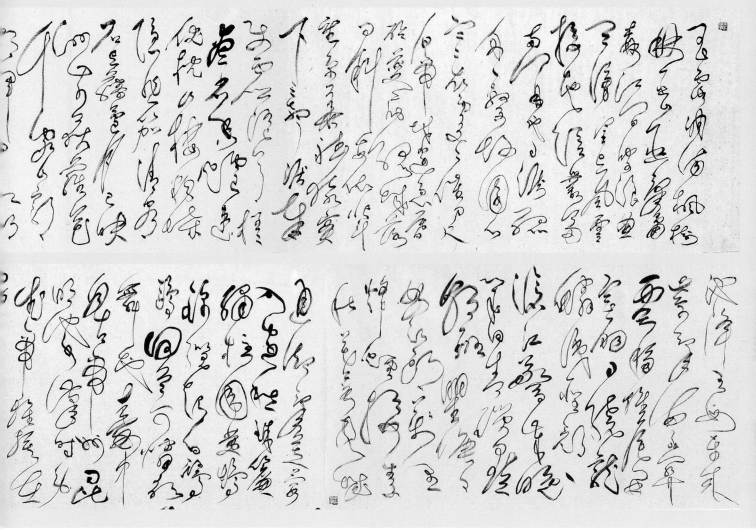

▌余承堯　唐人七言律詩（杜甫）1990

釋文：

玉露凋傷楓樹林，巫山巫峽氣蕭森。江間波浪兼天湧，塞上風雲接地陰。
叢菊兩開他日淚，孤舟一繫故園心。寒夜處處催刀尺，白帝城高急暮砧。

夔府孤城落日斜，每依北斗望京華。聽猿實下三聲淚，奉使虛隨八月槎。
畫省香爐違伏枕，山樓粉堞隱悲笳。請看石上藤蘿月，已映洲前蘆荻花。

千家山郭靜朝暉，日日江樓坐翠微。信宿漁人還泛泛，清秋燕子故飛飛。
匡衡抗疏功名薄，劉向傳經心事違。同學少年多不賤，五陵衣馬自輕肥。

聞道長安似弈棋，百年世事不勝悲。王侯第宅皆新主，文武衣冠異昔時。
直北關山金鼓振，征西車馬羽書馳。魚龍寂寞秋江冷，故國平居有所思。

蓬萊宮闕對南山，承露金莖霄漢間。西望瑤池降王母，東來紫氣滿函關。
雲移雉尾開宮扇，日繞龍鱗識聖顏。一臥滄江驚歲晚，幾回青瑣點朝班。

瞿塘峽口曲江頭，萬里風煙接素秋。花萼夾城通御氣，芙蓉小苑入邊愁。
珠簾繡柱圍黃鶴，錦纜牙檣起白鷗。回首可憐歌舞地，秦中自古帝王州。

昆明池水漢時功，武帝旌旗在眼中。織女機絲虛夜月，石鯨鱗甲動秋風。
波漂菰米沉雲黑，露冷蓮房墮粉紅。關塞極天惟鳥道，江湖滿地一漁翁。

昆吾御宿自逶迤，紫閣峰陰入渼陂。香稻啄余鸚鵡粒，碧梧棲老鳳凰枝。
佳人捨翠春相問，仙侶同舟晚更移。彩筆昔曾干氣象，白頭吟望苦低垂。

庚午春日。杜工部秋興八首。余承堯。

述〉中，我們得知余承堯非常推崇唐代的白居易的藝術主張，因此他所寫的詩文同樣捨棄了華麗矯飾的辭藻，絕少使用艱深典故，一生創作的各個階段亦以類似白居易的諷諭、寫實、最後轉入淡泊的淺白詩風見長，其藝術理念、藝術形式與實踐的高度結合，充分證明他是一位能夠「吾道一以貫之」的藝術家。

其次，余承堯最終成為一位畫家，在山水這個題材上是先有詩、再有畫。詩作是他登臨山川即時的吟詠與抒懷，畫作則是多年後的追摹與憶寫，兩者有時間上的先後關係、亦有創作上的因果關係。雖然有些遊歷詩作早在一九四六年以前就已完成，但正如他〈創作自述〉

白日依山盡　黃河入
流欲窮千里　更
上一層樓

余承堯

所言：「遊觀之詠，均有畫意存在」，那些詩句早已畫意俱足，其形色情貌、陰晴華彩，彷彿風景，呼之欲出，例如詞句「江州夾水，雄關危立。西來天闕，草綠花紅」（註85）與詩句「到眼山光青綠裡，還無嫩紫與嬌紅」，（註86）捧讀遐想後，便儼然是一張結構險奇、色彩瑰麗的山水畫，而這些詩詞不但成為余承堯後來投入繪畫時最詳盡的草稿，其中的畫意與形象亦成就了畫中最關鍵的造形、色彩與情韻。

（三）書法

不同於一般的畫家將書法視為題款的工具，使書法在繪畫中處於配角的陪襯地位，余承堯的書法早在他作畫之前即已蔚然可觀。書法既是他常年抄寫詩詞的工具、怡情養性的手段，最後亦是他創作的精髓，這份精髓主要顯露在三個方面，即筆墨功力、抽象的音樂性與藝術家內在的精神面貌；雖然余承堯自言書法只是「純寫字」而已，（註87）但以書法的傳統法度與實踐高度觀之，毫無疑問余承堯是將書法視為一種獨立的藝術表現手法來加以發揮，而他的妙處便在「無意於佳而佳」。（註88）不管是從藝術家的獨特個性或從書法的功力加以檢驗，亦即作為一個藝術家對「自我感情的尊重與對書法技巧的精熟」，（註89）一九四九年渡海來台的藝術家當中，除溥心畬和于右任之外，無出其右；若與江兆申的書法相較，筆者認為江兆申以嚴

峻精深勝，余承堯以蕭散博大勝，而兩人都是能於書法中體現深刻的修養、感情與個性者，相形之下，台灣近代諸多書畫家的書風就顯得秀才氣、學究氣、祕書氣、夫子氣，或如米芾所謂「書入作，作入畫，畫入俗」，（註90）只剩下繪畫符號與形體結構的造作氣息。

余承堯的書法在藝術表現上不專學一家，是轉益多師爾後自創一格的典型，他書法的學養源頭亦同樣是大塊文章、取鑿無痕，他寫書法絕少臨摹某碑某帖，亦少標明取法的來源，因此很容易被評論者所忽略、或誤解為缺乏根據的創造。但事實不然。余承堯早年曾有「往昔習書渡東瀛」（註91）的詩句，顯示他在留學日本期間（1920～1923）已對書法的研究投入心血，對書法創作的自覺亦生發甚早。另一首寫給日本友人小山的早期詩作中，亦能看出他對書法的見解與企圖：

書藝通情性，資深獨雅馴。光輝千古事，振作一時人。

蕉葉今多賤，毫錐舊不貧。先生昭至道，此意正當春。（註92）

此外，早年的詩詞中即可窺見余承堯對書法特有的熱情，如：

臨晉閱軍，殘臘風火著軒幬。孔子廟前，夜拓曹全碑。點畫依然無缺。引雲煙滿紙，潛動蛟螭八分解。（註93）

雄關峻岳閱春秋，薙鳥自生松柏。篆額荒碑無姓字，但拓草間金石。細認龍蛇，難分蜥蝪，漫漶千年跡。（註94）

富貴不能淫 貧賤不能移 威武不能屈 此之謂大丈夫 孟子言可為千古英雄寫照 時客淡江 二樵余承堯

這些碑書的美吸引他斟酌再三，使他「微吟終夕」，而他在行伍中不忘拓碑的形象，實堪與西北領軍時期「七年躍馬出山城，披荊斬棘搜求遍」，可與戎裝尋碑的于右任媲美。（註95）此外，唯一一篇以對話問答而寫成的〈余承堯書學點滴〉（註96）提供了相對清晰的線索，茲將問答語錄整理精簡如下：1.余承堯自入小學學堂開始寫字，十七、八歲自學楷書，二十歲開始寫草書。2.他臨寫顏眞卿楷書，且研究褚遂良與歐陽詢的楷書。3.對行草書法家的研究首推王羲之，再提及史游、崔瑗、張芝、索靖、懷素、張旭等人。4.認為唐代以後的書法不秀潤，越晚期越差，近代幾乎無書家可稱道。5.楷書若不夠熟練，則點、撇、捺等筆法不靈活，便無法將草書寫好。草書單字書寫容易，連綿接續不易。6.較之篆隸，眞書與行草的難度更高。7.草書首重氣息連綿、使轉活絡、貴有自家風格。8.書法貴有雅氣。讀書不多則書法便流於土氣。9.書法重於繪畫。先練好字，始能作畫。

綜合上述的資料，筆者整理出下列脈絡來對余承堯的書法進行賞析：1.他早期題畫的行書有秀逸遒勁之美，乃得力於二王尺牘的書風。2.他抄寫詩詞的書法點畫固然秀逸遒勁，但體勢更見蕭散，乃得力於漢魏碑書的結構，

又風骨不似二王柔媚而更見古樸，乃得力於章草。3.行楷的點畫果敢、起落分明、結構謹飭，乃得力於褚遂良；晚年行楷以拙重的美感見長，乃得力於顏眞卿。4.草書敢於連綿如遊絲、乾擦如裂帛而仍在法度之內，得力於懷素。這一點可以從余承堯二十六歲時臨摹懷素〈自敘帖〉的作品得到證明；這件作品的水準亦說明余承堯自言「二十歲開始寫草書」絕非誑語。

此外，筆者根據上述資料再作兩點推論：1.史游、崔瑗、張芝、索靖都是兩漢到晉代以章草聞名的書家，可見余承堯對章草的古風仰慕至深、影響亦至深，章草的美學「字之體勢，一筆而成；偶有不連，而血脈不斷；及其連者，氣脈通於隔行」，（註97）正是余承堯草書的終極追求。2.余承堯雖有「唐以下不論」的說法，但觀看他的草書用筆的提按與字型的分配，比唐代懷素的狂草、宋代吳說的連綿草書更加輕重分明、對比強烈，且通篇的氣勢不只關注於單行的行氣，而亦注重隔行的揖讓，即「面」的關係，凡此都顯示他對明代書家如祝允明或徐渭等人的書風有所觀察、亦能心領神會。

除了詩詞與書法之外，余承堯在音樂與戲劇，乃至閩南語音韻學（即唐宋古音）亦有深

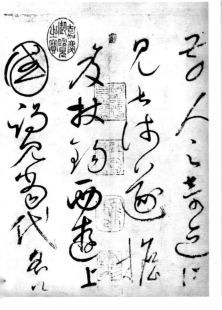

余承堯
臨懷素「自敘帖」
1925
34.5×69cm
（右圖）

懷素〈自敘帖〉局部
（左圖）

入涉獵，其遺稿數量之龐大、引述文史資料之廣博，仍有待專人專文加以發掘與研究。按戲劇與文學一樣，乃余承堯藝術想像力與文氣的養成來源，它的作用在於形而上的總體氣質。但音樂素養則在他的書法創作中發揮了實質作用，而書法素養又在他的繪畫筆墨中發揮正面功能。雖然音樂的節奏快慢、音律高低、間歇與餘韻不能以一筆一線來等同，但毫無疑問書法的空間布白、點畫的遲速、段落的布置、筆意的斷續，無不是一種無聲而抽象的節奏與旋律之幻化，它與音樂的內在連繫最強，兩者的互動關係亦最為直接。因此對於余承堯的創作而言，詩、書、音樂與繪畫的關係是融會貫通且相輔相成的，從他的例子可知古人「畫外求畫」的修養如今仍值得當代藝術家去深思與追尋。

註65：宗炳，《弘明集》。

註66：李日華，《六研齋筆記》。

註67：蘇東坡，〈書摩詰藍田煙雨圖〉。

註68：蘇東坡，〈淨因院畫記〉。

註69：《林泉高致集》卷1〈山水訓〉

註70：余承堯在部隊服役時總是將軍餉寄回家中，1946年退役時幾乎身無分文。他以打麻將「贏取」從上海回福建老家的船費。余承堯語，陳美娥轉述筆者。

註71：同註6。

註72：黃春秀，〈鍾情於生命裡的真〉，《雄獅美術》168期。

註73：洪惠鎮〈余承堯廈門談藝錄〉，《藝術家》229期，1993年6月，頁426～430。

註74：Heinrich Wolfflin著，曾雅雲譯，《藝術史的原則》，雄獅圖書，出版年，頁140。

註75：傅抱石，《中國的人物畫與山水畫》卷9，華正書局，出版年。

註76：同註73。

註77：余承堯，〈劍閣道上〉，《乘化室詩稿》。

註78：余承堯，〈臨江山．懷舊〉，《乘化室詞稿》。

註79：余承堯，〈過碧潭橋〉，《乘化室詩稿》。

註80：余承堯，〈河滿子．將軍感懷〉，《乘化室詞稿》。

註81：余承堯，〈三十四年八月十八夜書喜，日本投降〉，《乘化室詩稿》。

註82：余承堯，〈追憶〉，《乘化室詩稿》。

註83：余承堯，〈宿北投溫泉旅社〉，《乘化室詩稿》。

註84：余承堯，〈寄遠〉，《乘化室詩稿》。

註85：余承堯，〈陌上花．渝州寄興之二〉，《乘化室詞稿》。

註86：余承堯，〈春遊〉，《乘化室詞稿》。

註87：王曼萍，〈余承堯先生素描〉，《藝術貴族》雜誌。

註88：陳振濂，《歷代書法欣賞》，蕙風堂，1991。

註89：同註88。

註90：米芾，〈論書帖〉。

註91：余承堯，《乘化室詩稿》。按此詩寫贈「宜得先生」是余承堯留日時的舊友，諳書法與古樂。

註92：余承堯，《乘化室詩稿》。

註93：余承堯，〈拓碑〉，《乘化室詞稿》。

註94：余承堯，〈宿大霸關〉，《乘化室詞稿》。

註95：林銓居，《草書美髯于右任》，雄獅圖書，1998。

註96：林茵，〈余承堯書學點滴〉，《雄獅美術》238期。

註97：張懷，《書斷》。

余承堯
翠岫春芳
彩墨
117.5×46.2cm

山中真趣足

余承堯
山中真趣足
彩墨
120.7×49cm

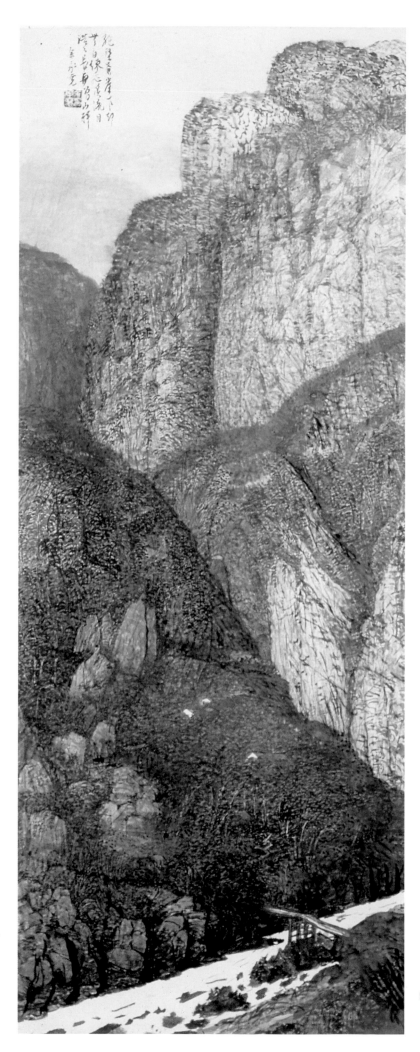

余承堯
絕壁
彩墨
114.2×44.4cm

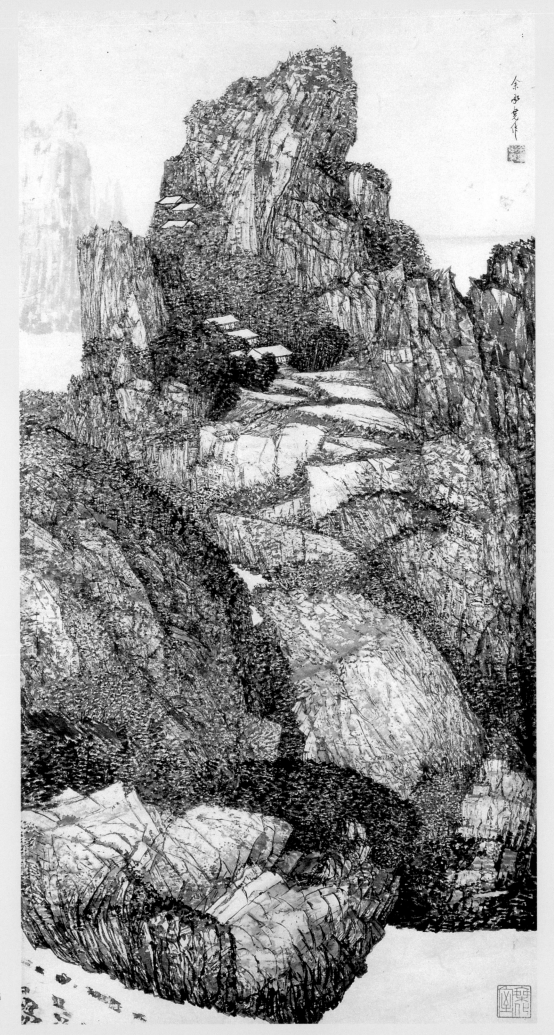

余承堯
山水
水墨

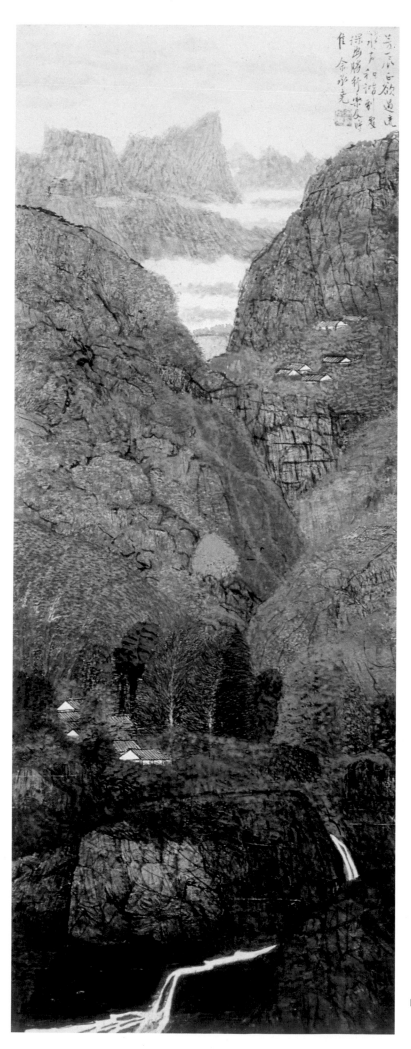

余承堯
芳辰正欲過
彩墨

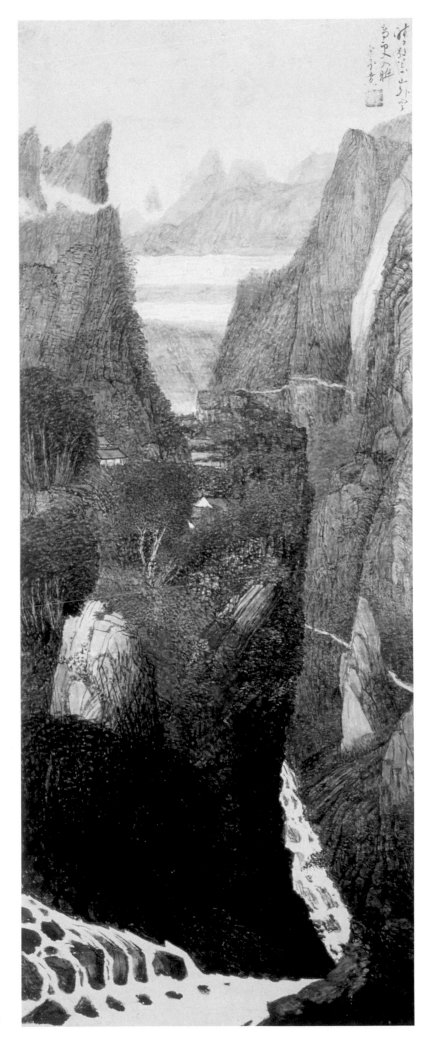

余承堯
晴放萬山外
彩墨
120×56.5cm

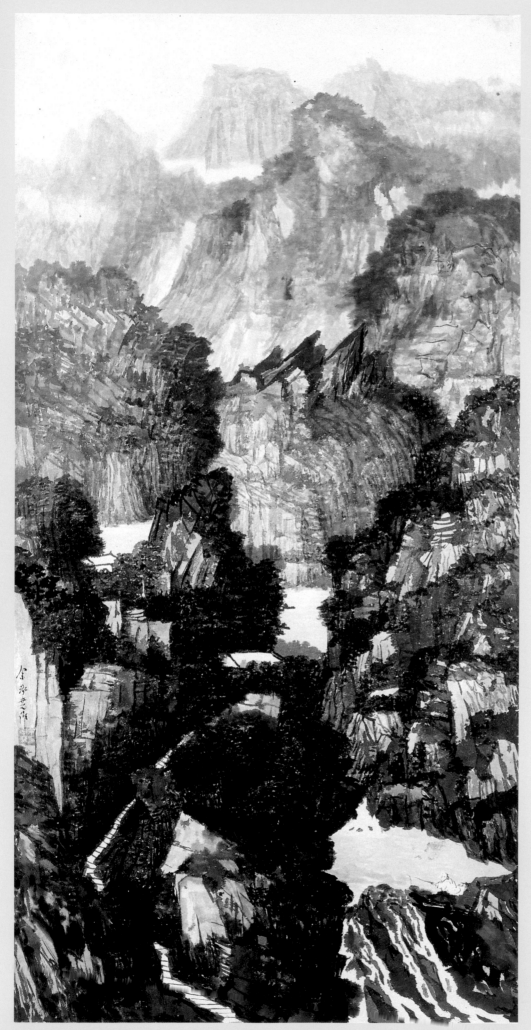

余承堯
山水
彩墨

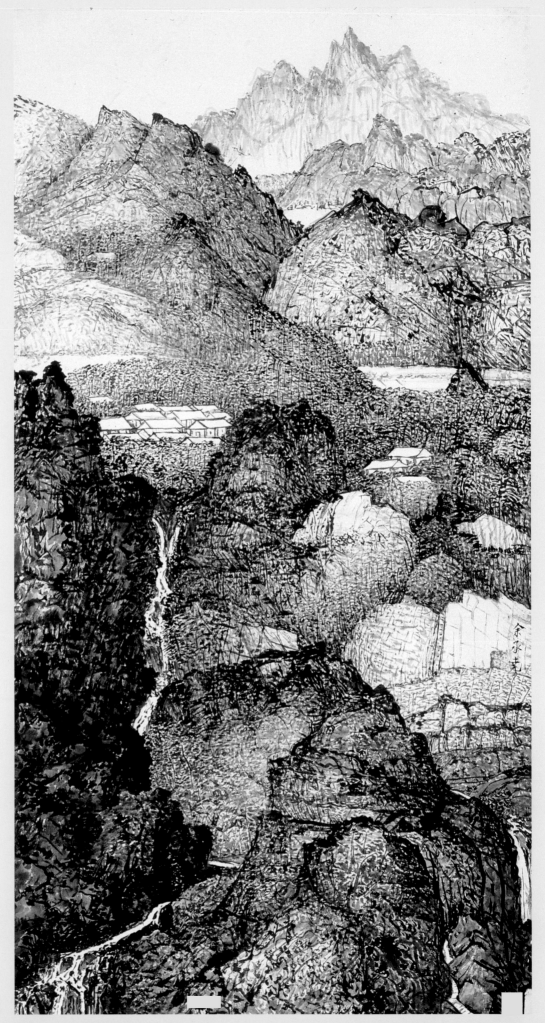

余承堯
山水
水墨
119.5×60.5cm

余承堯
梅花
水墨

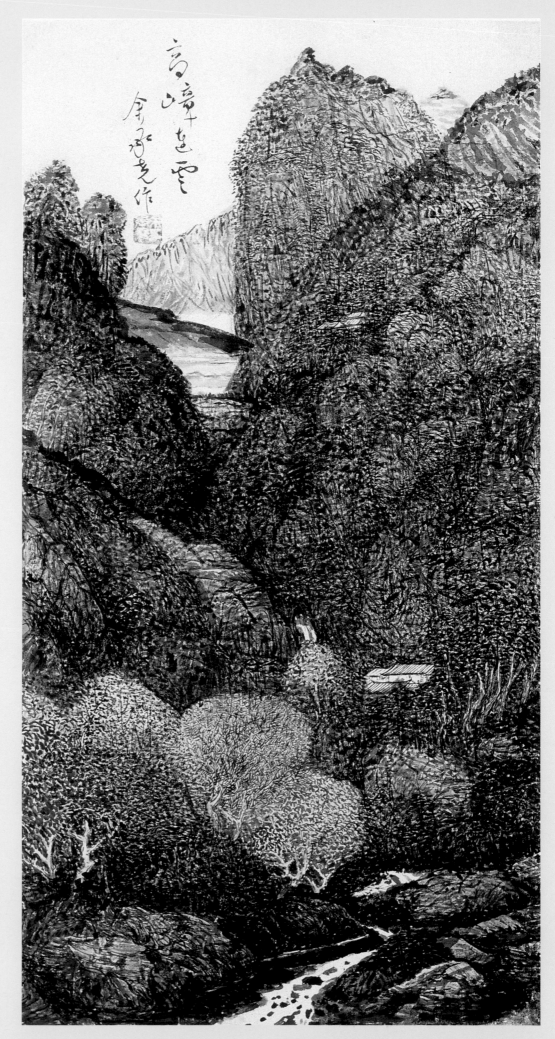

余承堯
高嶂連雲
彩墨
72.5×38cm

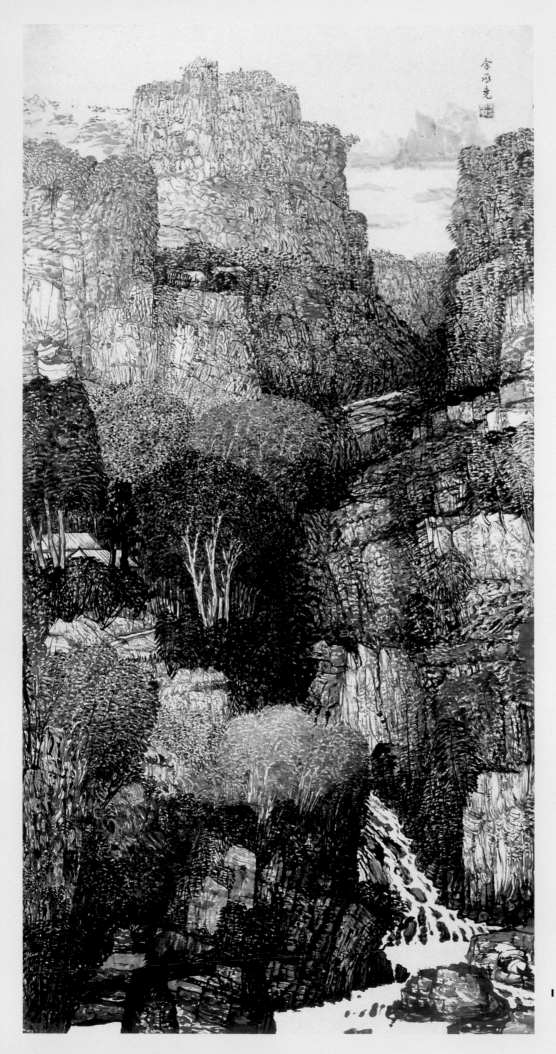

余承堯
山水
彩墨
133×67.5cm

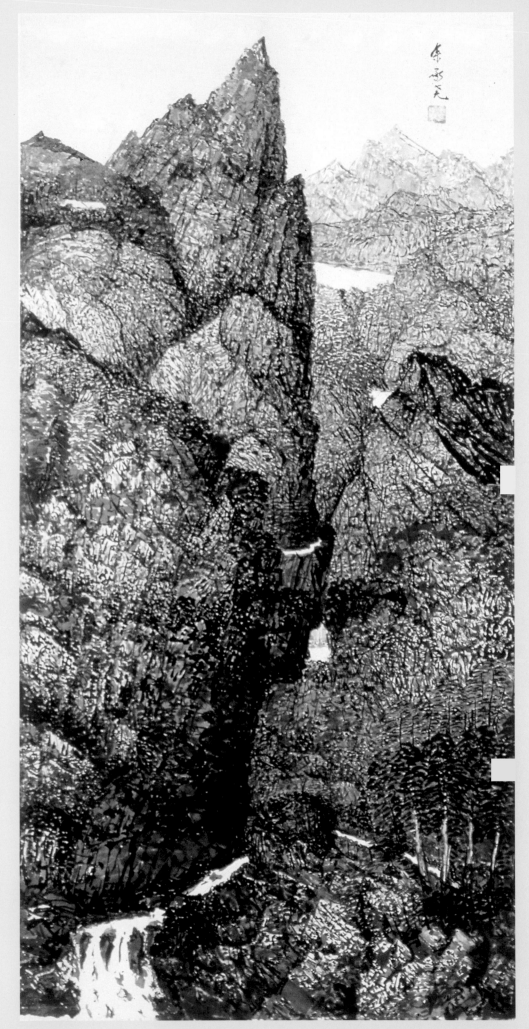

余承堯
山水
彩墨
119.5×58.7cm

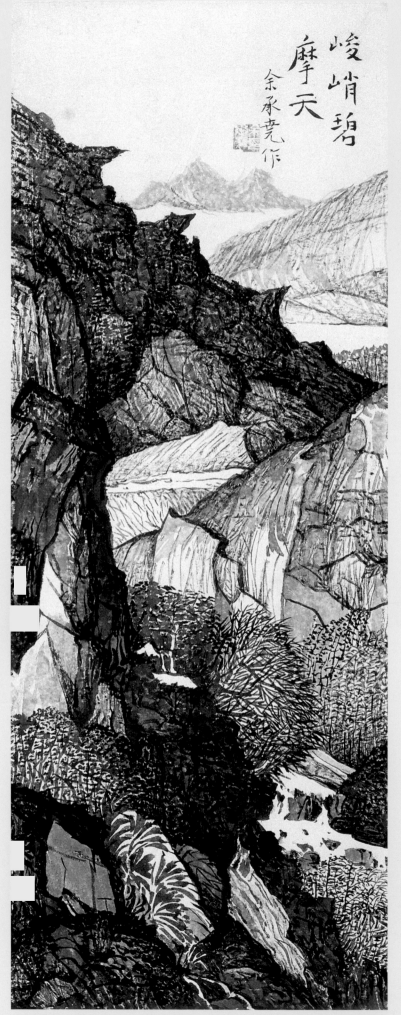

峻峭碧摩天

余承堯作

余承堯
峻峭碧摩天
彩墨
75.7×28.8cm

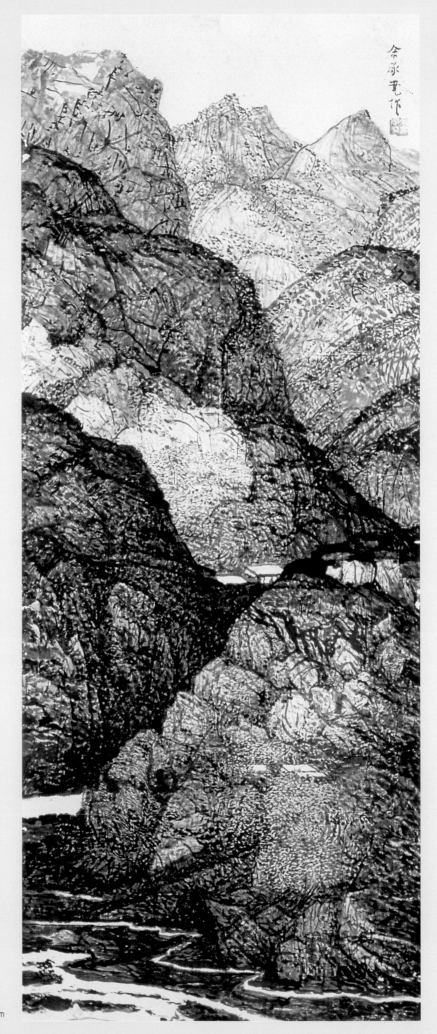

余承堯
山水
彩墨
112×44.7cm

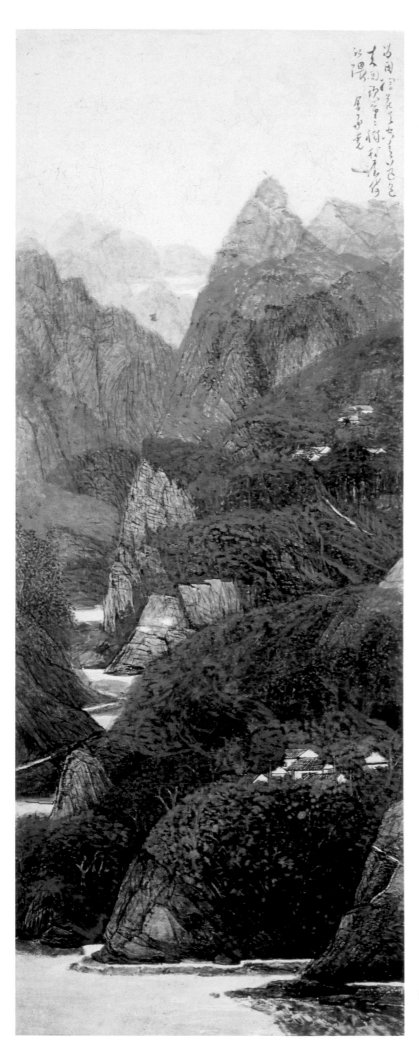

余承堯
為因探（探）花天
彩墨
114×44cm

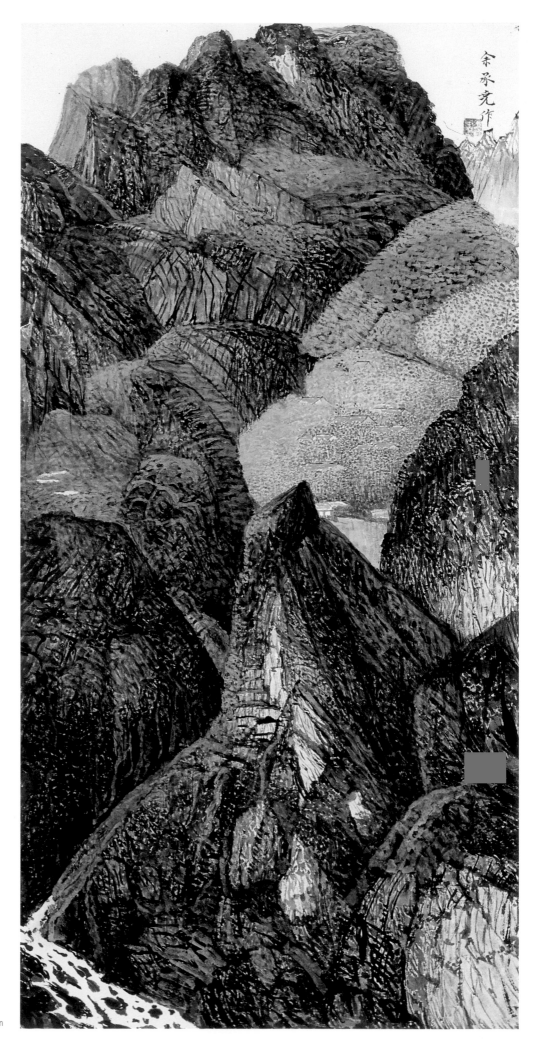

余承堯
山水
彩墨
120×60cm

六　筆墨當隨時代

本章前段談論余承堯「歧異」的部分，亦即與傳統畫家不同的養成背景，及其透過作品所透露出來、異於傳統的特質。中段將從他與傳統文人歧異處，尋找「異中求同」、「合而不同」的藝術性格。末段則重新省思「傳統」的內容及「筆墨」的終極意義，並檢視余承堯的藝術在台灣近現代畫壇與整個大傳統中的價值。

一般而言，詩文、書法、閱讀、遊歷與音樂方面的素養與其相關的品味與表現，被視為檢驗一位藝術家是否合於正統的依據。毫無疑問，余承堯一生的經歷、修為與上述這些傳統的檢驗標準「不謀而合」，但也有明顯的差異處，歸納起來，即相對於傳統士人的「匠人」、「軍人」、「素人」三項特質：

（一）匠人：即余承堯短暫的木匠經歷。他受到工匠的影響比較隱晦，但他回憶學徒生涯時曾強調永春故鄉的家具製造非常講究，「每一件都必須經過雕花、安金（貼金箔）與漆烏」，「我十三歲就學會雕花與漆畫」，[註98] 顯示製作家具的勾藍(勾畫粉本)、雕工與漆畫是余承堯最早涉獵相關藝術的經歷，因此他的繪畫仍有某些特點顯露出與民間藝術的審美關係，例如：1.其水墨畫作流露著質樸率真的美感，表達手法直接、單純而天真自然；2.構圖飽滿，繪製手法殷實，不似傳統繪畫往往渲染至虛無飄渺，或者大量留白；3.用筆多骨力，使轉果決明確，如刀入木；4.強調體積與質感甚於筆墨形式；5.黑白對比強烈、用色簡單大膽。

（二）軍人：即余承堯二十六年的軍旅生涯。其影響有：1.在「軍事地形學」與實際戰略需求的先決條件下，其觀察山水的方法有實用、求真、理性的傾向，與文人崇尚的感性經驗、浪漫想像不同。2.其觀察的對象，即南北各地迥異的風景、山川四季的變化，隨著軍旅生活的播遷而擴大，比一般文人棲居、遊憩的場域更為遠更廣。3.在生活歷練中成就了剛健自強、不隨流俗的行事風格，這一內在力量幫助他渡過了數十年寂寞貧困、沒沒無聞的歲月，而未墮入落寞文人的自傷與自憐情境中，亦未涉入其他文人隨俗合流、過度社會化的地步，進而演化出獨特的、強健的繪畫風格。

（三）素人：即余承堯的繪畫既無家傳、又非科考，既無師承、又非學院或留洋的創作背景，這一背景使他在大歷史中不依傍古人，於小歷史、個人的人際關係上亦不仰賴某人某家某派，他的作風與品味上的選擇雖使他間接地脫離了當代社會，很長時間處於被遺忘、孤立無援的狀態，但卻有助他追求卓然自立、成一家言的風格，在題材與審美上能夠彰顯出樸素無華、不與同時代畫家合流的可貴品質，亦

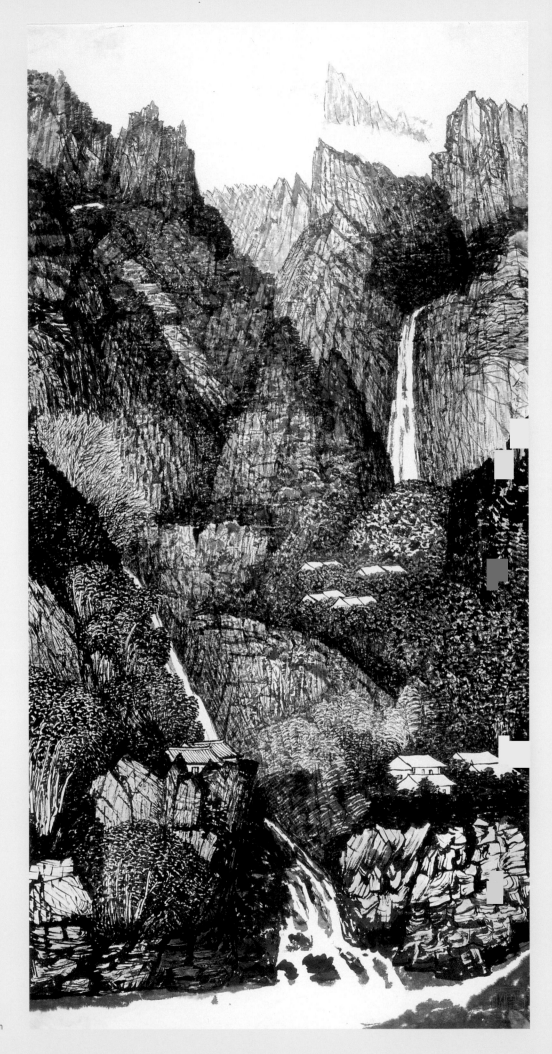

余承堯
山水
水墨
120×60cm

余承堯
山水
彩墨

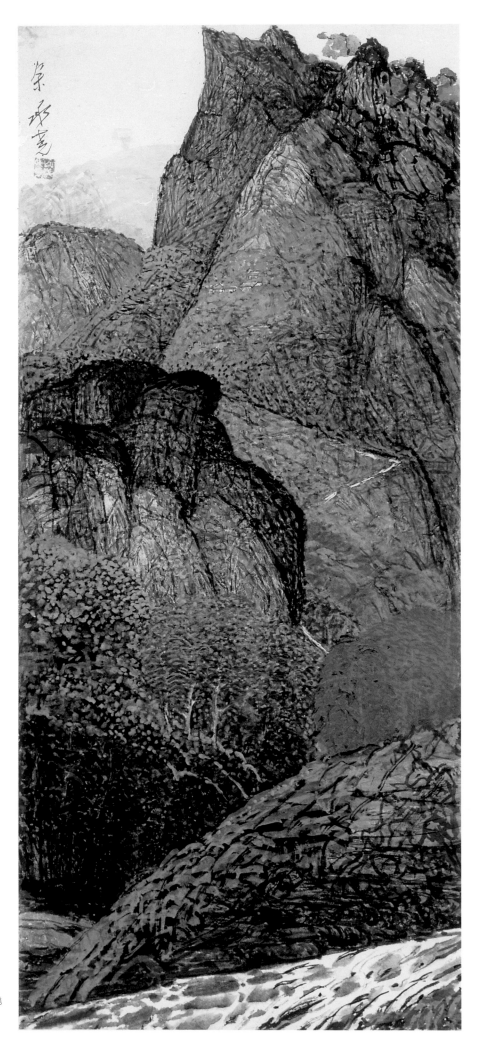

余承堯
山水
彩墨

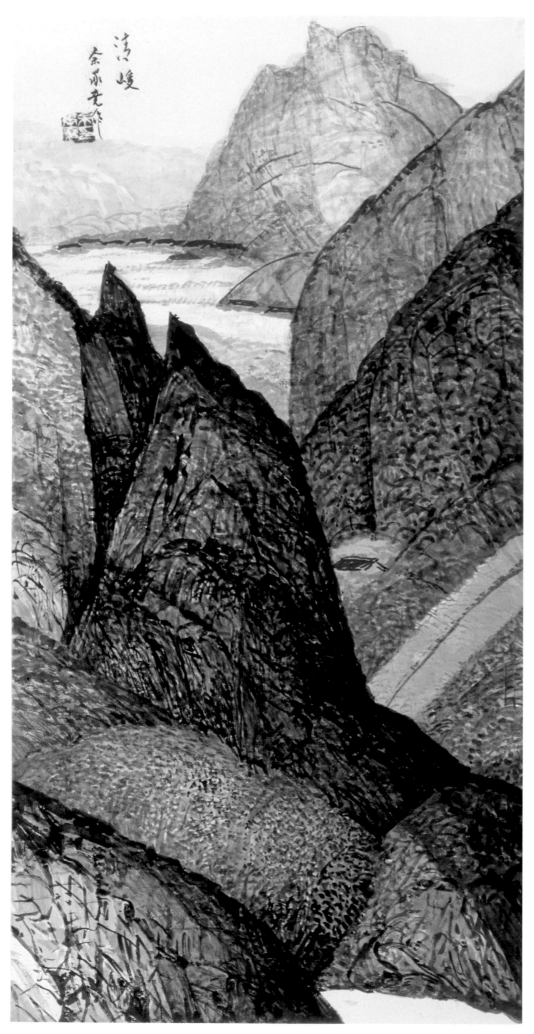

┃ 余承堯
清峻
彩墨
68.5×34cm

┃ 余承堯
獨聳
彩墨
69×33.5cm
（右頁圖）

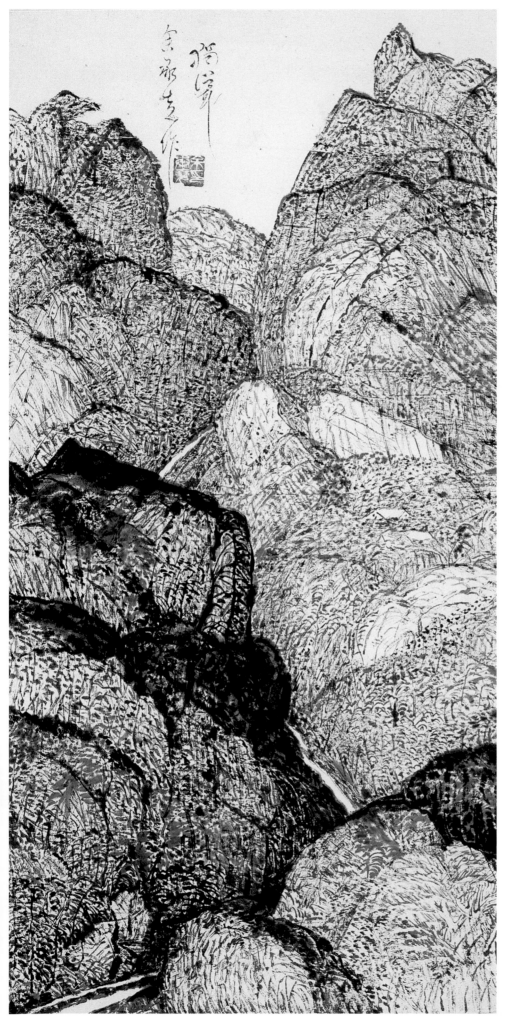

使他的山水畫與傳統士人畫的委婉寄寓、院體繪畫的富麗堂皇大異其趣，與留洋畫家強調的抽象觀念、刻意求新亦完全不同。

然而仔細品味上述三點「不同」，是否真與傳統士人相「歧異」呢？為什麼我們在余承堯的「變異」中一直隱約看到某種明清以來形式主義繪畫所欠缺的精神呢？為什麼讀其詩文、味其書畫，反覺得台灣過去半個世紀以來的許多傳統畫家根本就「不文」而且「偏離傳統」呢？以筆者之見，亦同時歸納上述內容可得一結論：即其經歷與作品，在表面形式上、創作過程異於傳統，但內在精神、結果上合於傳統；余承堯在個人作風與繪畫風格上異於一時的傳統，但以一個歷史長流中的藝術個體觀之，卻呼應了傳統。以此對照上述匠人的諸多特質來看，構圖、繪製手法、骨法用筆、體積感、質感、對比與賦色屬於形式層次，但質樸率真、自然天成的審美屬於精神層次，此一層次不但是魏晉山水文學成熟之後、南宋文人繪畫漸成主流之後，歷代大文豪、大藝術家的終極追求，遠而溯之，亦是中華文化透過手藝製作的一切形式——不論是音樂、書法、繪畫、工藝或武術等等——所共同追求的終極層次。又對照上述軍

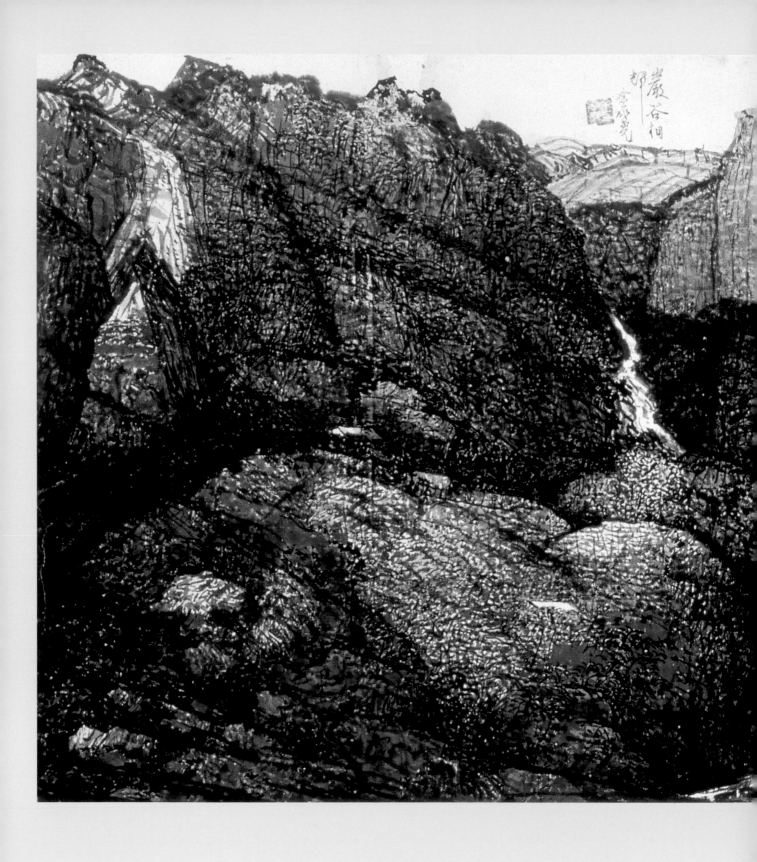

嚴谷祠

余承堯

余承堯
嚴谷相輝
彩墨
120×60cm

人背景的幾項特質來看，其「軍事地形學」屬
於觀察方法、形而下的技術層次，但閱歷廣闊
屬於形而上的精神層次，後者即是將有形的、
可以量化的「經驗」加以總結，並進一步提昇
為無形的、可以質變的「審美能力」之過程，
亦是畫論中一致認同的培養優秀山水畫家之後
天關鍵條件。

　　至於「素人」的特質，我認為余承堯在狹
義的「素人」定義上，即出身與藝術門派上逆
反了傳統，但廣義的「素人」，即追求本質與

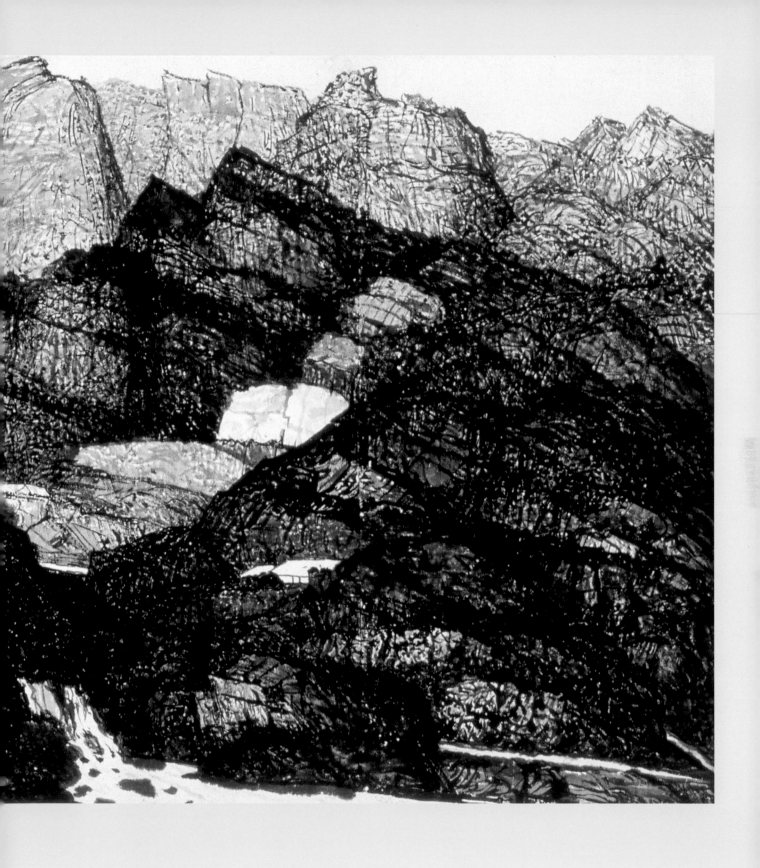

自由超逸的藝術精神上符節於傳統。按中國的傳統中並無素人之說，現在一般所謂的素人，乃西方的概念中從事原始藝術、宗教藝術、業餘藝術和老年藝術的創作者，就其分類的概念來看，中國成功的傳統文人畫家當中，絕大多數與西方的「素人藝術家」有著類同的特質：他們追求「天工」的樸素與無我，而非「巧匠」或「人工」的矯飾與藝術家的本位主義，在立意上與原始藝術相近；他們的動機是「澄懷觀道」、自我昇華的，他們藝術的終極寄寓，是

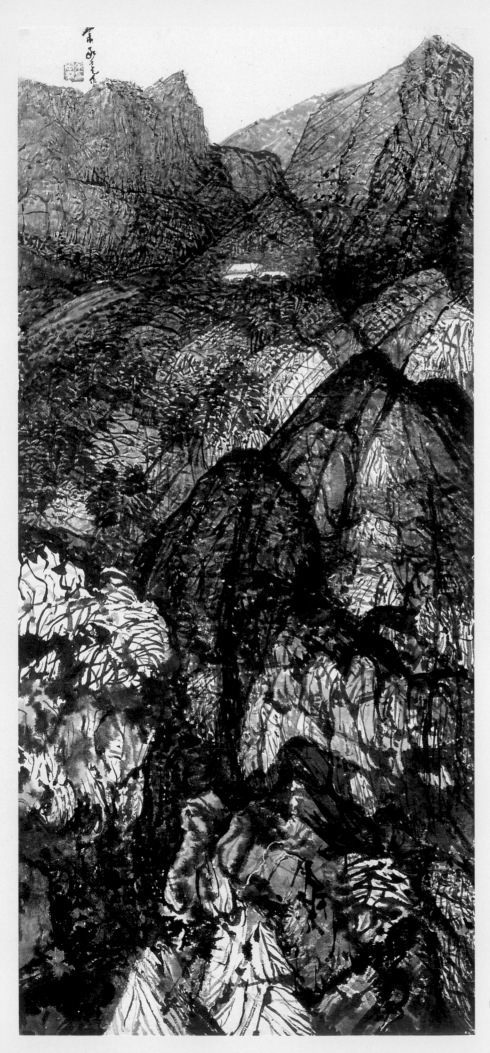

余承堯
山水
水墨

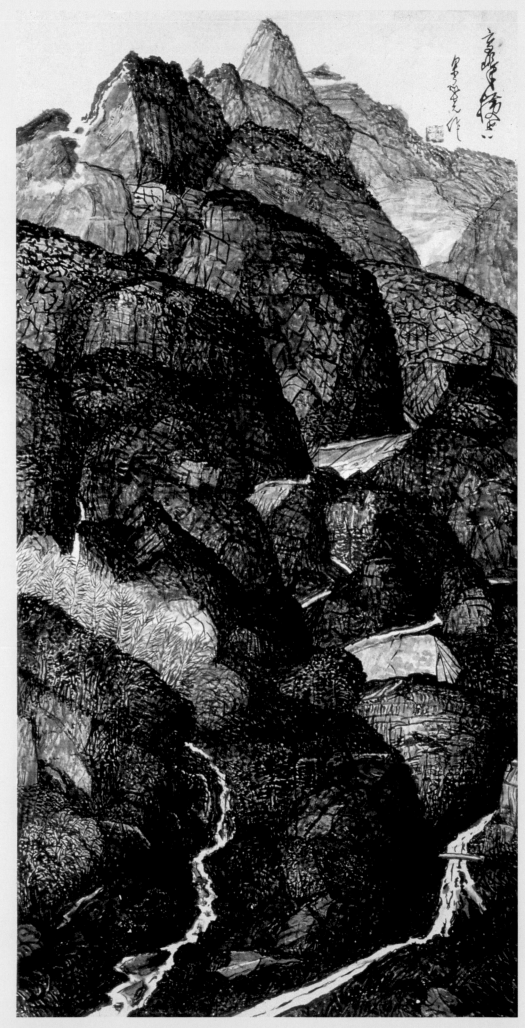

余承堯
高峰橫空
彩墨
120×60cm

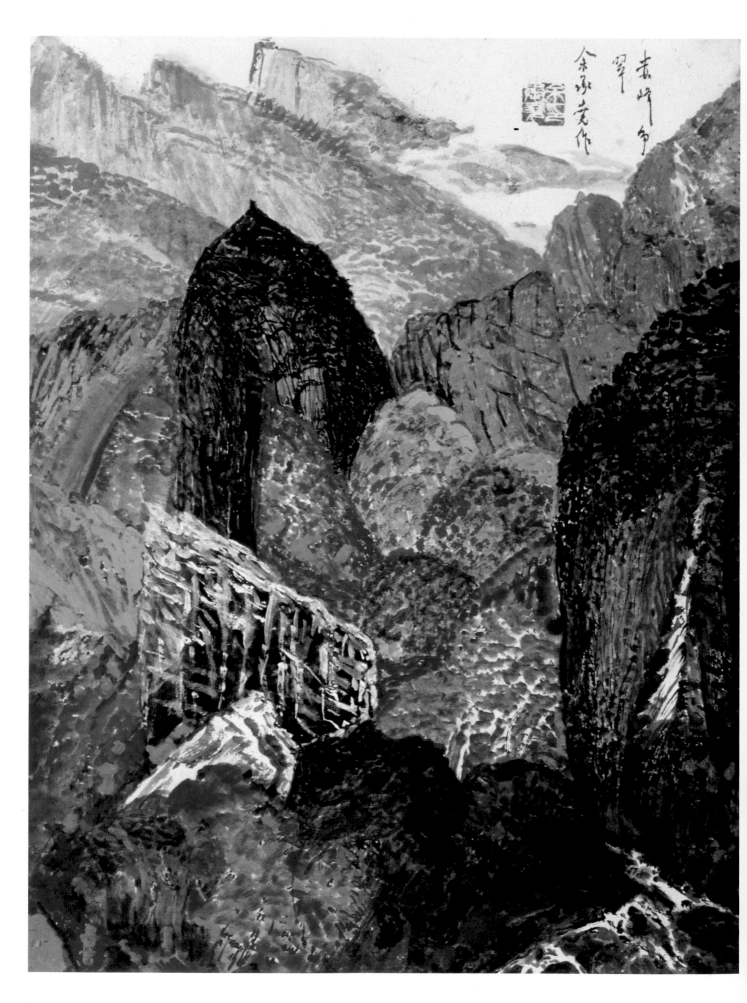

余承堯
赤峰爭翠
彩墨
46×34cm
（左頁圖）

余承堯
一柱峰
彩墨
50×60cm

類似信仰的一種生活態度與哲學，而非刻求藝術形式本身的完備，此近似宗教藝術；他們亦往往是官吏（如蘇軾）、道士（如黃公望）、隱士（沈周）、幕僚（如徐渭）或和尚（如八大山人與石濤），鮮少以專業畫家名世，此類似「業餘」精神；至於老年藝術則更符合了大部分水墨畫家的人生規律——眾所周知中國繪畫史上像北宋王希孟這麼「秀出天表」，十八歲就畫出〈千里江山圖卷〉的早慧藝術家並不多見，常見的例子是宗炳「老病將至」，才將畢生所遊的荊巫衡岳等名山勝景「皆圖於壁」[註99] 以自賞，或像郭熙作畫「雖年老，落筆益

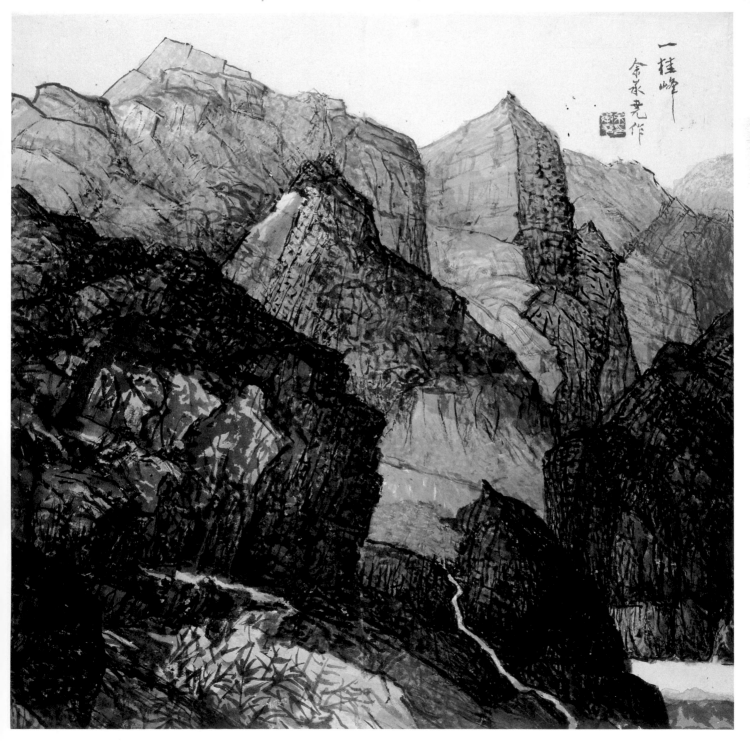

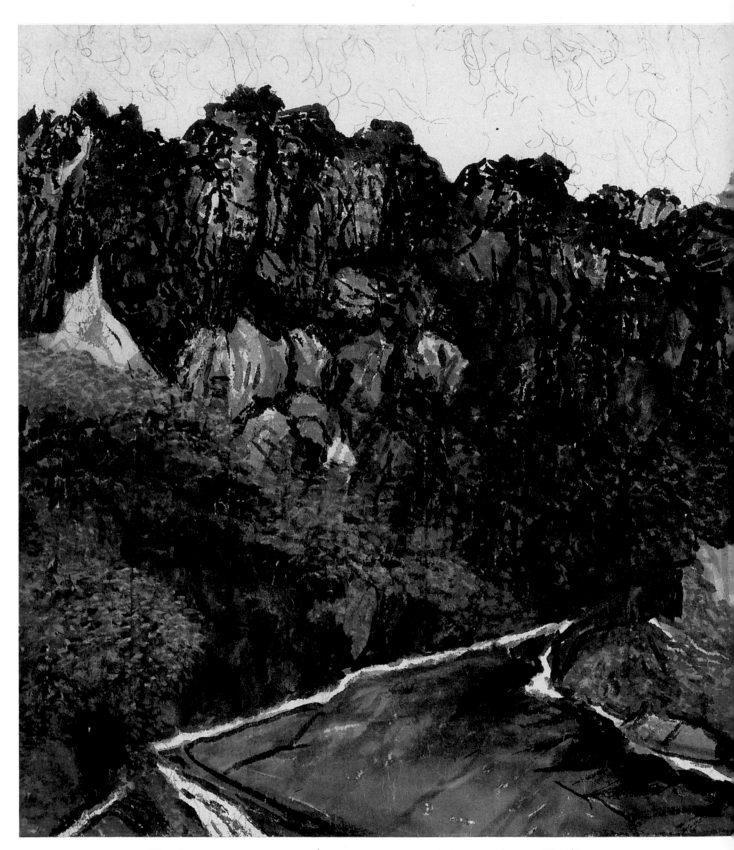

余承堯
山水
彩墨

壯，如隨其年貌焉」^{（註100）}，有老來作畫，愈
顯得高妙壯實的傾向；而已知倪瓚完成最早的
一張有年款的傳世作品〈水竹居圖〉時已四十
三歲，至五十五歲完成〈漁庄秋霽圖〉才「突

出地具備了倪瓚個人特點」；^{（註101）}徐渭
「半生落魄已成翁，獨立書齋嘯晚風」，^{（註102）}
遲至晚年才開始作畫；近代畫家黃賓虹晚年變
法，六十歲以前的畫作概稱為「早期作品」亦

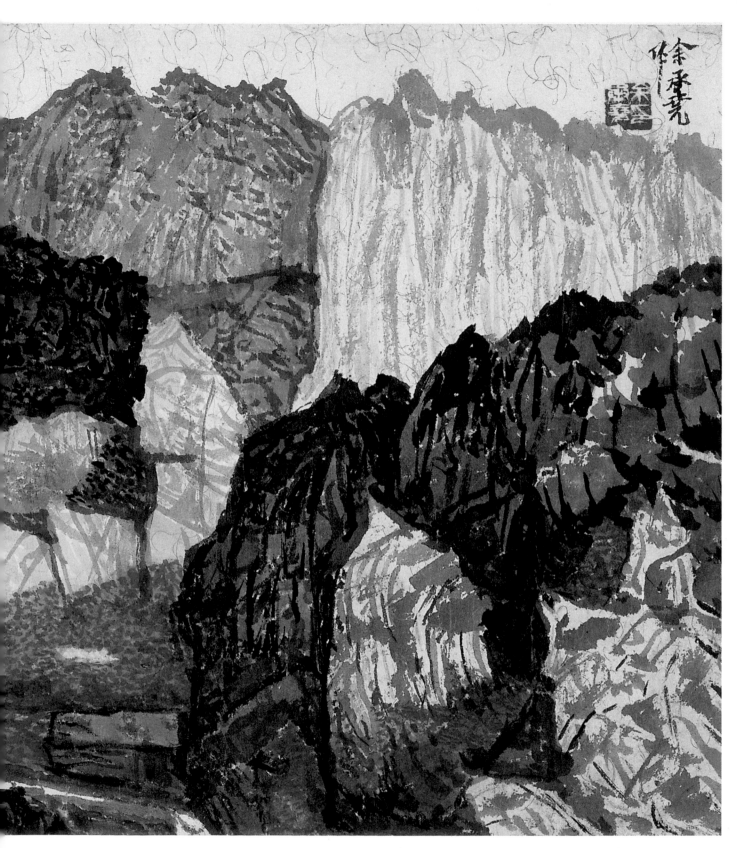

是不爭的事實。這裡所舉宗炳的例子或許還存有感性的回憶與主觀的抒情成分，但荊浩、倪瓚、徐渭與黃賓虹的例子則無疑地彰顯了中國畫家的共同的命運，而這種命運其實是中國繪畫的一種普遍規律，即突顯了中國繪畫側重老成、餘韻、內斂沉著的特殊審美要求。這種「老成」不是空洞的指向一筆一墨或具體可見的形式，因為中國繪畫精湛之處不是為了「再

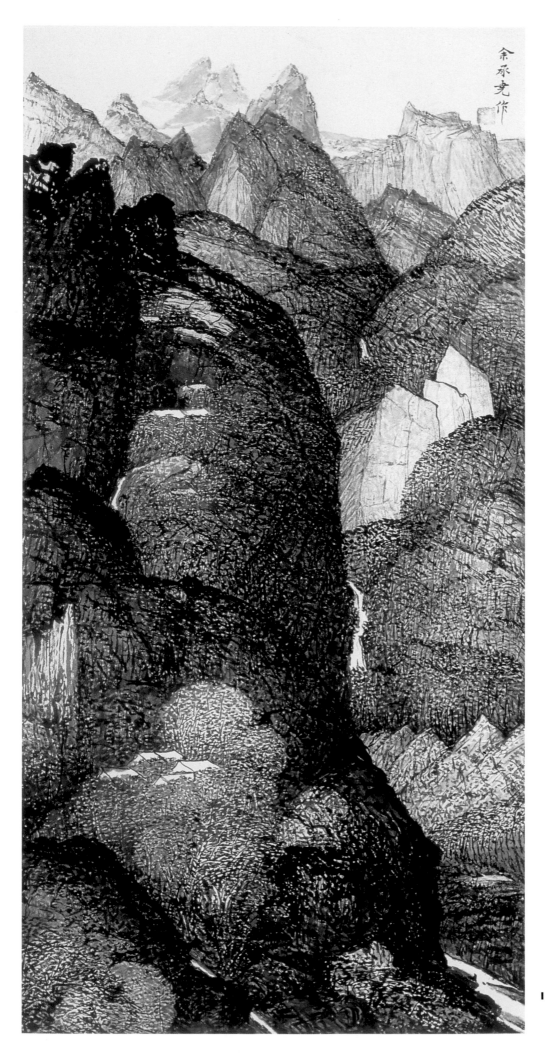

余承堯
山水
水墨
119.8×60cm

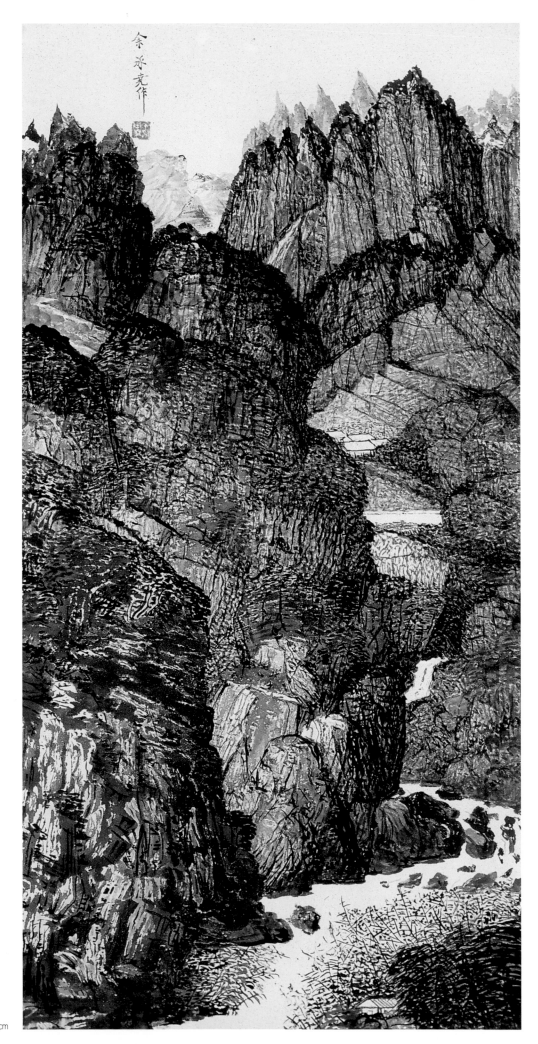

1 余承堯
　山水
　水墨
　118.4×59cm

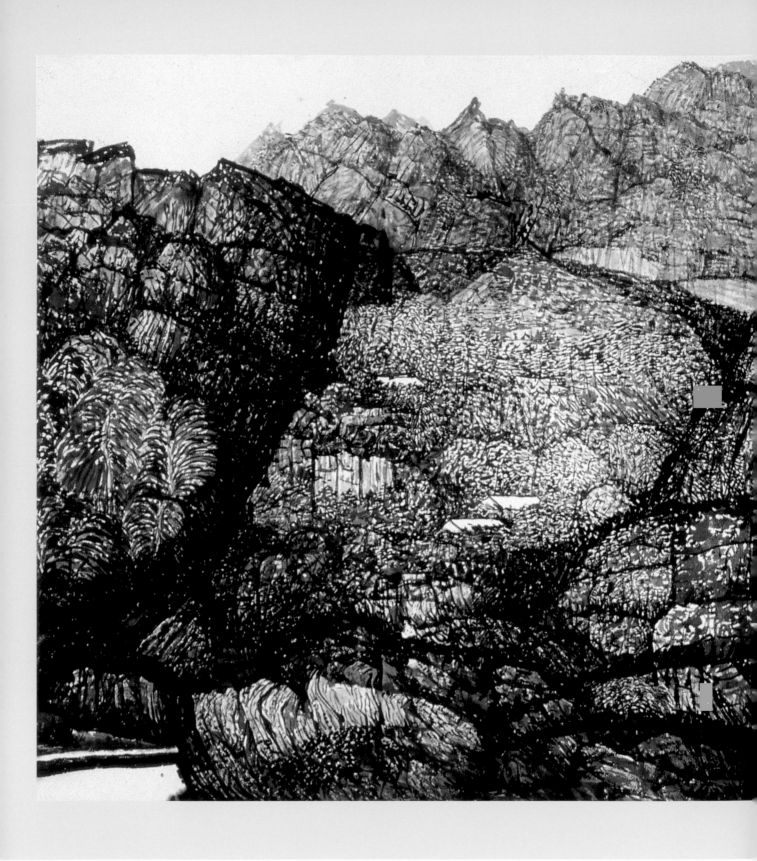

余承堯
挺峰並秀
水墨
60×120cm

現」、描繪客觀的對象物，亦不像西方繪畫直接去重視衝動的、本能的激情與表現性，而是爲了透過藝術手法去「表現」藝術家主體精神與內在感情與涵養，而年齡、歷練與內心的百轉千迴無疑是沉澱、錘鍊、昇華這種主體性與

內在感情的最自然的手段。余承堯在談及少壯時期的學習與老成時期的創造關係時，亦引用「學成規矩，老不如少。思通楷則，少不如老」的結論，這說明了他作爲一個起步甚晚的「後發」之人，對於藝術家的年齡，對於老成、思

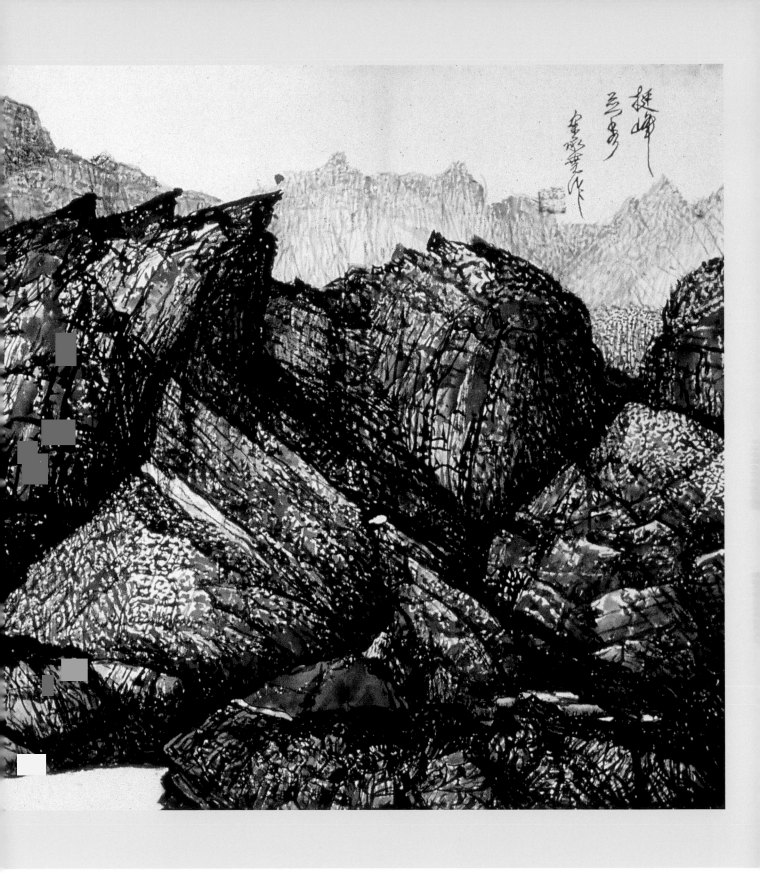

辨、權變、貫通在創作上所起的作用，具有相當程度的思考與自信。因此在這個廣義的素人定義上，「老年藝術」不但不是問題，而且還是中國繪畫發展進程中普遍的、有利的要素，那麼余承堯的繪畫成就，正如他詩中自問：

「美韻自然得，德音豈有疑？」^{（註103）}

余承堯的定位有「素人」之疑，部分原因起於王季遷曾經在一九八七年寫過一篇短評，文章中提到他作畫的動機與其天真的旨趣，和美國著名素人畫家摩西祖母（Grandma Moses）

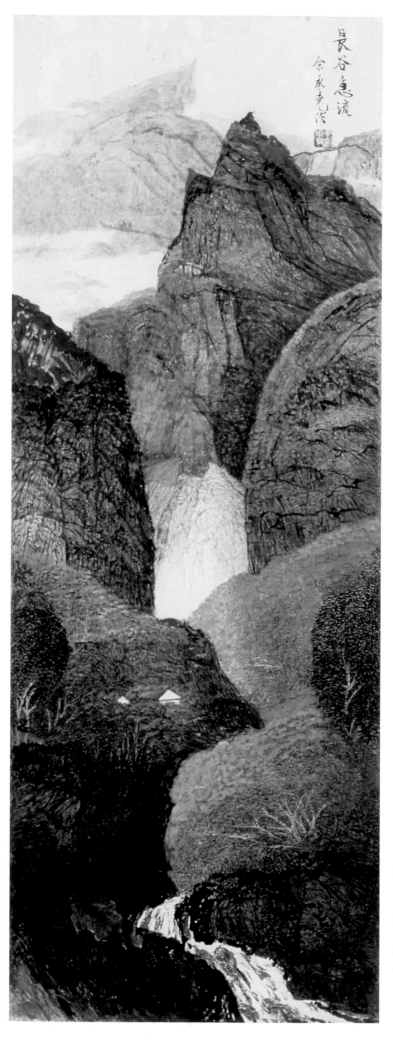

有相類之處。同時李鑄晉的文章也指出：「來台之前，他到處奔波，從未有執筆作畫的機會。來台之後，慢慢地憶起他一生在大陸所見的名山大川⋯⋯於是開始嘗試作畫。這樣的開端，在中國傳統裡是很少見的。即使在歐美的傳統中，也是相當稀罕的。我常將余承堯來與美國的一位女畫家，綽號莫西絲祖母（即摩西祖母）相比。」(註104) 雖然日後當余承堯的詩文與處世風格逐漸被發掘出來之後，李鑄晉隨即改變了他的看法，他甚至說：「這種比較其實並不切合實際。摩西祖母一直到自己當祖母之後才開使作畫，一生從不曾有過這方面的訓練。她的作品呈露她個人天眞無邪的風格，被歸屬爲『現代原始主義』。至於余承堯，我後來了解，原來他曾經受過教育，是一個中國傳統文人」；(註105) 從「素人」到「文人」，李鑄晉重塑了余承堯在他心裡的形象，以往的身分界定之說亦徹底改觀，但長久以來仍有許多人對余承堯的「藝術類型」採取保留、不予定位的態度。李鑄晉堪稱是最早發掘、賞識余承堯的少數知音之一，但即便是他，從一九六六年首次將余承堯作品引薦到美國展覽，到《千巖競秀》畫冊出版的二十餘年間，才逐漸進一步認識、肯定余承堯的「文人」背景，那麼就更遑論一些對水墨畫的守成、創新

余承堯
長谷急流
彩墨
117.5×43cm

或門派存有成見的人了。評論家董思白亦注意到這個特殊的現象，他寫道：「在往後的二十年中（1966年參加「中國山水畫的新傳統」巡迴展之後），雖然他未曾中斷地創作，但國內卻找不到一個地方可以接納他的作品展出。這與他在一九八六年首展在雄獅畫廊以後所受熱情之禮遇，真有天淵之別。」、「在那之前，余承堯在台灣是被畫展摒於門外的棄卒；在那之後，他卻是各大美術館、畫廊畫展中不可或缺的明星。」^{（註106）}我認為這個「天淵之別」，亦即對余承堯藝術的認識、界定與接納程度，恰如一張試紙，可以從中檢驗出過去半世紀以來台灣文化價值的遞變、畫壇的種種保守現象與現實面，以及在極端傳統保守與亟欲創新西化的劇烈變動下，對創作本體的麻木與蒙蔽。茲歸納如下：

（一）時代背景與政治氛圍使然：董思白曾仔細地分析過台灣藝壇長期忽略余承堯藝術的文化背景：在六、七〇年代，台灣為了對抗正在中國發生的文化大革命，政府推行「中華文化復興運動」以延續、發展傳統文化，整體藝壇的風氣相對保守，因此像余承堯這類「非傳統」、「無筆墨」的藝術家得不到應有的重視；「如此的氣氛不用說根本不適於西

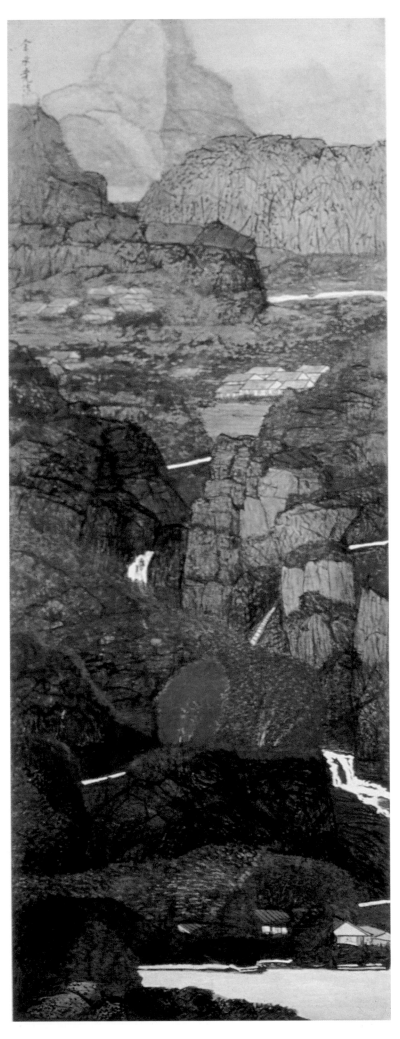

余承堯
山水
彩墨

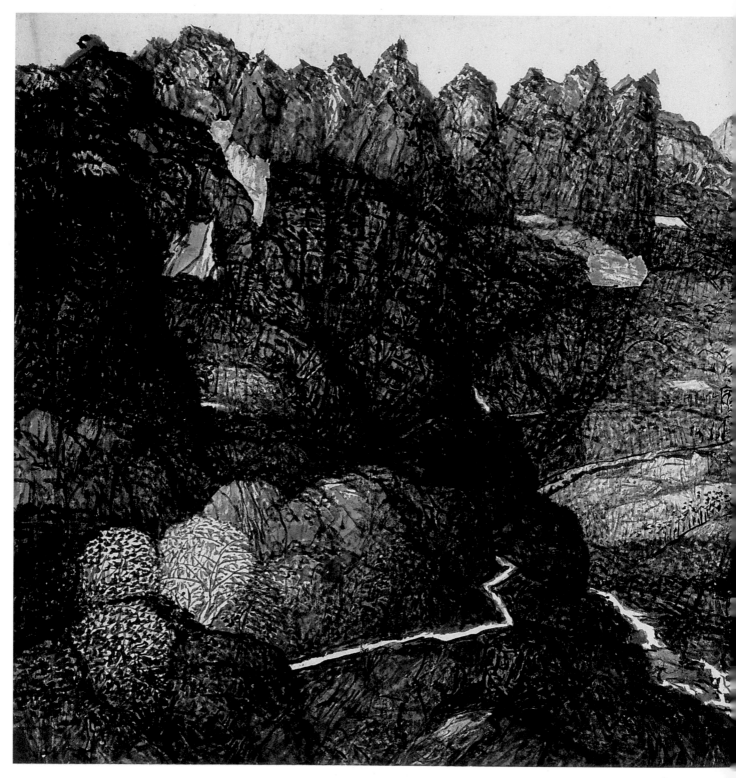

余承堯
峻峭連雲
彩墨

方新的現代藝術之引入，更不容許任何有『反傳統』或意味的『發明』，來干擾其對已面臨存亡危急關頭之傳統『國畫』藝術的拯救工作。余承堯的藝術，在當時看來，正是無益於那個『文化復興』運動的。」[註107]

（二）墨形式的保守與藝術家的馴化：在上述的時代背景下，水墨繪畫被工具化、意識形態化，藝術家在社會角色的扮演上必需向官僚、學院、公辦的展覽會靠攏，而兩者又互為表裡地產生出一種排他性的、一致性的審美傾向，使具有創新、獨立風格的藝術家難以得到立足與共鳴。這類藝術家當中尤以黃君璧擔任蔣宋美齡的繪畫老師、又擔任師範大學美術系主任長達二十餘年（1949～1971年）最為典

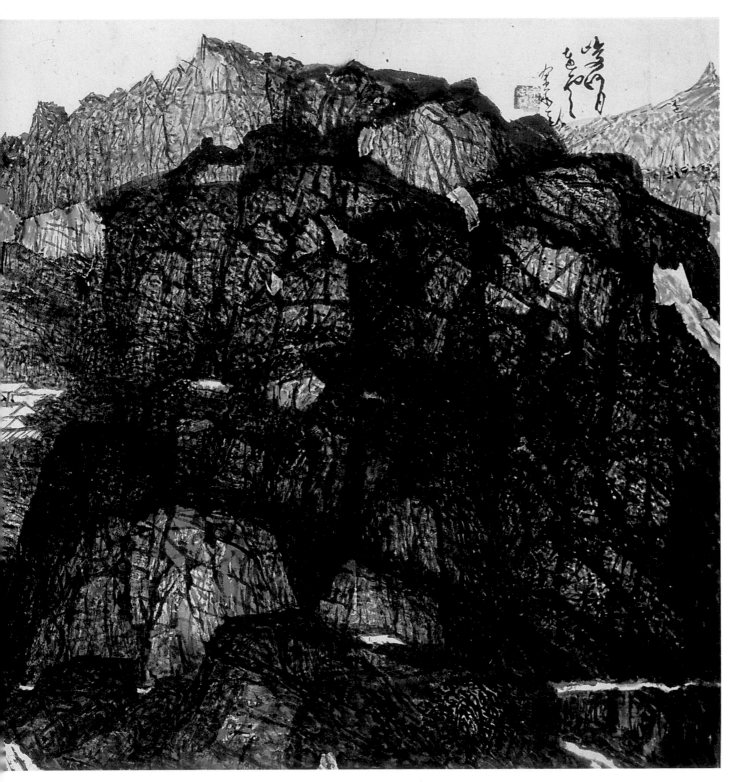

型，影響所及，青年藝術家亦必須熟習類似畫風始得從「全國美展」或「全省美展」中出頭，因此形成了「畫風全國統一」[註108] 的「並非健康的情況」，[註109] 類似的狀況在八〇年代以前的台灣藝壇、美術院校非常普遍，影響層面極廣，它對藝術家性格的扭曲、審美情趣的異化與扼殺，亦不可計數。在這種社會背景中，主張獨創與個性的余承堯不但在審美上得不到共鳴，在現實結構上，也因爲上無師承、下無弟子，缺乏「群眾基礎」而成爲藝壇的單兵。

（三）西化即創新的偏執：相對於上述的保守力量，六〇年代以來，台灣的畫壇也有積極創新的另一股力量，其中尤以「五月」和

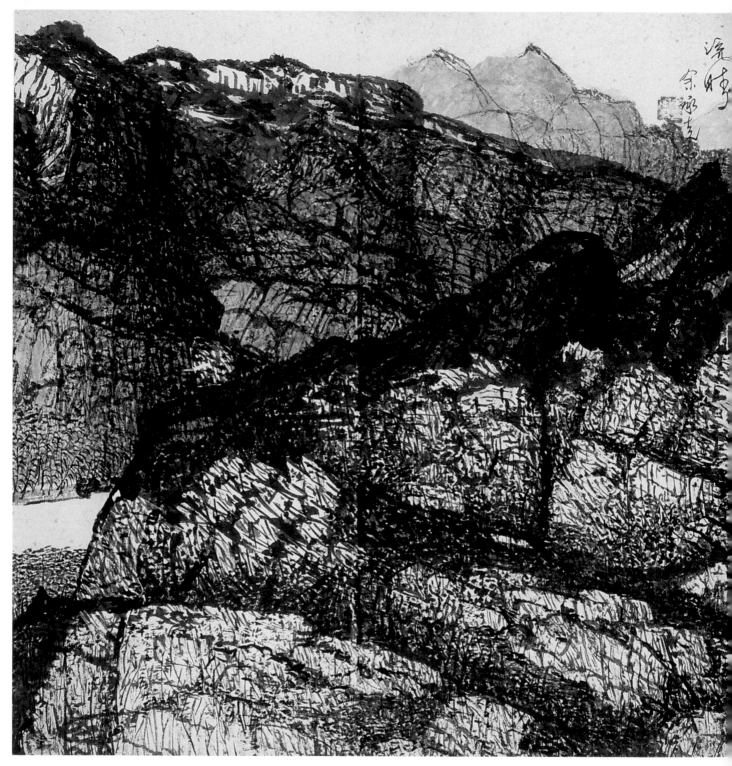

余承堯
山碧翠流勝
水墨

「東方」兩畫會的活動、展覽與論壇最受矚目。當時台灣的經濟發展與軍事穩定主要依賴美援與駐軍，因此與西方的交流和展覽經歷成了當時革新派畫家借以自立的基礎，並以「比早期現代繪畫更西化，時間上幾乎與歐美新興藝術同步」[註110]為藝術現代化的重要指標，李鑄晉一九六六年所籌辦的「中國山水畫的新

傳統」中，參展者都分別在思想與生活上與西方社會有極緊密的關係。在這種引西潤中、挾洋自重，或以西化為創新唯一手段的潮流中，與西方當代藝術無涉的余承堯亦再次成為思潮外圍的邊緣人。

在上述的時代背景和整個畫壇的氛圍影響之下，余承堯即使作畫不輟，並且獲得一些在

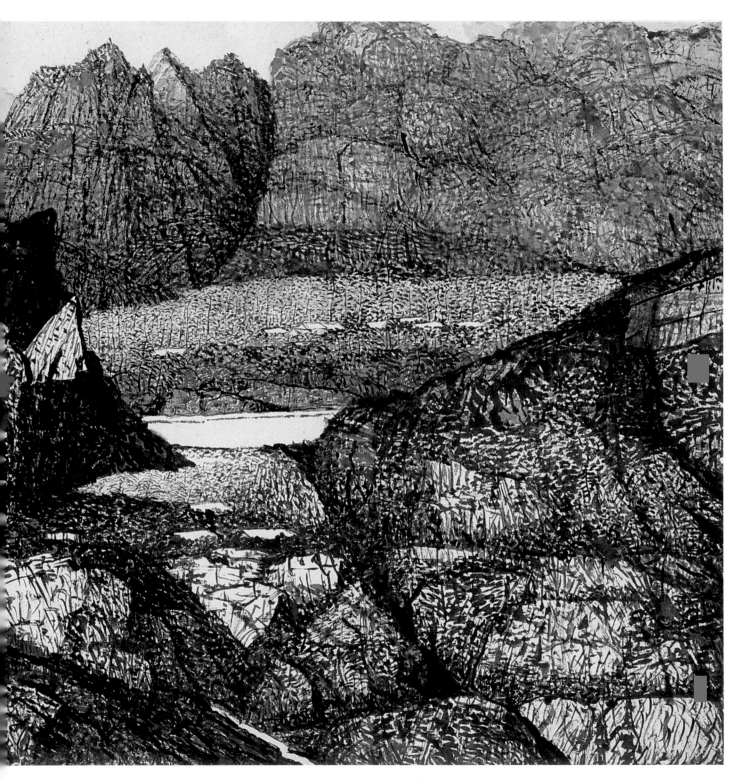

西方展出的機會，但在展覽第一線上的李鑄晉寫道：「他的畫展出來後，許多人都表示看不懂。」（註111）按道理說，現代藝術的表現形式及其訊息是必須透過教育才能被接收與欣賞的，相形之下，他的山水畫幾乎有著「老嫗皆解」的形式，觀眾卻反而看不懂，其原因何在呢？李鑄晉緊接著寫道：「然從純藝術的角度

來衡量，余承堯雖沒有傳統或西洋的技巧，但他卻已將內心的感受，自然而巧妙地表達出來。」李鑄晉這段話顯示了一般觀眾的預設立場——即狹義地從「傳統筆墨」或「西洋技巧」的有無去欣賞、去判定一件作品是否得以成立，而這種預設立場幾乎是廿世紀西潮進入中土之後，最典型的兩種解讀藝術品的偏見；因

此，我們可以說如何對余承堯的繪畫進行審美的判斷，所牽涉到的不再只是對一位畫家個人的藝術成就之判斷，而是整個時代對創新的定義、筆墨的實質內容之判斷，他的變革，亦不應視為技術或藝術家角色的變革，而是審美價值觀與創作論的變革。而我認為，廿世紀下半葉的台灣美術，若缺乏余承堯這個特例，水墨繪畫將會向兩個面向傾斜與沉淪，即1.形式的西化，也意味著筆墨情性的貧乏與中國古典美學的缺席。2.傳統筆墨的僵化，也意味著傳統美感被掏空、被形式化以及「中得心源」的枯竭。

中國的筆墨因為漫長的歷史積累和書法線條的高度提煉，已成為絕無僅有的一種審美形式，它往下發展，可以簡化成承襲古人一筆一墨、模擬自然一草一木的「外形式」，與西方美學中的線條、造形、質感無異；向上發展則可以以它特有的製作法則而發揮抽象的情韻、個性而成為「內形式」，並與藝術家的當下狀態、精神人格相連通，它的根本優勢，正是「追求藝術對主體精神境界的自決表現（表現論）」與「滲透在作品中的抽象審美意識（抽象美）」(註112)兩者俱足，但亟欲西化的現代藝術家，看不到中國古典美學中早已俱備的養分，而一味向西方取經、革筆墨之命，另一方面，傳統藝術家又因過度保守而抱殘守缺、徒具形式，使水墨畫更加暮氣沉沉。而余承堯的繪畫乃是將把筆墨推回到根本，使之平實地表達對象，又有具足的內在感情與自我個性，他的出現，一方面是對「沒有西化就不可能創新」的論調提出了一種反證，另一方面亦是對筆墨的因循、過度規範化做出一次大清洗。郎紹君在檢討這種規範化的審美慣性時寫道：「明清

以來，筆墨形式與表現的高度成熟與完滿、高度程式化與規範化，其形式與意蘊之間的轉化趨向定型、趨向公式化。不僅由於千萬次的筆墨重覆使它自身失去了容納新鮮思想意蘊的能力，也由於這種定型和重覆將作者與觀者的感覺、心理定向化、定勢化了。欣賞心理的定勢傾向對於創作和鑑賞成為一種巨大的惰性力。……然而傳統筆墨形式及其表達意蘊的奧妙精微又是客觀的存在，如何剝去其時代性的惰性層、發掘出其內裡的恆常性的東西，就成為革新者的歷史責任。」(註113) 使筆墨重回新鮮、注入思想，表達藝術家的抒情與感性，同時又兼具時代性與恆常性的價值，在這重重檢驗標準下，余承堯雖未立意革新，卻恰如其分地完成了這份「歷史責任」，為傳統繪畫立下了直指心性、繼往開來的標竿。

註98：余承堯，〈九十憶往〉，《聯合報》，1988年12月2日。

註99：張彥遠，《歷代名畫記》卷6。

註100：《宣和畫譜》卷11。

註101：楊仁楷主編，〈元代的書畫藝術〉，《中國書畫》，上海古籍出版社，1990。

註102：《中國歷代繪畫．北京故宮博物院藏畫》卷3。

註103：余承堯，〈題畫詩〉之三，《乘化室詩稿》。

註104：李鑄晉，〈遲開的花朵〉，《千巖競秀》序文。

註105：李鑄晉，〈余承堯的藝術〉，《樂之山水》序文。

註106：董思白，〈余承堯傳奇背後的社會文化意義〉，《雄獅美術》269期。

註107：同註106。

註108：黃君璧學生、前文化大學美術系主任田曼詩語筆者。

註109：沈以正語，見〈中國水墨畫對台灣大陸兩地繪畫的影響〉，《台灣地區現代美術的發展》，頁29，台北市立美術館出版。

註110：黃潮湖，〈中國現代繪畫運動的回顧與展望〉，《中國現代繪畫》，台北市立美術館。

註111：李鑄晉，〈記余承堯〉，《雄獅美術》189期。

註112：栗憲庭，〈傳統與當代〉，《重要的不是藝術》，江蘇美術出版社，2000。

註113：郎紹君，《論中國現代美術》，江蘇美術出版社，1988。

七 結語：獨創的典型

綜合前面數章所述，筆者認爲余承堯是近現代最具綜合成就的藝術家之一；所謂綜合成就，即體現在詩、書、畫、樂的總體文化素養，及繪畫語言的能力與悟性。在科舉廢除、西風東漸之後，幾乎所有廿世紀的藝術家都無可避免地涉入中西體用之爭、筆墨的形式與內容之辯，眞正能從總體文化入手而不著痕跡地「修養」出藝術作品者，可說鳳毛麟角，而余承堯即此類藝術家當中，既不故步自封、也無躁進造作，卻自成一家、開創新局的典型。茲將他之於時代的意義、藝術成就與定位分析如下：

（一）人物典型：就余承堯傳奇與豐富的生平所體現的意義有：1.他的閱歷、行路、體悟，如實地爲創作儲備了豐富的題材與驚人的能量，體現了藝術家「讀萬卷書、行萬里路」的眞諦。2.他能於官場與商場中急流勇退，投入創作後甘於淡泊，過著數十年「人不知而不慍」的生活，在一夕成名後又不爲名利役使，充分表現了超逸的人格特質。3.他於書畫藝術，不刻求成就、不博取名位，有「無爲而爲」的逍遙自適，態度近似道家。4.他一生心繫南管的存續，認爲「南管比詩重要，詩比書法重要，書法比畫重要」。（註114）爲復興南管音樂，他組織社團、撰文研究，並於晚年毫不吝惜地捐出大量書畫作品爲「漢唐樂府」籌募經

費，其輕忽自己作品、重視文化遺產的態度，正是「爲往聖繼絕學」的儒家風範。做爲一個藝術家，這種輕忽小技、珍視文化、利他無我的態度，看似與創作無直接關係，但事實上這些態度卻在藝術創作中起了巨大作用，余承堯畫中那種超脫時潮、清雅剛健的美感，也恰是從這種對古典文化的奉獻精神中昇華而來。

（二）作品意義：個人風格的完整演進：整體來說，余承堯在未開始作畫之前，就已經對山水美學與眞實山水的關係有著深刻的經驗與認識，而他長久以來在文學、音樂、書法和遊歷的總體修養又昇華了他經驗與認識的品質。這種相對穩定且成熟的精神特質，和習畫

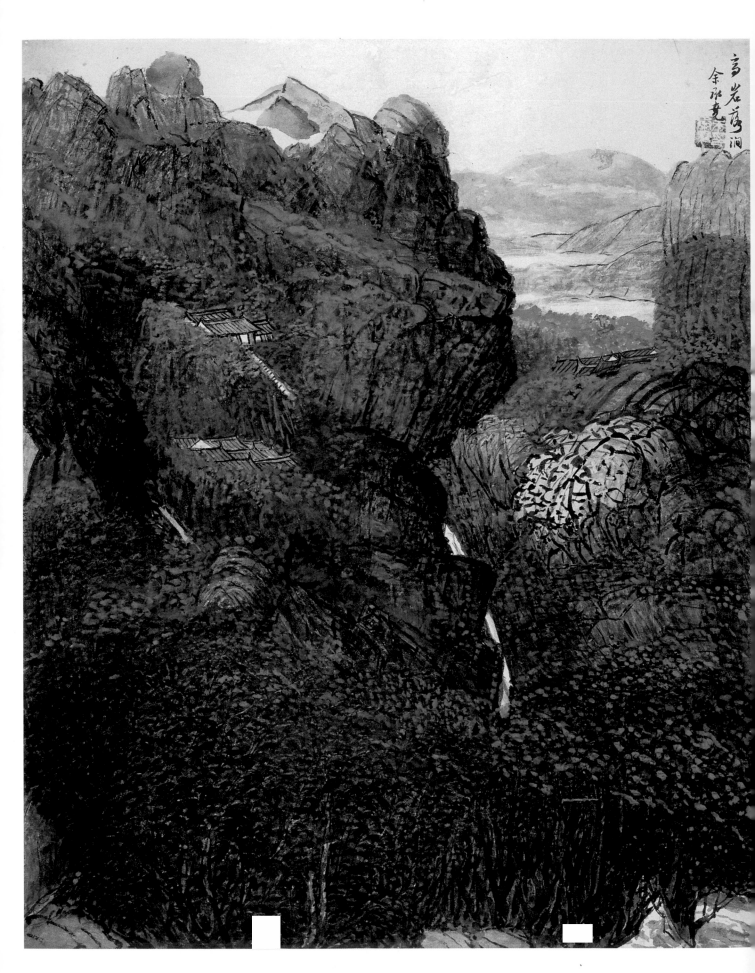

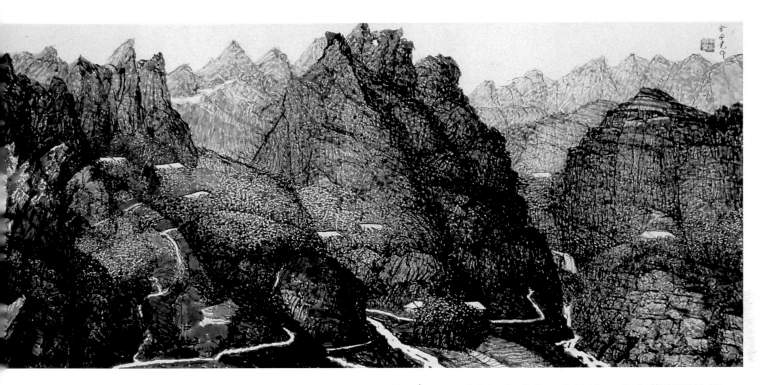

余承堯
山水
水墨
54×121cm

余承堯
高岩落澗
彩墨
60×48.5cm
(左頁圖)

之初堅持自創、相對稚拙的技法之組合，使他一生的作畫歷程成為美術史上極其罕見的例證：亦即他個人的繪畫演進，從初期到成熟時期的風格，從稚拙造形和雙鉤填彩的林木、無皴之皴的巖石肌理，到最後層次漸多、結構漸繁、色墨交融、並溶入了筆法性情的成熟之作，整個歷程非常近似一部中國山水畫史的發展之縮影，即早期繪畫有晉唐裝飾風格、圖經式山水的遺韻，成熟期作品有宋畫的完整、寫實、壯美與樸茂，他結構繁複的山水、彷若無止盡的筆意與層次，又有元人繪畫「進行式」的時間感與精神性。(註115) 而他鮮明創新的藝術面貌，亦與明清兩代標榜個性、反對擬古主義的藝術家相呼應。因此觀看他個人繪畫風格的演化，有如觀看中國繪畫由山水樹石的造形鍛鍊而內化成與自然的精神對話、由筆墨形式的精煉而抽象成主觀的感情表現、再由統合歷史傳承而逆轉成尋求獨立風格的完整歷史進程。

（三）求「生」與捨法：書畫藝術固然仰賴熟練的技巧來加以實踐，但中國歷來卻有「熟則俗媚」、「熟極則腐」的美學主張。(註116) 從「生」與「熟」的審美角度來看，余承堯的畫作並非全無缺點，他的部分作品有「太生」之憾，即用筆求實卻失之平板、層次與構圖明快卻失之簡略、畫意嚴實卻失之輕靈變化。看余承堯這一類作品，彷彿是一個技巧生疏的初學者、摸索者所為，或一個漫不經心的業餘者所為。然而值得思考的是：以余承堯行草書法筆線上的高度修養，為什麼會在繪畫上自曝這些缺點呢？又在他達到「作之久，習之熟，條理逐出，層次分明」的境界之後，為什麼仍會出現一些筆意與構圖相對生澀的作品呢？我認為這乃是余承堯刻意「求生」，反制熟能生巧、熟極而爛的一種自覺性做法。他不像一般的藝術家甘於守在古人窠臼或自我風格的安全地帶裡，而寧願將自己曝露於前無古人、後無來者、唯見當下的「生」的狀態中，

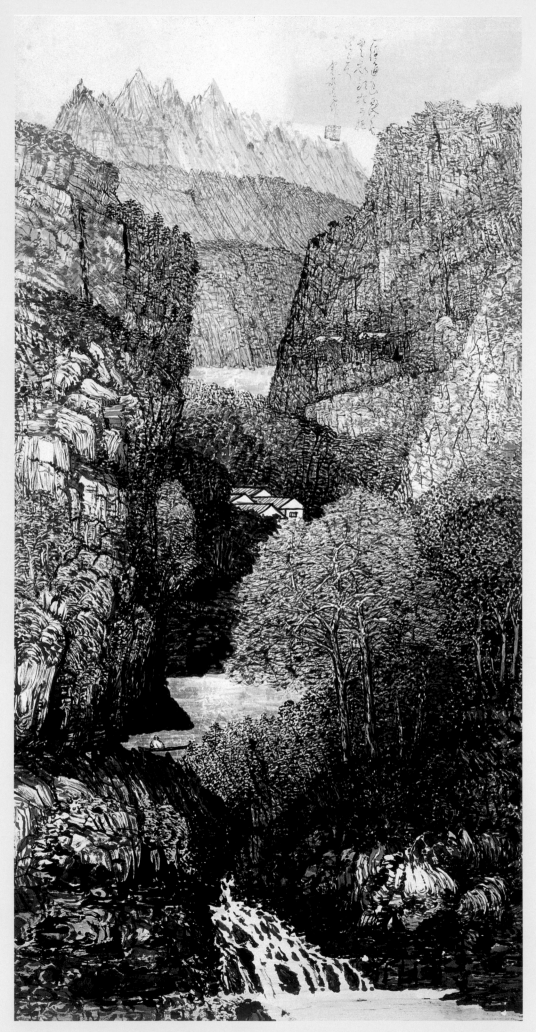

余承堯
幽壑流泉
水墨
135×68.5cm

他那些生澀、粗略的作品，即是「求生」時必需付出的風險與代價。爲了「熟中生」、^{（註117）}避免落入俗套，余承堯不但徹底拒絕了古人的筆意與皴法套式，亦在數十年間不斷發明、應用各種不同的筆法與皴法，又復在使用後加以變化，或「如筏喻者」^{（註118）}到達目的地後即予捨棄；他不斷在尋找法度，並使這一法度處於一種「常理」而非「典範」的狀態。正因爲如此，他的技巧看似顯而易見卻不可學，他的思想與創作狀態使人感到「遇之匪淺，即之愈稀」，^{（註119）}看似不難，但卻無從得知起始與終點、亦無從因循踵繼。然而就如倪再沁所言：「他的經歷、人格、技法雖沒有可供遵循的途徑，留下的幾乎是可望而不可及的一切，但把它放到整個美術史脈絡中來看，余老難以『學習』的風格才最能啓迪後人，必將爲水墨發展提供新的契機。」^{（註120）}

（四）造化與心源的重新詮釋：水墨畫發展至明清兩代之後，因襲風氣日熾，只一味強調「畫不在谿徑而在筆墨」、^{（註121）}「畫不在形似，而在筆墨之妙」，^{（註122）}筆精墨妙無限上綱的結果，凡筆墨以外如造形、構圖、題材等等都變成次要，「外師造化，中得心源」之說亦成了空談，畫家不但對自然視而不見、脫離現實生活，作畫亦缺乏心靈照會與思想源頭，「動則曰：某家皴點，可以立腳；非似某家山水，不能傳久。某家清澹，可以立品；非似某家工巧，只足愉人。」^{（註123）}完全以古代的經典爲品味依據，錯把演練前人的筆墨當作是創作行爲。這種盲從擬古的現象直到近代仍然存在，且在六〇年代國民政府「中華文化復興運動」的推波助瀾下被保護與合理化。余承堯的藝術觀念即是針對這數百年的擬古主義所

提出之反叛，他的作品引人重新思考山水畫在中國發源的緣由和它背後的寄寓，以及不論傳統或創新的必不可少之內在根據。石濤於十七世紀曾提出「今人法古，古人法誰？」的問題，對那些「只知有古、不知有我」的畫家發出扣問，三百年後我們從余承堯的畫作中清楚地看到「今人法古人、古人法自然」的道理，他不但重新詮釋、親自演繹了藝術家創發「法」的過程，亦喚醒了「法」與其對象——自然——的關係，他以作品證實此一關係一直都存在著，亦同時打破以仿古臨摹獲得此一關係的迷信；在這個基礎上，他的筆墨意識是一種直書胸臆、講求個性的自由形式與手段，而不是因襲重覆與形式主義之外殼，他的題目是生活經驗與觀覽的結晶，而不是無端的託辭與想像。透過對余承堯的繪畫之理解，我們再一次印證了古來最幽深、最具說服力的畫論絕不是空談，歷代名家的皴法、筆法也不是臨摹相襲，或憑空捏造出來，而是根植於藝術家對自然的體驗與創作上的內在需要，此即藝術家千古不變的道體與心源。

綜合如上所述，以及「藝術貴在獨創」的角度上來衡量，我認爲余承堯在藝術史上的定位與價值在其作品的特殊性與啓發性。我們的時代和其他歷史上任何時代一樣，都不乏時潮、流派、趨於一統的風格等「共相型」、「群集型」的藝術家，他們從表面上建構了一種趨勢，但也可能造成問題——而且是中國繪畫歷來最普遍的問題，即這些流派與時潮的創造者及跟隨者，在藝術創作上因追求趨於一統的形式風格而掏空了內容、減損了藝術家本應具有的個性化特質，而余承堯藝術的意義即在他既以殊異性格逆反了時代風潮、又以獨創性

切合了創作本質。一九四九年之後的台灣畫壇若缺少余承堯，勢必變得偏安、因循而平庸。我們可從以下幾個面向來看待他的特殊性與啟發性：1.就整個中國畫的繪畫歷史來看，在擬古的四王遺風、重商的揚州海上畫風盛行以後的數百年間，像余承堯這種風格獨特、力求創見且獲得高度成就的藝術家有如極其少見。2.就一九四九年國共分治後的台灣畫壇來看，相對於在保守的學院中或師承系統中畸形繁殖、抱殘守缺的「國畫」而言，余承堯的作品強烈地顯現出清新的生命力和能量，表面上看他的藝術與傳統國畫無直接關係，但從他畫論書論、詩詞戲劇的創作等結合「詩歌書畫」美學的創作路線來看，卻與正統繪畫精神遙相呼應，他的創作也據此並結合了個人的行旅與真實經歷，深化並豐富了水墨繪畫的內容。3.再與形式西化的現代水墨相比，余承堯的作品又超然地保持了「中道精神」，一方面他接續了傳統畫家的飽遊飫看、詩畫同工的創作精神，另一方面又以筆墨和結構的新意——而非假借任何西方形式——提出了山水這一古老題材的創新之可能性。經過這幾個縱向與橫向的比較之後，綜觀廿世紀下半葉的諸大名家，我以為從傳統「詩書畫一體」的角度來評余承堯，他的重要性僅次於溥心畬；論個性的解放與筆墨的高度結合，他的成就雖不同於江兆申但應與之等量齊觀；論繪畫技術層面的「文」，余承堯的技法不如張大千的富麗多變，但以文學情采對書畫藝術所發揮的「文」的作用來看，張大千不如余承堯的自然超詣，論「質」之真淳，則毫無疑問余承堯勝過張大千；再從革新與創發的角度上來看，余承堯的時代意義與影響層面廣度不及劉國松，但深度勝過劉國松，

若說劉國松是經過西方藝術思潮粹礪出來的利器，他的革命精神刺激並改變了當代水墨畫的面貌，那麼余承堯就是綿裡藏鐵、借古開今的鈍器，在他的撞擊下，水墨畫壇表面上紋風不動，但今古精魂為之震蕩，那些偽傳統、偽創新的作品在余承堯的對照下無不支離破碎。而綜合上述種種標準來衡量，亦即影響層面、文質之平衡，以及藝術實踐上同時涉及傳統、筆墨個性與創新等等標準來看，除上述幾位畫家之外，廿世紀台灣水墨畫界幾無堪與余承堯並提者。

余承堯一生的經歷和藝術成就，被大多數人視為一種傳奇與異數。筆者認為這個傳奇背後的意義，與余承堯的對水墨畫和總體藝術創作精神的啟發，目前為止還沒有被充分地討論與發掘，進而發揮他在美術歷史上應有的影響力。這個「名實不符」的評價上落差，在廿世紀兩岸的水墨畫家中幾乎無人可比擬。余承堯的書畫藝術從來反對形式主義，但中國書畫欣賞的竅門卻習慣以既有的筆墨形式切入，這種慣性正是石濤所說的「法障」，它使人只看到表象，對大師心靈視而不見。我認為只有回到「披圖幽對，坐究四荒」(註124)的樸素狀態，我們才能對余承堯的藝術重新加以審視，並從中再次發現藝術的理想境界，即造化、心源與代表自我精神的筆墨之合而為一。此一理想原是古來即有、於今仍在的，它可以串聯處於不同時空的藝術家，使之一脈相承、遷延百代，它是真正的傳統精髓、是藝術生命的中樞。

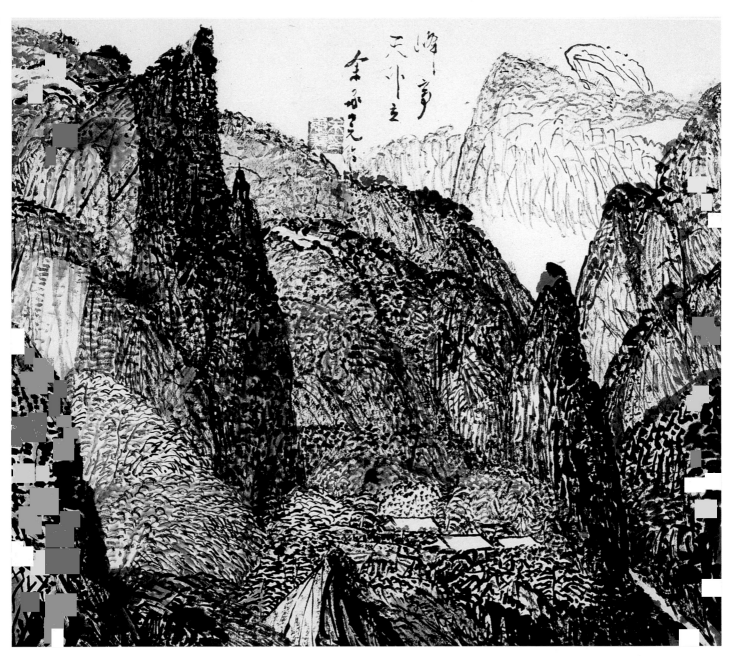

余承堯
峰高天外立
水墨
36×40cm

【附錄】

（一）詩作

曾觀高嶽色，未作劍峰詩。

絕壁無留土，飛泉有逝波。

崢嶸松逕遠，幽致水雲多。

每喜東南秀，春風舞薜蘿。

　　──〈畫後吟〉第一

創作憑誠意，眞情自啓通。

空靈千古論，具象一家風。

景物形骸外，山川變化中。

雲煙輕亂筆，水石各交融。

　　──〈畫後吟〉第二

祖繪流傳久，代生時世宜。
高賢無苟作，大雅不相師。
美韻自然得，德音豈有疑？
自來新發現，都在細思維。
——〈畫後吟〉第三

故有詩書畫，靈通一貫真。
山風來座側，雲石倚天濱。
重疊文章淡，光明翠綠新。
寄身高下處，興發益精神。
——〈畫後吟〉第四

（二）繪畫自述

唐白居易說得好，「文章為時而著，詩歌為事而作」，這是很恰切很有價值的見解。凡是寫作或歌吟，都不能離開時代。失了時代，便不能肩負時代，即使有極好作品，也沒有時代和個性的存在可言。沒有個性的藝術，不但沒有什麼價值，也不足為人們樂於欣賞，或者得到讚嘆，終必流於氣息奄奄，有如古董，雖具欣賞外形，但其所含意義就較低了。人們所以欣賞古物，為的是重視那一時代的藝能，保存愛護，目的在於繼往開來，啟發另一時代的學人智識，使這個園地，不至於荒蕪，且可培植更佳種子，發揚光大，宏開異采，藉表民族所具獨特的性格一部分，使悠久史中，蘊藏儲蓄的智慧，一旦坏土而苗，成幹分枝，開花結子，毫無遺憾地，顯現出本來面目與精神，照耀寰區。這自然是歷史遺傳，社會暗示，一種民族性賦予的成果而無所疑問，我想文章與詩歌的寫作，既然如是，繪畫也應該如是。有了白居易倡導的寫作觀念，便不會脫離時代，那麼繪畫要為真而寫，纔能得其真髓，這個真，不是攝影的寫真，而是客觀上想像的真。在現代，什麼學術科學，都是在求真。唯其真，纔能徹底了解，纔能表達極高智慧、靈感，有清清楚楚地描繪，結結實實地創造，不株守故有常規，技法自然，領略自然，具備形象，擴大觀念領域，如此便不為過去成物所束縛、拘牽、章法圍限，自自由由地，意之所向，構

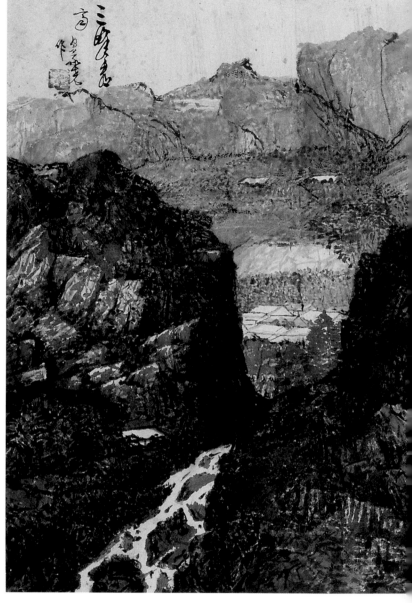

余承堯
三峰看齊
水墨

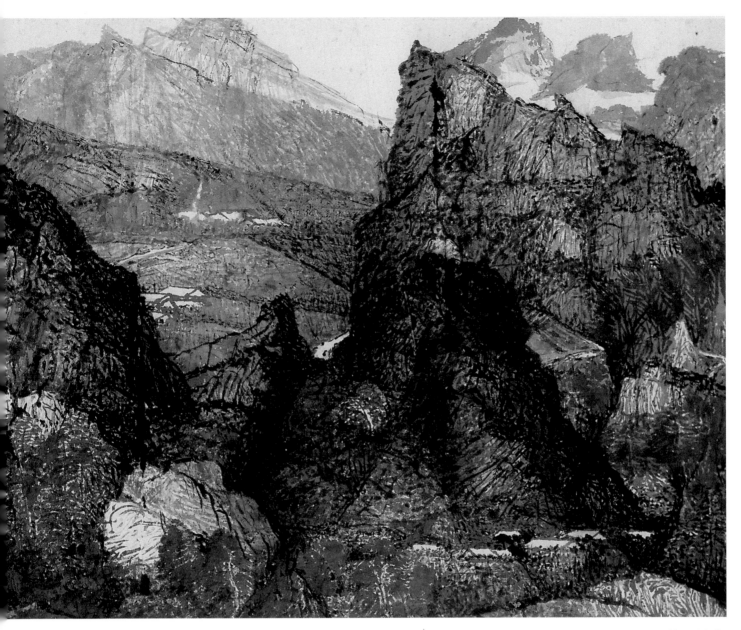

想、造形皆可隨心所欲,而成就尺幅千里之圖畫。這個得自平常所見到材料,經過熟思淨濾之後,累積胸中,寫在圖上,是我作畫的一點想法,對與不對則不敢自信。我過去許多年中,過的都是軍人生活,流動性太大,沒有安定環境,也沒有充足時間,可資研討什麼其他問題,只有抽暇閱讀文學上有關書籍,更談不上繪畫,因為軍人關係,到處喜歡登山臨水,察看形勢,對於山形水態比較深入一點。退役歸來,生活壓迫,於三十八年來台,就依附市

場,謀作生活根據,豈知努力多年,終因缺少長袖,不能善舞,於是退出,靜坐室中,十分無聊,清晝難遣。四十四年初執筆,擬作圖畫。隨意塗鴉,不成樣子,那年已是五十六歲之年了。有人笑我,既無師承,又無粉本,何以作畫?正在躊躇之際,想起了杜少陵題畫詩,說什麼十日畫一水,五日畫一石,能事不用相促迫,心理上覺得放鬆了許多。能事既然不必著急,那麼就寬寬閒閒寫,畫得成就給他成,畫不成就給他不成,有這麼多時間,就做

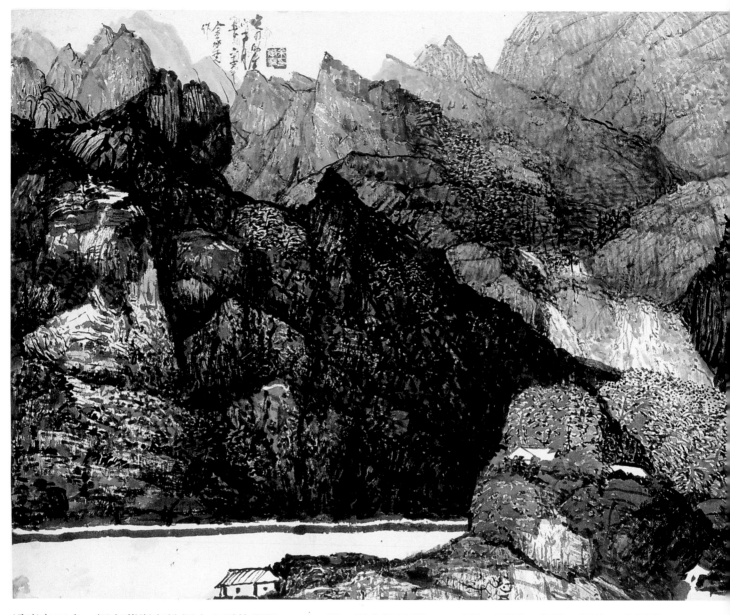

這麼多工夫，好在藝術在於個人心靈的發展，不一定要跟人學些什麼。但是到了臨紙落筆的時候，許多問題就紛沓而來，一山一水，一樹一石、一花一草、一壑一邱、岡巒起伏、危崖削壁、列嶂相高、群峰相錯、遠近距離、高低層次、明暗向背，既無尺度可比，又無模型可習，茫茫山野，何處可作南針。只有一次又一次，不斷地向自然景物、自然結構請教，遠看近觀，細視密察，久而有得，寫於圖面，積少成多，由略而詳，由暗而明，如黑夜忽然開朗，自窄徑而通衢，自幾寸大的畫面，而盈尺，再由盈尺而二、三尺，而五、六尺，最後至尋丈。這是從主觀上經過自己的選擇，舉其善且美者，尋思之、涵泳之，山川氣勢，風物景色，巖岫瀑布，溪澗岡巒，邱壑茂林，密樹林野，觀摩而來。台灣山水，景物甚佳，有高山峻嶺、茂林修竹、斷崖深谷、危壁懸泉、急澗巖灘，隨在可為學者取法。其峭拔挺秀、平淵飛流，如同大陸西南北各處特有之佳構，唯樹木針葉外，大都枝葉茂密，頂作圓形，遠望便覺整整齊齊，以之入畫，披展不惡，因而懷想從前經過西南北各省，高巖遠岫、石骨崢

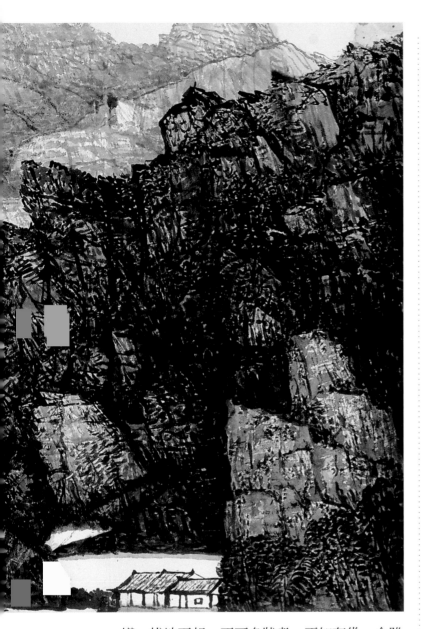

具體而中肯，帶有情感筆調，獨特意象，與畫之至境，亦無不同。在靜室之中，細思往跡，雖形體不全，景象迷糊，不能傳眞，但略約胸襟，寄之以意，增其背景，亦可恍惚。何況繪事，不專主形似，意之所在，筆之所揮，落紙縱橫，重疊濃淡，一時雖覺雜亂無章，作之久、習之熟，持而不捨，必有如暗室中，忽放光明，條理逐出，層次分明，說不上瀟灑絕塵，充滿活力，要亦不至於停滯無韻，氣晦若枯。可知如實表達，實爲造形首要之圖，拙作華山劍秦蜀道中諸圖，皆以記憶印象爲據，像不像不計也，至若借景於川桂，爲石峰嵯峨峭拔爭奇，遊觀於湘粵邊區，盤石高聳，絕頂茂林之美，其他佳境，隨處皆可取材，增光畫幅，斯不論矣。至於工具僅備寫字毛筆數枝、研石一個。有人云工具愈少，愈能表現其風格，其言亦有可味之處。

嶸，拔地而起，不可名狀者，不知有幾。今雖海峽遠隔關山阻絕，略一回憶，如在目前。追念前塵，萍蹤已渺，然微吟草稿，尚在手邊，展而視之，有如坐對，始知遊觀之詠，均有畫意存在，益信摩詰畫中有詩，詩中有畫，是有所因，而隨筆成章，高吟乎景物之外，遣詞於畫圖之中，抽象乎？具象乎？不象乎？興之所至，意之所含，混然融化，胸中無窮之氣，奔到筆端，奪手而出，圖上面目，煥然一新。此詩之表達情趣，與畫中表達意境，固無二致。詩之藉山川景物，以發抒情感，用簡單句法，

註114：李賢文，〈余承堯出現的歷史意義〉，《余承堯百年回顧展》，國立台灣美術館，1999。

註115：「進行式」一詞見董思白，〈余承堯傳奇背後的社會文化意義〉，《雄獅美術》269期。

註116：賀貽孫〈詩筏〉所論即是典型例子。

註117：吳德旋，《初月樓論書隨筆》。

註118：語見《金剛經》。

註119：司空圖，〈沖淡第二〉，《二十四詩品》。

註120：倪再沁，〈萬峰逶迤拔地開——論余承堯的山水〉，《雄獅美術》269期。

註121：陳繼儒，《眉公論畫山水》。

註122：王時敏，《西廬畫跋》。

註123：石濤，〈變化章第三〉，《苦瓜和尚畫語錄》。

註124：宗炳，〈畫山水序〉。

余承堯生平大事年表

■ 就讀日本士官學校時的余承堯

■ 戴帽子的余承堯（藝術家出版社提供）

1898年	（清光緒24年）二月十九日生於福建省永春縣洋上鄉阪內厝。名舜，字承堯，上有五兄二姊，排行第八。
1899 年	一歲。失恃。
1909年	十一歲。（或1910）失怙。
1910年	十二歲。入木器店做學徒，學會家具的畫工、漆工與雕花。
1911年	十三歲。入洋上小學就讀。
1915年	十七歲。跳級進入福建省立永春第十二中學。
1917年	十九歲。投筆從戎，參加革命軍掃蕩軍閥。
1919年	二十一歲。與鄭智女士結婚，旅居廈門鼓浪嶼。
1920年	二十二歲。結識日籍律師瀧野，偕瀧野一起來台灣學習日文。旋東渡日本，受新加坡僑領、永春同鄉李俊承資助，就讀日本早稻田大學經濟學系。
1921年	二十三歲。轉入日本東京陸軍士官學校步兵科就讀，改習軍事。初聞源自中國、東傳日本的「難波節」、「長唄」音樂，埋下終生推廣南管音樂宏願的種子。
1923年	二十五歲。日本東京陸軍士官學校步兵科二十期畢業。歸國後出任黃埔軍校戰術教官。長男余伯翔出生。
1927年	二十九歲。晉升陸軍上校，轉任陸軍四十九師教導團團長。
1928年	三十歲。升任陸軍四十九師軍官訓練總隊總隊長。
1930年	三十二歲。任閩西戰區臨時指揮官。長女余淑文出生。

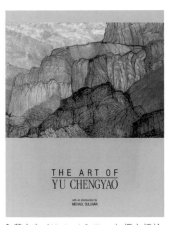
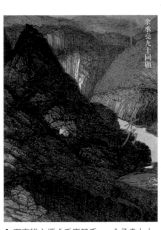

▌蘇立文（Michael Sullivan）撰文評論
《The Art of Yu Chengyao》，漢雅軒出版
（1987）

▌石守謙主編《千巖競秀——余承堯九十
回顧》，漢雅軒出版（1988）

▌徐小虎與李渝為余承堯畫作撰寫評論，分別發表於1986年5月號《自由中國評論》
與1989年1月號《當代》。（右二圖）

1931年	三十三歲。晉升陸軍少將，任福建省省防軍參謀長。
1932年	三十四歲。次女余湘文出生。
1933年	三十五歲。策反翁照垣旅長、敉平蔡廷鍇所率十九路軍在福建漳州所發動的「閩變」。
1934年	三十六歲。奉蔣委員長令出任興泉永討逆軍司令。三女余綺文出生。
1936年	三十八歲。次男余伯鴻出生。
1937年	三十九歲。中日戰爭爆發。奉派巡察平津、平漢地區部隊之軍防軍紀。
1938年	四十歲。奉調軍事委員會委員，任第三戰區軍防紀視察專員。
1943年	四十五歲。洛陽大戰失利，奉蔣委員長派赴潼關擔任總督戰官。
1944年	四十六歲。晉升陸軍中將。
1946年	四十八歲。對日抗戰勝利後，以國府軍事參議院中將參議職申請退役。返鄉經營運輸公司，後轉營藥材生意，往來廈門、台灣、新加坡。
1949年	五十一歲。來台訪友。適逢國民政府撤退遷台，未及將家人接應來台，從此獨居台北。經營藥材生意，此後數年以讀書、作詩、賞畫遣興。
1952年	五十四歲。在台北永春同鄉會成立「古樂組」。
1954年	五十六歲。嘗試作第一張畫。
1956年	五十八歲。（約）開始作畫自娛，淡出商場。
1963年	六十五歲。六月在台北展出畫作，黃君璧感其畫風「純真脫俗、細緻而淡泊」，與之互換作品。旅美美術史教授李鑄晉在國樂家梁在平台北家中首次親睹余承堯畫作，並由梁在平陪同拜訪余宅。

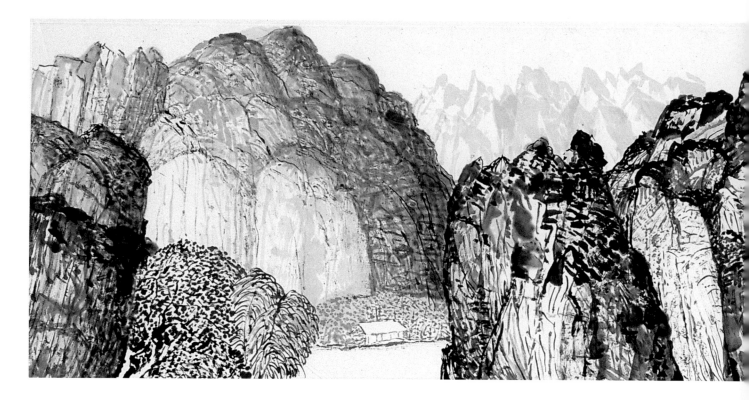

1966年 六十八歲。與莊喆、劉國松、馮鍾睿、王季遷、陳其寬等人參加「中國山水畫的新傳統」聯展，由李鑄晉、羅覃（Thomas Lawton）合辦、洛克斐勒基金會贊助，在美國各地巡迴展出兩年。

1967年 六十九歲。（約）完全退出商場，倚靠總統府撥發的節日慰問金度日。

1968年 七十歲。在《福建文獻》月刊發表〈泉州古樂〉論文，詳述南管歷史淵源與理論根據。

1969年 七十一歲。（約）完成〈山水四連屏〉。

1971年 七十三歲。十月二十五日，梁在平夫婦與王季遷、吳子丹一行四人到訪，席間展讀〈山水四連屏〉，王季遷當場預定一件八屏山水。發表〈晚明吾閩名公之尺牘小品〉於《福建文獻》。在台北閩南同鄉會成立「中華南管研究社」。作〈長江憶寫圖〉初稿。

1972年 七十四歲。二月十二日完成〈山水八連屏〉，數日後與〈山水四連屏〉一併售予王季遷收藏。發表南管入門文章〈南管音樂問答〉於《中國樂刊》。陸續完成《五音弦管（南管）源流考》、《閩南語與古聲韻》、《泉州南戲》、《乘化室詩稿》三卷、《乘化室詞稿》一卷、《閩南古樂簡介》等著作；另有《玉堂春》、《國姓爺》、《李亞仙詩酒曲江池》、《琵琶記》、《雪梅教子》、《四十二指套‧曲牌綜合詞》等劇作、曲論多本，唯個別著作之確切年代不詳。

1973年 七十五歲。完成〈長江萬里圖〉。

1977年 七十九歲。九月在紐約中華文化中心舉辦首次海外個展。

1981年 八十三歲。開始教授陳美娥南管樂理及史論，後收陳美娥為義女。

1983年 八十五歲。陳美娥成立「漢唐樂府」，推廣南管研究與演出。

1985年 八十七歲。獲邀參加「中國傳統繪畫新潮流」聯展，在法國與美國展出。

1986年 八十八歲。應邀參加「現代中國山水畫」聯展，在美國科羅拉多州和紐約展出。十月在雄獅畫廊舉辦個展。

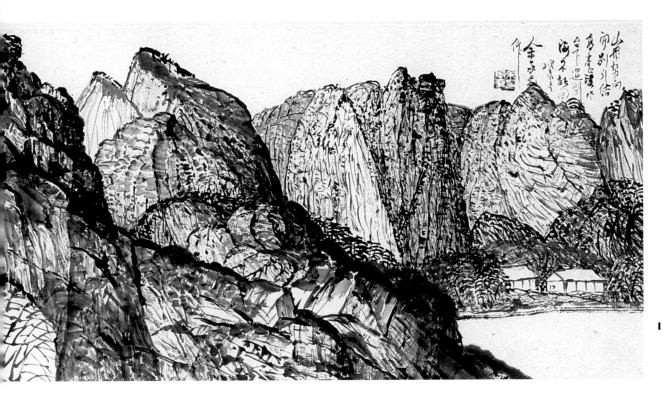

余承堯
山形勢向開
1988
水墨
34.5×137cm

1987年　八十九歲。漢唐樂府聘余承堯為永久名譽會長。三月遷入「漢唐樂府」與義女陳美娥同住。七月參展在新光大樓舉辦的「當代水墨畫展」，首次展出〈長江萬里圖〉。九月在雄獅畫廊舉辦第二次個展。十月於香港大會堂個展，英文畫冊《The Art of Yu Chengyao》、《Magic Mountains: The Art of Yu Chengyao》同時出版，余承堯親赴香港，並與睽違近四十年的家人見面。十二月獲教育部頒發「民族藝術薪傳獎」。

1988年　九十歲。雄獅圖書出版《余承堯的世界》。十二月歷史博物館展出「余承堯九十回顧展」、台北漢雅軒畫廊舉辦「余承堯近作畫展」。《千巖競秀：余承堯九十回顧》畫冊出版。

1989年　九十一歲。十月獲聘中華民國文化資產維護學會名譽會員。返回廈門、永春省親。

1990年　九十二歲。於雄獅畫廊、台北漢雅軒舉辦書法個展，為「漢唐樂府南管梨園戲研究學會」籌募基金。

1991年　九十三歲。返回廈門定居。

1992年　九十四歲。永春洋上鄉余氏宗祠修建落成，返鄉祭祖還願。雄獅畫廊舉辦「余承堯、顏水龍畫壇雙瑞展」。

1993年　九十五歲。四月四日逝世於廈門。

1998年　雄獅圖書出版社出版《隱士‧才情‧余承堯》

2005年　藝術家出版社出版台灣近現代水墨畫大系《余承堯》

感謝以下單位及個人、藝術界的朋友與先進，為本書提供寶貴意見、資料、圖片及考察旅行時的協助：

余承堯家屬（福建）、陳美娥暨漢唐樂府、王賜勇暨家畫廊、黃承志長流美術館、倪再沁暨國立台灣美術館、李賢文暨雄獅美術資料室、陳秀從、廖志祥、黃秋雄、黃其文暨漢雅軒畫廊、洪致美、周海盛、王爲河、鄭在東、郭娟秋暨蔡雅琴、李銘盛、福建省永春縣對台辦公室、洪惠鎮（廈門）、羅中立（重慶）、匡渝光（重慶）、羅平安（西安）、史武進（華山）、杜三鑫、陳宗琛。

國家圖書館出版品預行編目資料

〔台灣近現代水墨畫大系〕余承堯──時潮外的巨擘
= Contemporary Taiwanese Ink Painting Series / 林銓居 著. -- 初版.--
台北市：藝術家，2005〔民94〕面：21×29公分. 參考書目

ISBN 986-7487-56-7（平裝）

1. 余承堯 - 傳記　2. 余承堯 - 作品評論　3. 余承堯 - 學術思想 - 藝術　4. 畫家 - 中國 - 傳記

940.9886　　　　　　　　　　　　　　　　　　　94013804

〔台灣近現代水墨畫大系〕
Contemporary Taiwanese Ink Painting Series
余承堯──時潮外的巨擘

林銓居 著

發行人　何政廣
主編　王庭玫
責任編輯　王雅玲·謝汝萱
美術編輯　鄧楨樺

出版者　藝術家出版社
台北市重慶南路一段147號6樓
TEL：（02）2371-9692～3
FAX：（02）2331-7096
郵政劃撥：01044798 藝術家雜誌社帳戶

總 經 銷　時報文化出版企業股份有限公司
桃園縣龜山鄉萬壽路二段351號
TEL：（02）2306-6842
郵政劃撥：00176200 帳戶

分社　台南市西門路一段223巷10弄26號
TEL：（06）261-7268
FAX：（06）263-7698
台中縣潭子鄉大豐路三段186巷6弄35號
TEL：（04）2534-0234
FAX：（04）2533-1186

製版印刷　新豪華製版·欣佑印刷
初版　2005年9月
定價　新台幣600元